SOUVENIRS
D'UNE
ACTRICE

PAR

M^me LOUISE FUSIL.

> « Les années, les heures ne sont pas des mesures de la durée de la vie ; une longue vie est celle dans laquelle nous nous sentons vivre ; c'est une vie composée de sensations fortes et rapides, où tous les sentiments conservent leur fraîcheur, à l'aide des associations du passé.
> « LADY MORGAN. »

1

PARIS,
DUMONT, ÉDITEUR,
PALAIS-ROYAL, 88, AU SALON LITTÉRAIRE.

1841.

SOUVENIRS D'UNE ACTRICE

dédiés aux

ARTISTES DU THÉATRE FRANÇAIS.

—⊙—

C'est au souvenir de mon grand-père, Liard Fleury, que je dus la bienveillance de la Comédie-Française dans ma jeunesse; il vivait encore lors de mes premiers essais au Théâtre Richelieu, en 1791.

Si l'on a conservé quelques souvenirs de

moi dans les arts, ce ne peut être de cette époque, où j'ai dû passer inaperçue au milieu des grands acteurs qui occupaient la scène; mais je suis assez fière d'avoir pris mon vol à l'abri du leur, pour vouloir le rappeler. L'intérêt qu'ils m'ont témoigné, leurs conseils surtout, m'auraient sans doute permis de remplir une longue et honorable carrière parmi eux, si le sort n'en eût décidé autrement.

Ce fut avec un vif regret que je quittai la comédie pour reprendre le chant; mais toujours accueillie avec amitié par les artistes, j'ai vu se succéder trois générations de talents.

Lorsque j'arrivai à Dresde après les désastres de la guerre de Russie, j'y retrouvai la Comédie-Française, qui m'accueillit avec cette hospitalité qui distingue les artistes; c'est avec eux que je revins en France.

DÉDICACE.

Ce fut au Théâtre-Français que je fis débuter, comme mon élève, cette jeune orpheline, Nadèje, que j'avais eu le bonheur de sauver au milieu des glaces de Vilna!

Je ne veux point rappeler ici de trop douloureux souvenirs!...

C'est à ce titre que je crois pouvoir placer ce faible ouvrage sous l'égide de la Comédie-Française. Elle y trouvera des faits ignorés ou peu connus, dont je puis garantir l'exactitude ; mais ce qu'elle y trouvera surtout, c'est l'expression de ma reconnaissance pour le bienveillant intérêt que la Comédie-Française m'a témoigné dans tous les temps.

<div style="text-align:right">Louise FUSIL, née *Fleury*.</div>

INTRODUCTION.

Ce ne sont point des Mémoires que je veux publier, mais seulement des Souvenirs écrits à différentes époques, sous l'impression du moment, et dans un âge où ils ont dû se graver dans mon esprit en traits ineffaçables; ils se rapportent aux arts, à la littérature du temps; ils se rattachent à des noms célèbres, aux grands événements des époques, et les époques ont eu entre elles des couleurs bien différentes.

Le temps dont je parle est déjà loin de nous. J'avais pris l'habitude, depuis que je commençais à prendre garde à ce qui se passait autour de moi, et lorsque je me trouvais dans des circonstances en dehors de la vie ordinaire, de retracer, dans une espèce de journal, les choses qui m'avaient le plus frappée, habitude que j'ai toujours conservée dans mes voyages, dans les pays étrangers, mais surtout en Russie, où j'écrivais à la lueur de l'incendie de Moscou sans savoir si ces détails parviendraient jamais à ma famille. On est bien aise de revoir plus tard ce qui aurait pu échapper à notre mémoire. Il arrive presque toujours aussi que notre manière d'envisager les choses lorsque nous les écrivons diffère beaucoup lorsque nous venons à les relire. L'âge, les circonstances changées, font voir sous un jour bien différent ce que la vivacité de notre imagination nous avait peint sous des couleurs trop brillantes ou trop sombres.

C'est en lisant l'*Histoire de la Révolution* par

M. Thiers que ces années 1791, 12, 13 et 14 retracèrent à mon esprit une foule d'anecdotes, la plupart oubliées ou peu connues des historiens, qui d'ailleurs dédaignent de s'en occuper. Cet ouvrage me reportait aux jours de ma jeunesse et faisait passer devant moi cette galerie de mouvants tableaux où je revoyais des hommes que j'avais connus, ceux que j'avais pleurés, ceux qui m'avaient fait mourir de frayeur. A mesure que j'avançais dans cette lecture, je rattachais à chaque personnage un fait que je retrouvais dans mon journal. Tout ce qui a rapport à ce temps, où chaque circonstance était un événement dont les détails ajoutés aux faits sérieux seront un jour les chroniques de notre époque, est intéressant à connaître et mérite d'être recueilli.

J'ai passé les plus belles années de ma vie au milieu des orages de la Révolution. En ma qualité de femme, je n'ai jamais manifesté d'opinion; mais j'ai toujours été du parti des opprimés, et je me suis souvent ex-

posée pour les servir. J'ai eu de bonne heure un esprit assez observateur. Ma jeunesse, la gaîté de mon caractère me présentèrent le côté comique des choses. Je me moquais également de l'exagération des royalistes et de celle des républicains, qui se croyaient des Spartiates et des Romains. Il faut convenir que j'étais bien placée pour cela entre mon père et mon mari. Celui qui a dit que « *les femmes adoptent toujours l'opinion de ceux qu'elles aiment,* » s'est étrangement trompé. J'étais opposée à l'un comme à l'autre. Ils se sont compromis tous deux. Je les voyais courir à l'échafaud par un chemin opposé qui devait les réunir, et ils auraient infailliblement péri sans le 9 thermidor.

Je tiens surtout à convaincre ceux qui me liront que tous ces événements qui prennent la couleur de la circonstance où je me trouvais ne signifient rien pour mon opinion particulière. Mes relations me permettaient de voir le comte de Tilly, Cazalès, J.-M. Ché-

nier, Rivarol, Fabre d'Églantine, les Girondins et les Royalistes.

Quelques personnes m'ont dit depuis : « Mais votre mari était républicain et vous voyiez habituellement des royalistes! votre père était royaliste, et vous étiez liée avec des républicains! Pourquoi cela? » Parce que, moi, je suis une femme, que je suivais le cours des habitudes de ma famille, que j'aime d'ailleurs le talent et l'esprit partout où je les rencontre, que j'avais des amis dans les deux camps, qu'il y avait des malheureux sous chaque bannière, et comme une bonne sœur de charité, j'aurais voulu guérir toutes les blessures et consoler toutes les afflictions.

Je m'inquiétais peu de la politique; mais je lisais *les Actes des apôtres*, journal très en vogue alors, et les quolibets qu'il lançait sur le parti opposé m'amusaient infiniment. Nous n'en étions pas encore au temps où, *lorsqu'on coupait la tête aux femmes, il fallait au moins*

qu'elles s'informassent pourquoi, comme l'a dit madame de Staël à Napoléon.

Quelle destinée plus bizarre que la mienne? Élevée dans une ville de province, je devais y passer une vie tranquille et calme. La révolution change tout à coup mon existence, me jette au milieu d'un monde nouveau, et dans un âge où l'on ne comprend pas encore le monde. Je tenais à des artistes célèbres en tout genre; à Fleury, par mon grand'père, dont le père était cousin-germain, et à madame Saint-Huberty, nièce de ma grand'mère. De semblables affinités sont des titres de noblesse parmi les artistes; protégée par eux, je devins une chanteuse assez distinguée. Mais la Révolution me fit peur, je crus la fuir en Belgique où je retrouvai des troubles d'une autre nature. Une dame anglaise m'emmène en Écosse; la crainte de compromettre ma famille dans ces temps malheureux, me fait quitter la patrie d'Ossian et les grottes de Fingal pour rentrer en France. J'y trouve le

10 août et le 2 septembre. Je vais à Lille; on fait le siége de cette ville; à Boulogne-sur-Mer, je suis arrêtée par Joseph Lebon. Je reviens à Paris où d'autres événements m'attendaient.

Enfin, en 1806, je pars pour la Russie. J'y passe huit années dans un calme qui m'était inconnu depuis bien long-temps. Mais quel affreux réveil! à ce calme devait succéder la plus affreuse tempête. J'y échappe par un de ces miracles incompréhensibles; mais condamnée sans doute à marcher sans cesse contre le vent (comme ce marchand hollandais dont on nous raconte l'histoire), je suis forcée, pour quitter ce pays, de traverser les lacs glacés de la Suède. J'y rencontre de nouveaux dangers; je trouve les armées ennemies en Prusse. Je reviens enfin à Paris; et après avoir vu les Français en Russie, je vois les Russes en France.

A cette époque, je goûtai quelque repos, mais mon existence était perdue par le pil-

lage, l'incendie et les malheurs de toute espèce que j'avais éprouvés.

Je quitte encore cette France, que j'aimais, parce qu'on n'y trouve guères de ressources, lorsqu'on s'en est éloigné long-temps; c'est presque une génération nouvelle qui ne vous connaît plus. Je vais en Angleterre; mais toujours destinée à assister à des événements remarquables, j'y arrive au moment de la mort de cette belle princesse Charlotte, du procès de la reine d'Angleterre (dont beaucoup de détails particuliers ne sont pas connus dans l'étranger) et du sacre du roi Georges IV.

Ce sont tous ces événements, que je retraçais à mesure que j'en étais témoin, qui font l'objet de ces *Souvenirs*. J'étais au moment de les publier, lorsque l'événement le plus affreux de ma vie vint encore m'accabler. Je perdis, en 1832, cette jeune Nadèje, cette orpheline que j'aimais d'un amour de mère!... Je la perdis d'une manière aussi prompte que

cruelle!... Incapable de m'occuper d'autre chose que de ma douleur, je renonçai alors à cette publication.

<div style="text-align:right">Louise FUSIL.</div>

/

I

Mon grand-père Fleury. — Ses débuts au Théâtre-Français. — Les comédiens et les grandes dames. — Aventures tragiques. — Mon père à Rouen. — La famille de Miromesnil. — Enlèvement. — Fuite en Allemagne. — Retour. — Arrivée à Metz. — Mon oncle. — Le prince Max, depuis roi de Bavière. — Mademoiselle Fanny d'Arros.

Mon grand père, Liard Fleury[*], parut sur la scène du Théâtre-Français en 1749. Baron avait

[*] M. Lemazurier, lorsqu'il fit imprimer ses *Fastes de la Comédie-Française* m'avait demandé quelques détails sur mon grand-père. Un trop prompt départ pour Londres m'empêcha de lui donner ces renseignements, et j'en ai eu depuis beaucoup de regret. J'eusse évité à M. Lemazurier les erreurs dans lesquelles il est tombé sans le vouloir. Le père de mon aïeul n'était point, comme le dit M. Lemazurier, dans les cent-suisses du roi; il était officier de bouche, et c'était une charge qui s'achetait. Mon aïeul se trouvait tellement honoré de la sienne, qu'il déshérita son fils pour avoir dérogé en prenant le parti du théâtre.

pris sa retraite depuis peu d'années. Grandval, mesdemoiselles Lecouvreur, Clairon, Duclos et d'autres acteurs célèbres faisaient alors partie de la Comédie-Française. Ce n'était pas peu de chose dans ce temps que d'aborder cette scène avec succès. Mon grand-père débuta dans Rodrigue du *Cid* et dans *Le Menteur*. Il réussit complètement, puisqu'il fut reçu la même année, et il aurait probablement fourni une longue carrière au Théâtre-Français, si une aventure galante avec une dame de la cour n'y fût venue mettre obstacle.

Il était d'une figure et d'une taille qui l'avaient fait surnommer *le beau Fleury*. Les dames du haut rang avaient alors un goût décidé pour les beaux acteurs. Un de ses camarades était en grande intimité avec une de ces dames dont l'amie avait remarqué M. Fleury. Un rendez-vous fut donné dans une petite maison à la campagne. Ces mystérieuses entrevues ne tardèrent pas à devenir plus fréquentes. Mais tandis que ces messieurs se livraient avec sécurité à ce doux commerce, et se laissaient adorer, ils furent trahis par les femmes de chambre qui

vendirent le secret aux maris. Nos deux galants furent surpris. Mon grand-père ne dût qu'à la promptitude de ses jambes d'échapper au sort de son ami, dont les amours eurent la même fin que celles de l'amant d'Héloïse. On le trouva baigné dans son sang, au pied d'un arbre, sur le chemin.

M. Fleury était fort aimé de ses camarades. Il alla leur conter son aventure, et tous lui conseillèrent de s'expatrier jusqu'à ce que cette affaire fût oubliée, car cela touchait à des gens puissants qui se seraient débarrassés de lui tôt ou tard. On lui procura les moyens de partir pour l'Allemagne et on lui accorda une pension de mille francs qu'il a conservée jusqu'à sa mort, arrivée en 1793.

Ce fut chez la margrave de Bareuth, sœur du grand Frédéric, qu'il se réfugia. (Il y avait alors des théâtres français dans toutes les cours d'Allemagne). Cette princesse le maria quelques années après avec mademoiselle Clavel, tante de la célèbre madame Saint-Huberty*.

* Le père de madame Saint-Huberty était frère de mademoiselle Clavel.

A la mort de la margrave de Bareuth, mon aïeul et sa femme revinrent en France. Ils avaient acquis une fortune honorable et une pension de cette cour. Ils se fixèrent à Metz, après avoir passé quelques années à Paris.

Mon père était le seul de leurs enfants qui eût suivi la même carrière que leurs parents. L'amour devait être aussi funeste aux hommes de ma famille qu'aux Atrides. Le fils aurait dû se tenir en garde contre les dames d'un grand nom. Ce fut à Rouen que mon père eut l'occasion de faire quelques vers pour une fête qui se donnait dans la maison d'un président au parlement, proche parent du grand chancelier de France, M. de Miromesnil. Son talent de poète et son excellente éducation lui valurent le meilleur accueil. Il plut à l'une des demoiselles de la maison. Trop jeunes l'un et l'autre pour calculer les suites d'une liaison qui devait les rendre bien malheureux, ils s'enfuirent lorsqu'il ne leur fut plus possible de la cacher.

Ce fut aussi en Allemagne, à Stutgard, qu'ils se réfugièrent. Une lettre de cachet avait été lancée

contre ma mère et une prise de corps décrétée contre mon père. Ils ne pouvaient donc plus songer à rentrer en France. Une séduction, un enlèvement, n'étaient pas alors une affaire que l'on traitât légèrement. Aussi mon père et ma mère étaient-ils dans des craintes continuelles que leur enfant ne devînt un jour la victime de leur imprudence*.

Ils me confièrent à une dame de leurs amies qui me fit passer pour sa fille et qui me remit ensuite saine et sauve entre les mains de mes grands parents à Metz. Ils m'accueillirent avec bonté, quoiqu'ils fussent brouillés avec mon père pour tous les chagrins que leur avait causés cette malheureuse affaire. Je reçus chez eux une éducation qui pouvait passer pour brillante, à cette époque surtout où l'on négligeait beaucoup celle des femmes. Ma grand'mère, Saxonne d'origine, était une personne de beaucoup d'esprit, dont les mœurs étaient pures et la piété aussi douce que sincère. La margrave faisait le plus grand cas d'elle.

* C'est cette circonstance (que j'aurais pu payer cher) qui me jeta dans l'illustre famille des Miromesnil.

J'avais une belle voix, un goût décidé pour la musique, et une organisation qui me faisait deviner ce que je ne pouvais guère apprendre à Metz. Tous les princes d'Allemagne avaient alors une musique à leur service. On voulut m'attacher à celle du prince régnant des Deux-Ponts. J'avais un oncle à cette cour, gouverneur du prince héréditaire et du prince Max*, mais quoique née en Allemagne, je n'ai jamais pu apprendre un mot d'allemand; ce n'était pas très commode pour vivre et causer avec eux.

Mon oncle était conseiller intime. C'est un titre

* Le prince Max, devenu roi de Bavière, était le souverain le meilleur et le plus populaire. Lorsqu'en 1821 je fus à Bade, pendant la saison des eaux, avec ma petite Nadèje, cette enfant excita, comme partout, un vif intérêt. Le roi de Bavière voulut la voir, et lorsqu'il apprit que j'étais la nièce de son ancien gouverneur, il m'envoya son chambellan pour me prier de venir au château avec mon intéressante élève. Il m'adressa les choses les plus obligeantes sur mon oncle, s'informant avec bienveillance de tout ce qui lui était arrivé « Je lui dois, dit-il au prince de « Wissembourg qui se trouvait là, ce que je sais de mathémati- « ques, mais il s'est souvent plaint de moi pour le reste. C'était « un homme de mérite que votre oncle, madame, sévère; mais « bon. Je regrette qu'il n'ait pas vécu assez long-temps pour que « j'aie pu lui prouver que *ce jeune fou de prince Max* faisait un « grand cas de lui. Mais dans ce malheureux temps nous étions « tous dispersés. »

qui se donne en Allemagne aux personnes qui sont attachées aux princes et jouissent d'une certaine considération. Ce titre lui procura un mariage plus brillant qu'avantageux. Il épousa mademoiselle Marbot de Terlonge, demoiselle noble, mais sans fortune.

J'avais à Metz une jeune compagne d'enfance. Le comte Daros, son père, ayant perdu une femme qu'il adorait, abandonna son hôtel qui lui rappelait de trop douloureux souvenirs et vint se loger dans celui que venait d'acquérir mon grand-père. Il s'était consacré à l'éducation de sa fille, et l'élevait à la manière de Jean-Jacques. Il fut charmé de rencontrer dans la même maison un enfant à peu près de l'âge du sien, qui pût partager ses jeux et ses leçons. C'était un moyen d'exciter son émulation; il m'aimait comme une seconde fille.

Lorsque dix ans plus tard nous nous séparâmes, j'allai en Languedoc rejoindre mon père. Toulouse nous paraissait un point si éloigné dans le globe, que la jeune Fanny me fit promettre de lui rendre un compte exact des grands événements qui ne pou-

vaient manquer de m'arriver, car la vie paisible que j'avais menée jusque-là ne pouvait certainement se rencontrer qu'à Metz. Nous le pensions ainsi, il semblait que c'était un pressentiment de la vie agitée à laquelle j'étais destinée.

II

Madame Lemoine - Dubarry. — Le comte Guillaume Dubarry. — Julie Talma. — Son amitié pour moi. — La société de Julie Talma. — Les biographies de Talma — Henri VIII et Charles IX. — La fortune de Julie Talma et l'usage qu'elle en faisait. — Commencements de Talma. — Révolution dans le costume tragique. — La garde-robe de ce grand acteur.

J'aurai plus d'une fois occasion de parler de mademoiselle d'Arros, et j'anticipe sur les dates pour faire connaître tout d'abord deux autres personnes dont le nom se reproduira souvent dans ces Souvenirs.

Lorsque je vins pour la deuxième fois à Paris, en 1790, les circonstances voulurent que je me

trouvasse jetée parmi toutes les notabilités de l'époque, par mes liaisons avec deux femmes aimables qui réunissaient chez elles ce que la capitale renfermait de personnes devenues célèbres dans les genres les plus opposés. La première était madame Lemoine-Dubarry; la seconde était Julie Talma, première femme de ce grand acteur, qui divorça avec elle pour épouser madame Petit-Vanhove.

Tout le monde connaît les Dubarry par les écrits sans nombre qui ont été publiés sur cette famille; tout le monde sait que le comte Jean Dubarry avait fait épouser la favorite à son frère, le comte Guillaume; mais tout le monde ne sait pas que ce mari avait été consolé dans sa mésaventure par une femme intéressante qui est restée son amie dans les moments affreux, dont il ne faudrait rappeler le souvenir que pour les actes de dévoûment qu'ils ont souvent fait naître.

Au commencement de la terreur, le comte Guillaume fut enfermé à Sainte-Pélagie; il était plus infirme que vieux. Madame Lemoine voulut le suivre dans sa prison. Elle l'aida à supporter ses

maux avec ce courage admirable que tant de femmes ont déployé dans ces affreux moments. Le comte eut le bonheur d'échapper à l'échafaud. Devenu libre par la mort de madame Dubarry, il épousa celle à laquelle il devait plus que sa vie; elle était d'ailleurs sa parente, comme je le dirai plus tard.

Julie et madame Lemoine forment dans mes souvenirs deux des épisodes les plus intéressants, non-seulement parce que ces dames furent célèbres sous plus d'un titre, mais parce qu'elles ont échappé aux auteurs contemporains, dont la plupart ne cherchent les noms qu'afin d'ajouter du scandale au scandale.

Une femme célèbre par son esprit, par ses liaisons avec ce qu'il y a eu de plus remarquable dans la société d'alors, par le nom qu'elle a porté, par ses malheurs même, Julie Talma enfin mérite qu'on la rappelle avec plus de vérité et de justice qu'on ne l'a fait jusqu'à présent.

Si je dois en juger par quelques fragments que j'ai lus sur elle, peu de personnes en ont une juste

idée. Mon intimité avec elle m'a mise à même de conserver des documents précieux sur cette femme intéressante : c'est d'elle-même que je tiens les détails qui ont rapport à ses premiers pas dans ce monde où elle a brillé à plus d'un titre. Depuis sa séparation et après son divorce avec Talma, je l'ai peu quittée, et j'ai été témoin de tous les faits dont je parle.

Je n'ai connu Julie qu'en 1794 ; elle était mariée depuis un an. Ma parenté avec madame Saint-Huberty, qu'elle avait beaucoup connue, lui inspira un vif intérêt pour moi. Ce fut presque sous ses auspices que j'entrai dans un monde dont je n'avais encore nulle idée. Nos relations devinrent plus intimes, lorsqu'elle éprouva de grands chagrins. Julie avait pour moi le sentiment d'une sœur. Malgré la disproportion de nos âges, le besoin d'épancher son cœur la rendait plus communicative, et sa conversation était tellement attachante, que ce qu'elle me racontait se gravait dans mon esprit. Elle pouvait penser tout haut avec une jeune femme qui lui était dévouée, et près de laquelle elle rencontrait plus de

sympathie que dans celles de sa société, occupées de leurs plaisirs ou des événements d'alors. Je ne tenais qu'une bien petite place dans ce monde brillant qu'on ne reverra plus; il prit bientôt pour moi un aspect plus réel, et sans y jouer un rôle important, je me trouvai bien près de ceux qui ne vivent maintenant que dans l'histoire. « *Les grands hommes disparaissent et le monde va toujours,* » a dit lord Byron. Je fus froissée comme les autres par les bouleversements qui se succédèrent avec une effrayante rapidité, et cependant ce temps forme, dans les souvenirs de ma vie, un des épisodes que j'aime le plus à me rappeler; il reste un fond de jeunesse dans le cœur qui nous fait parfois illusion. En relisant ces pages écrites après un si long temps, l'on se trouve porté au moment où on les traçait; on oublie la distance qui nous en sépare, et l'on se surprend à éprouver les mêmes sentiments qui nous agitaient alors. Ce qu'on aime toujours, c'est à revoir les lieux où chaque objet vous rappelle un événement de votre vie, où l'objet le plus indifférent pour les autres est un souvenir du cœur qui se rattache à

ceux que vous avez aimés, et qui ne sont plus. Combien de fois j'ai désiré pouvoir parcourir cette maison de la rue Chantereine ! Je croirais y voir errer les ombres de ceux que j'y rencontrais, et assister encore à ces charmantes causeries de Roucher, Lavoisier, Condorcet, Marie-Joseph Chénier, Roger-Ducos, Vergniaud et tant d'autres. Cette maison mériterait de devenir historique par les hôtes qui l'ont habitée.

C'est surtout dans l'âge mûr que ces souvenirs acquièrent plus de prix. Il semble que le temps qui s'éloigne si rapidement nous fasse sentir le besoin de fixer dans notre mémoire ces dates vivantes qui nous remettent sur la trace des époques. Ce qui nous semblait peu important alors, prend un nouvel intérêt des événements qui se sont succédés. On vieillit avec le temps, mais on marche avec le siècle.

On a toujours désigné la première femme de Talma par le nom de Julie, pour la distinguer de la seconde, qui a brillé sur la scène du Théâtre-Français. La première a été célèbre par son esprit, ses qualités et la société qui se réunissait chez elle.

Il est à remarquer que lorsque l'on a voulu associer son nom aux nombreuses biographies de son mari, ce n'a jamais été que d'une manière inexacte ou malveillante qu'on l'a citée. Il y a bien des faits qu'on pourrait ajouter, bien d'autres qu'on pourrait rectifier sur Talma, ce Napoléon de la scène *, qui eut plus d'un point de ressemblance avec le héros du siècle, ne fût-ce que par le divorce; à cela près que l'empereur voulait un héritier de son nom, et Talma en avait deux, Charles-Neuf et Henri-Huit, venus jumeaux au monde; ce qui prouve victorieusement contre ceux qui ont voulu donner à Julie vingt ans de plus que son mari. L'on nomma ces deux enfants du nom des rôles que leur père avait créés avec un grand succès, Henri VIII et Charles IX.

On a souvent cité la fortune de madame Talma; c'est la seule chose dont on se soit souvenu d'une manière positive. Elle avait quarante mille livres de

* On veut toujours voir les grands hommes posés sur un piédestal, le général à la tête d'une armée, l'orateur à la tribune, l'auteur sur le théâtre. Voyons-les donc quelquefois en robe de chambre; dans leur intérieur. S'il n'y a pas un grand homme pour son valet de chambre, en est-il beaucoup pour sa femme?

rente. C'est la vérité ; mais elle en faisait un si noble usage.... Ah! s'il doit être beaucoup pardonné à celle qui a beaucoup aimé, c'est surtout à la femme dont la bienfaisance et le dévoûment dans nos temps de malheurs ont bien dû effacer la trace d'un péché originel commis par plus d'une Eve, qui n'avait pas autant de motifs pour se faire absoudre.

Julie eût été l'Aspasie de son siècle, si ce siècle eût ressemblé à celui de Périclès. Elle n'avait point la beauté de cette femme célèbre, mais elle en possédait l'esprit et la grâce. Le charme qu'elle répandait autour d'elle attirait tout ce qu'il y avait de marquant à la cour et à la ville, et l'on briguait l'avantage d'être admis dans son cercle.

Les premiers essais de ce jeune homme qui devait être un jour un grand acteur et le Roscius de l'époque, avaient enchanté Julie, dont l'esprit, rempli de poésie, comprenait si bien les arts. De l'admiration à la passion, l'espace fut bientôt franchi. Elle employa son influence à lui faire des amis de tous les jeunes auteurs qui composaient son cercle, et qui devaient eux-mêmes aspirer à une brillante

carrière, si la Révolution n'eût pas arrêté ces talents poétiques chez les uns pour tourner leur esprit vers la politique, et si la crainte de la faulx révolutionnaire n'eût réduit les autres au silence.

Depuis 1789, la société de Julie se composait en grande partie de ceux que l'on a depuis nommés les *Girondins*, dénomination que l'on donnait non-seulement aux députés de la Gironde, mais à tous les hommes d'esprit qui étaient d'une opinion modérée. Vergniaud, Louvet, Roger-Ducos, Roland, Condorcet, etc., se rencontraient chez Julie, ainsi que beaucoup de gens de lettres et de savants, Millin, Lenoir que l'on nommait alors *le beau Lenoir*, le poète Lebrun, Ducis, Legouvé, Bitaubé, Marie-Joseph Chénier, Lemercier, Giry-Dupré, Saint-Albin, Souques, Riouffe, Champfort et beaucoup d'artistes, David, Garat et autres dont il sera question dans le cours de ces Souvenirs.

Cette société avait beaucoup contribué à mettre le talent de Talma dans un jour favorable. Sans cela, il eût peut-être été long-temps à percer. Chénier, Ducis, Lemercier et Legouvé sont ceux qui ont le

plus particulièrement travaillé à ouvrir devant Talma la brillante carrière qu'il a parcourue ; mais avant eux, David, car c'est d'après les conseils de ce célèbre peintre, que Talma a été le premier à s'affranchir de l'usage ridicule de la poudre, des hanches, des chapeaux à plumes, et de mille autres absurdités adoptées par ses prédécesseurs. Il fut secondé par les antiquaires et les savants. Ses propres recherches sur les Grecs, les Romains et les monuments du moyen-âge, le mirent à même de se créer une garde-robe remarquable par son exactitude. Ses cuirasses, ses casques, ses armes étaient du plus grand prix. Julie ne croyait pouvoir faire un meilleur usage de sa fortune, qu'en secondant son mari dans tout ce qui pouvait contribuer à le faire paraître avec avantage. La grande galerie de sa maison n'était meublée que de yatagans turcs, de flèches indiennes, de casques gaulois, de poignards grecs ; ces trophées d'armes étaient tous suspendus aux murailles.

Peu de femmes possédaient à un aussi haut degré que madame Talma, un style aimable et exempt de prétention. Elle donnait du charme au plus pe-

tit billet. L'on aurait pu la comparer à madame de Sévigné, écrivant dans notre siècle. Mais une de ses qualités les plus précieuses, c'était son âme ardente pour ses amis. Elle s'exposait, pour eux, dans un temps où les vertus étaient des crimes. Combien de fois ne l'a-t-on pas vue, elle si indolente pour son propre compte, courir tout Paris pour servir des proscrits? Elle était souvent fort mal accueillie dans les bureaux, car les amis d'hier n'étaient quelquefois plus ceux d'aujourd'hui ; mais elle ne se rebutait pas, et sa persévérance finissait par obtenir ce qu'elle avait sollicité. Enfin, c'était un de ces êtres trop rares sur la terre, et dont il faut honorer la mémoire, lorsqu'on a eu le bonheur de les y rencontrer *.

* Dans un ouvrage qui a paru il y a deux ans, voici comme on s'exprime sur cette femme intéressante, après avoir parlé long-temps de Talma :

« Une femme spirituelle et riche vint combler le déficit, apportant au grand acteur quarante mille livres de rente. Cette affaire s'arrangea chez mademoiselle Contat ; je dis *affaire*, car l'aimable prétendue avait au moins vingt ans de plus que son mari. » Il y a là une grande erreur de date, qu'il est facile de rectifier, pour l'honneur même de Talma ; car, s'il eût épousé à vingt-huit ans, une femme de cinquante ans, parce qu'elle

avait quarante mille livres de rente, qu'il l'eut quittée après cinq ans de mariage, lorsqu'il lui en restait à peine six; ce procédé eût été peu délicat, et je lui rends trop de justice pour le penser.

Julie est morte en 1805, dix ans après son divorce, à l'âge de cinquante-trois ans, elle en avait donc trente-sept en 90, lors de son mariage; et elle était assez bien encore, pour qu'elle pût se croire aimée pour elle-même. Au reste, si mademoiselle Contat a été pour quelque chose dans cette affaire, il paraît que les dames de la Comédie-Française prenaient beaucoup de part aux liens contractés par Talma, car mademoiselle Raucourt, de son côté, avait fait tout son possible pour empêcher son second mariage avec madame Petit-Vanhove; elle prévoyait sans doute que Talma ne serait pas plus fidèle que par le passé.

Mais madame Petit était veuve, mère, maîtresse de ses actions; et les conseils d'une amie ne purent avoir assez d'influence pour la faire renoncer à un projet formé de longue date.

Quant à Julie, je trouve qu'il est peu généreux de parler avec cette légèreté, d'une personne qui a tant souffert, et qui le méritait si peu! perdre à la fois son mari, sa fortune et ses enfants!.. Le malheur est si respectable, qu'il est des sujets qu'il devrait interdire.

III

Le comte Jean Dubarry et le comte Guillaume Dubarry.— Madame Diot et madame Lemoine-Dubarry. — Leur entrevue avec le comte Guillaume. — La famille des Dabarry à Toulouse. — Leur train de vie. — Anecdotes.

Madame Lemoine-Dubarry est, avec Julie Talma, la personne avec laquelle mes relations ont été le plus intimes. Je dois donner aussi quelques détails sur cette dame et sa famille.

Lorsque le comte Jean Dubarry, que l'on appelait *le Roué*, eut rêvé sa fortune et celle de sa famille en faisant épouser à son frère la maîtresse de Louis XV, il le fit venir d'une petite ville du Lan-

guedoc où il végétait ainsi que mademoiselle Chon, leur sœur. Toute la parenté accourut à Toulouse, et chacun prit une part plus ou moins grande à cette fortune inespérée. Le comte d'Argicourt fut le seul qui ne voulut rien lui devoir, aussi l'appelait-on dans sa famille le comte *d'Argent-court*. Il resta simple officier et n'en fut que plus estimé.

Mademoiselle Chon fut placée auprès de la favorite pour lui servir de guide. Elle avait de l'esprit d'intrigue, des manières distinguées, et ne ressemblait pas en cela au reste de la famille. Elle aurait bien voulu les faire adopter à son élève, du moins en public. Mais ses conseils furent peu suivis en ce point.

Le comte Guillaume, bonhomme *tout rond*, comme il le disait souvent lui-même*, avait conservé l'accent du pays dans toute sa pureté. On sait qu'après son mariage il dut quitter Paris. Il eut cependant la liberté d'y revenir au bout de quelques an-

* Dans les mémoires que l'on a écrits sur cette famille, on dit que le comte Guillaume avait beaucoup d'esprit. C'est une étrange erreur. Le comte Jean et Mademoiselle Chon étaient les seuls qui méritaient cette réputation.

nées. Il habitait un fort bel hôtel qu'il avait acheté dans la rue de Bourgogne, recevait beaucoup de monde, car on y faisait bonne chère, et c'était bien le cas de dire :

Et c'est son cuisinier à qui l'on rend visite.

Il ne se doutait guère qu'il avait près de sa maison deux parentes dont il ignorait l'existence. Leur mère avait épousé un comte Dubarry, qui mourut lorsque la cadette de ses filles était encore en bas âge. Cette dame, prévoyant qu'elle ne pourrait les élever avec le peu de bien qui lui restait, se décida à se remarier avec un commerçant nommé M. Lemoine. Ils étaient dans l'aisance, et sa plus jeune fille reçut une éducation distinguée ; mais la fortune les trahit de nouveau, ils furent ruinés par une faillite. Le mari survécut peu à ce malheur, et sa femme le suivit de près, laissant leurs enfants sans autre ressource que leur travail ; car l'aînée, qui avait fait un assez mauvais mariage, avait perdu son mari par un accident, il fut tué à la chasse.

Ce fut à elle que sa mère mourante légua sa jeune

sœur; madame Diot l'aimait comme son enfant. Elles établirent un petit commerce de lingerie; elles n'avaient pas même de magasin, et travaillaient chez elles.

Quoique ces dames vécussent fort retirées, elles apprirent cependant le changement de fortune arrivé dans la famille, et surent que ce grand hôtel qui faisait face à leur humble habitation, appartenait à un comte Dubarry*.

Madame Diot résolut de le voir, bien qu'elle craignît que cette fortune subite ne l'empêchât de les avouer pour ses parents, car elle connaissait assez le monde pour savoir que la pauvreté est rarement bien accueillie par la richesse. *Argent sèche souvent le cœur.* Elle cacha sa démarche à sa jeune sœur, dont le caractère noble et fier se serait révolté à cette pensée. Elle se présenta chez le comte Guillaume et lui demanda un entretien particulier. Ma-

* Il y avait dans la famille des Dubarry, comme dans toutes les familles nombreuses, des parents éloignés qu'ils ne connaissaient pas, et dont les filles en se mariant avaient changé de nom; la plupart de ces collatéraux ne tardèrent pas à se montrer lorsque la puissance de la favorite fut connue.

dame Diot avait un air ouvert et franc qui prévenait en sa faveur. Après s'être fait connaître, et voyant après un moment de conversation qu'elle avait affaire à un très bon parent, elle réclama son appui et le mit au fait de sa position.

« Ma pauvre sœur, lui dit-elle, que ma mère m'a confiée à son lit de mort, a reçu une éducation qui la met au-dessus de notre humble fortune. Elle a vécu dans l'aisance, et je souffre de la voir maintenant travailler tous les jours, et quelquefois bien avant dans la nuit, pour subvenir à notre existence. Elle me cache sa peine; mais je vois souvent des larmes dans ses yeux et cela m'arrache le cœur. Si l'on pouvait la placer auprès de quelque jeune dame, son charmant caractère, ses manières aimables lui auraient bientôt assuré la bienveillance de ceux près desquels elle vivrait. Ce serait une grande douleur pour moi de me séparer d'elle; mais enfin si c'était pour le bonheur de ma sœur je la supporterais avec courage. » Le comte fut touché de ce dévoûment et se sentit entraîné vers ses pauvres cousines. « Laissez-moi jusqu'à demain, dit-il à madame Diot, je

réfléchirai sur le parti le meilleur à prendre. Disposez votre sœur à me recevoir, j'irai vous voir dans la matinée. »

A son retour chez elle, madame Diot ne put contenir sa joie et s'empressa de faire part de son espoir à sa sœur, qui ne vit pas les choses sous le même aspect. « Me séparer de toi, vivre avec des gens que je ne connaîtrais pas, et sous leur dépendance. Il est si rare de trouver des cœurs généreux qui vous comprennent. Ah! j'aime bien mieux mon obscurité, rester auprès de ma sœur et travailler avec elle. »

Elles discutèrent sur ce sujet bien avant dans la nuit. Le comte, de son côté, avait réfléchi et son plan était formé. Il vint comme il l'avait annoncé faire une visite à ses parentes. Il était impatient de voir cette jeune sœur dont on lui avait fait un portrait si séduisant et ne le trouva point flatté. Tant de modestie, tant de noblesse, ce je ne sais quoi qui attire la confiance, le disposa entièrement pour elle.

« Écoutez, leur dit-il, vous répugnez à être dépendantes et vous avez raison. Nous sommes dans une position de fortune qui nous permet d'assurer un

sort à ceux de notre famille qui ont peu de ressources. Les bienfaits d'un parent ne doivent point humilier ; voici ce que j'ai à vous proposer : Je passe l'hiver à Paris et l'été en Languedoc, venez habiter ma maison, vous en ferez les honneurs. Ce sera le moyen de la rendre plus agréable et de vous voir à la place qui vous convient.

Mademoiselle Lemoine hésitait, faisait des objections, mais elles furent bientôt détruites par la bonhomie et le ton de franchise de ce bon Guillaume. Il fut convenu qu'elles partiraient pour Toulouse, où le comte les précéderait afin de les y établir convenablement.

Un changement de fortune si rapide aurait pu être interprété à Paris d'une manière défavorable pour ces dames. Il fut convenu que mademoiselle Dubarry arriverait sous ce nom à Toulouse, mais on y joignait presque toujours celui de Lemoine*, que sa sœur était accoutumée à lui donner.

* Comme madame Lemoine n'est pas un personnage historique, qu'elle a toujours évité ce qui pouvait la faire paraître avec trop d'éclat sur la scène du monde, à cette époque surtout, où sa famille n'était que trop en vue, on lui a presque toujours

Mademoiselle Dubarry était une fort belle personne, brune piquante ; ses grands yeux fendus en amande étaient surmontés de deux arcs d'ébène qui semblaient dessinés avec un pinceau ; une jolie bouche, des dents d'une blancheur éblouissante, et dans sa tournure, dans sa démarche, dans son regard quelque chose de noble qui imposait. On peut penser que cet extérieur, relevé encore par une élégance de bon goût, devait ajouter à tous ces avantages. Aussi son arrivée fit-elle une grande sensation dans la ville de Toulouse. Le comte avait établi sa maison sur un pied magnifique, ainsi que sa charmante habitation à la campagne. Tout le monde brigua la faveur d'être présenté aux dames Dubarry, et leur hôtel devint bientôt un des plus agréables de Toulouse, où il y avait alors un Parlement, des capitouls et une grande réunion de noblesse. Les Dubarry y donnaient un peu de mouvement par leur luxe. Cette famille comprenait trois réunions fort distinctes l'une de l'autre, celle du comte Jean*, celle du

donné ce nom de *Lemoine* jusqu'à son mariage avec le comte Guillaume.

* J'ai vu le comte Jean en 1789. Il était alors très vieux.

comte Guillaume, et celle des sœurs. Ils n'allaient guère les uns chez les autres que lorsque quelque solennité de famille les réunissait.

La société de madame Lemoine était la plus agréable, mais peu de femmes voulurent y venir ; ce nom du mari de la favorite les éloignait toutes. Alors madame Dubarry eut le bon esprit de faire son choix dans une autre classe. Les artistes les plus distingués en faisaient partie et ne contribuaient pas peu à la rendre agréable*.

Le comte Jean Dubarry fut celui de la famille qui accueillit le mieux ses cousines. Il ne manquait à aucune des soirées de son frère, lorsqu'il était à Toulouse, où il continuait les magnificences de la Cour. Sa maison du quartier Saint-Sernin était l'objet de la curiosité des étrangers. Le comte avait fait venir des ouvriers de Paris pour la construire. Quand elle fut presque finie, il ne la trouva pas à son gré et la fit jeter à bas pour la recommencer de nouveau. Les jardins étaient superbes, et dans le milieu d'un

* J'ai entendu raconter tous ces détails quand j'étais à Toulouse avec madame Saint-Huberty.

beau parc était un temple consacré aux Muses. On y donnait des soirées de musique; il venait souvent à cet effet des chanteurs les plus célèbres de la capitale. Dans le lointain on apercevait une chapelle gothique; et là, un abbé, espèce mécanique fort ingénieuse, s'avançait pour ouvrir la porte aux visiteurs. Tous les meubles de la maison avaient été fabriqués à Paris et transportés à grands frais. On avait placé dans un joli boudoir le portrait de la femme du comte. Elle était peinte dans une glace, étendue sur un canapé dont la répétition se trouvait devant ce miroir. Le comte Dubarry était déjà vieux lorsqu'il épousa une jeune demoiselle noble, sans fortune, mademoiselle de Montoussain. Mais elle habitait toujours Paris sous la protection de M. de Calonne, disait-on[*].

Lorsque le comte passait l'hiver à Toulouse, il y donnait de superbes bals. Un jour de carnaval, il pensa que vers une heure on aurait envie d'aller à celui du théâtre; et avant que personne en eût

[*] C'était bien long-temps après la mort de Louis XV.

parlé, il fit ouvrir une grande pièce remplie de dominos et de costumes les plus élégants. Les dames n'eurent qu'à choisir celui qui leur convenait le mieux.

Il allait souvent à Aiguillon, dans la terre du duc, où s'était retirée madame Dubarry après la mort de Louis XV. On y donnait des fêtes très brillantes*.

Le comte Guillaume Dubarry était, comme je l'ai dit, un homme excellent, il ne manquait pas de courage lorsqu'il fallait accomplir un trait d'humanité.

Dans une révolte, une femme du peuple frappa à la joue l'un des magistrats. On arrêta cette malheureuse, on la conduisit à l'hôtel-de-ville, on fit son procès et on la condamna à mort. Cette nouvelle se répandit parmi le peuple et il déclara qu'il se ferait massacrer plutôt que de laisser exécuter cet

* Il périt en 1793. Moins heureux que son frère, parmi les nombreuses beautés auxquelles il avait prodigué ses soins et son or, aucune ne se trouva près de lui à cette époque désastreuse. Il avait 82 ans, lorsqu'il fut conduit au tribunal révolutionnaire de Toulouse. Il supporta son sort avec beaucoup de courage.

affreux arrêt. Le comte Guillaume, instruit de ce qui se passait, monte en voiture, pénètre dans l'hôtel-de-ville, entre dans la prison et enlève aux capitouls la victime qu'ils allaient sacrifier, la transporte dans son carrosse et, après lui avoir donné quelque argent, lui fait quitter Toulouse. Depuis ce temps le comte Guillaume fut adoré dans sa ville natale.

IV

Souvenirs d'enfance. — Mon départ de Metz. — La belle et la bête. Mon arrivée à Paris. — Fêtes données à madame Saint-Huberty. — Molé. — Les calembourgs de M. de Bièvre. — J'assiste pour la première fois au spectacle.

Je reprends maintenant mes souvenirs à mes impressions d'enfance. J'avais à peine onze ans, lorsque madame Saint-Huberty vint à Metz pour y voir sa tante, madame Clavel, et réclamer quelques papiers de famille. Elle me fit chanter. Comme j'avais une voix extraordinaire pour mon âge, elle me prit dans une si grande amitié qu'elle voulut m'emmener à Paris, disant à sa tante qu'elle ferait de moi une bonne mu-

sicienne et me mettrait entre les mains de nos grands maîtres. Elle partit, et dès ce moment je ne rêvai que musique; je solfiais toute la journée, ce qui auparavant m'avait beaucoup ennuyée, mais madame Saint-Huberty m'avait dit : « C'est nécessaire! » Et cela avait suffi pour me donner de l'émulation. Je n'osai dire à mes grands parents combien je désirais voir arriver le temps où l'on m'enverrait à Paris, car c'eût été témoigner le désir de les quitter; mais lorsqu'ils s'y décidèrent, quelques années plus tard, je me reproche encore la joie que j'en éprouvai; ils étaient si bons que cela était une horrible ingratitude à moi! C'était en 1788, j'avais quatorze ans, une famille bien placée dans le monde, mes parents étaient des artistes distingués qui vivaient dans l'aisance; je pouvais donc me reposer sur ces avantages. Mais hélas! le cœur est ainsi fait! Dans la jeunesse l'attrait de la nouveauté est si puissant sur nous! il nous fait oublier le passé et ne rêver que l'avenir. Je partais comme le pigeon voyageur, sans prévoir la destinée qui m'attendait.

Je n'étais jamais sortie de Metz, c'était le monde

pour moi ! Le couvent où j'avais passé plusieurs années, ma famille, la campagne de mon grand-père, la maison du comte Dros et quelques bals d'hiver, je ne pensais pas qu'il y eût rien de plus sur la terre ! Que l'on juge de mon inexpérience et de mon étonnement à chaque chose nouvelle qui s'offrait à moi; je n'avais guère lu en fait de voyages que *Robinson Crusoé*, et en fait de romans (car on ne me permettait pas d'en lire) que celui de *Marianne* de Marivaux. J'avais bien entendu parler de voitures publiques, mais sans y faire attention; aussi n'en avais-je nulle idée. Il y a un âge où le monde passe devant nous sans que nous le regardions.

J'étais montée en diligence à dix heures du soir, au mois de décembre, après avoir pleuré toute la journée et j'en avais encore les yeux et le cœur gros. Une personne âgée m'accompagnait et devait me remettre entre les mains de madame de Nanteuil, femme de l'administrateur des diligences. Lorsque le jour commença à paraître, j'examinai les personnes qui m'entouraient; la vieille dame était à côté de moi dans le fond, des messieurs dormaient vis-à-vis,

et au coin, en face de moi, quelque chose que je voyais, me parut une bête sauvage, car je n'apercevais que du poil de la tête aux pieds. Je m'étonnais, à part moi, qu'on emballât de tels animaux dans une voiture publique, lorsque je lui vis relever une espèce de figure qui m'effraya beaucoup. Je reculai comme s'il m'eût été possible d'enfoncer la voiture, et ma physionomie devait avoir une singulière expression, car un jeune officier qui était de l'autre côté se mit à éclater de rire. Tout le monde s'éveilla et j'appris que l'objet de ma frayeur était un juif polonais, dont le witchoura retourné du côté du poil, le long bonnet fourré et la barbe tombant sur sa poitrine, étaient assez capables de le faire prendre pour une bête féroce : aussi le nom lui en resta-t-il tout le temps du voyage. On nous appela la *Belle et la Bête.* Il ne se doutait nullement des quolibets qu'on lui adressait, car il n'entendait pas le français, et le camarade qui lui servait d'interprète ne s'occupa guère, je crois, de les lui traduire.

Voilà donc ma première entrée dans ce monde nouveau pour moi, M. et madame de Nanteuil me

reçurent au sortir de la voiture et me gardèrent quelques jours en attendant le retour de madame Saint-Huberty.

J'avais une lettre de mon grand-père pour madame Molé*. Je fus parfaitement reçue, mais on m'avait enjoint de n'y aller qu'accompagnée et de n'accepter aucune invitation avant l'arrivée de madame Saint-Huberty qui était en représentation à Marseille**. Mon grand-père craignait les séductions de M. Molé qui avait une grande réputation de *roué*, comme cela se disait alors. Aussi, lorsqu'il lui arriva de retarder la première représentation du *Séducteur* de M. de Bièvre, par le motif qu'un rhume l'empêchait de parler :

* Femme de Molé du Théâtre-Français.
** Il a été parlé dans divers ouvrages de la fête qui fut donnée à madame Saint-Huberty à Marseille. Voici ce qu'on lit dans la correspondance de Grimm. « Les dames les plus distinguées de la ville formaient son cortège et montèrent avec elle sur une gondole portant le pavillon de Marseille, qui était entourée de deux cents chaloupes chargées de personnes de toutes les classes. Le peuple, accouru en foule, dansait sur le port ; il y eut des joûtes où elle couronna le vainqueur, qui lui fit hommage de sa couronne ; à sa sortie de la gondole, elle fut saluée par une salve d'artillerie, enfin ce fut véritablement la fête de la Reine des Arts. »

« Eh bien ! lui dit l'auteur (fameux par ses calembourgs), vous jouerez *le Séducteur enroué.* »

Mais, le jour de la représentation, Molé se trouvant tout-à-fait hors d'état de paraître le soir, son médecin lui ordonna de garder le lit. Lorsque M. de Bièvre apprit ce nouveau contre-temps, il s'écria : *Ah! quelle fatalité!*

En attendant madame Saint-Huberty, qui devait arriver d'un jour à l'autre, on me fit voir plusieurs spectacles. Celui qui m'étonna le moins (on ne s'en douterait guère), ce fut le Théâtre-Français et cependant la pièce que j'y vis jouer était le *Bourgeois gentilhomme,* par Préville, Dugazon, madame Belcour et tous les premiers sujets : cela fait peu d'honneur à la précocité de mon goût. Mais j'avais vu cette pièce dans ma ville de Metz et j'étais encore sous le charme du plaisir que j'en avais éprouvé, tant il est vrai que les impressions d'enfance ont de la peine à nous quitter. Puis, je n'étais pas encore dans l'âge où l'on peut apprécier de semblables talents; plus tard j'ai bien changé d'opinion.

Le théâtre qui fut pour moi une véritable féerie,

c'est l'Opéra. Je crus y voir réaliser tout ce que j'avais lu dans les *Mille et une Nuits*. Je n'aperçus plus rien de ce qui se passait autour de moi, et mon étonnement, mon admiration donnèrent la comédie à tous mes voisins, qui s'amusaient beaucoup de mon inaltérable attention et des questions que j'adressais dans l'entr'acte aux personnes qui m'accompagnaient. On jouait *Iphigénie en Aulide* et le ballet de *Mirza*.

IV

Le talent de madame Saint-Huberty. — Ses succès. — Les costumes. — Le salon de Madame Saint-Huberty. — Couplets du comte de Tilly. — Je pars pour Toulouse. — Un compliment de MM. les capitouls. — Retraite de madame Saint-Huberty. — Son mariage avec le comte d'Entraigues. Ils vont à Londres. — M. d'Entraigues et madame Saint-Huberty sont assassinés.

Madame Saint-Huberty était alors dans tout le brillant de sa carrière dramatique, elle venait d'être couronnée dans le rôle de Didon, ce qui n'était point encore arrivé jusqu'alors à l'Opéra.

Le talent de madame Saint-Huberty était bien extraordinaire, puisqu'à l'âge que j'avais alors, j'en avais été frappée au point d'imiter parfaitement sa ma-

nière de dire le chant. On s'amusait souvent à me faire placer derrière un paravent pour compléter l'illusion. Elle prononçait d'une façon qui paraîtrait exagérée, aujourd'hui que si peu de chanteurs font entendre les paroles; mais comme elle le disait elle-même, il le fallait pour se faire comprendre dans cet immense vaisseau, où la voix doit porter dans toutes les parties de la salle. Cela donnait d'ailleurs une grande énergie à son jeu, surtout dans ces phrases jetées, dans ces inspirations semblables au : *Qu'en dis-tu?* de Talma. L'expression de sa physionomie était admirable. Elle se faisait applaudir sans parler, dans *Alceste,* lorsqu'elle écoutait la voix qui lui dit :

. Le roi doit mourir aujourd'hui
Si quelqu'autre à la mort ne se livre pour lui.

Elle se faisait applaudir de même dans *Didon,* par la manière dont elle regardait Énée avant de lui adresser ces vers :

Oh! que je fus bien inspirée
Quand je vous reçus dans ma cour !

Son air d'ironie lorsque Yarbe l'avertit qu'Énée est

près de l'abandonner, et qu'elle lui répond : *Énée!* son regard, son sourire disaient tout et amenaient naturellement :

> Allez, Yarbe, allez, vous connaîtrez Énée :
> Vous verrez si Didon se voit abandonnée.
> Aujourd'hui de l'hymen on prépare les feux.
> On allume pour nous les flambeaux d'hyménée ;
> Jugez s'il se prépare à s'éloigner de moi !

Dans les moments d'élan, c'était de la tragédie à la manière de Monvel et de Talma, et de la tragédie d'autant plus difficile que dans le chant, les mêmes phrases se répètent :

> Divinité du Stix, ministre de la mort,
> Je n'invoquerai point votre pitié cruelle,

se redit trois fois. Elle en changeait l'expression et se faisait applaudir à chacune. Je n'ai jamais entendu depuis ce temps dire le récitatif comme elle le disait. Duprez est le seul qui ait pu me la rappeler.

Ariane abandonnée était aussi un des rôles où elle excellait ; et, dans Colette du *Devin de village*, c'était la petite fille des champs. Elle ne faisait pas de grands bras pour exprimer sa douleur, elle ne

venait pas se poser devant le public pour la lui raconter, elle pleurait en chantant :

> Si des galants de la ville
> J'eusse écouté les discours.

On ne se serait jamais imaginé que ce fut cette même femme si imposante dans la reine de Carthage, et si déchirante dans Ariane. Son chant, lorsqu'il était dialogué, ne semblait pas être noté. Elle était parfaite musicienne et se retrouvait toujours avec la mesure, malgré ses licences, lorsqu'elle lançait une phrase d'effet.

On a souvent répété que Talma était le premier qui eût fait révolution dans les costumes ; mais madame Saint-Huberty avait déjà commencé à imiter ceux des statues grecques et romaines. Elle avait déjà supprimé la poudre et les hanches, et si l'on recherchait dans les costumes du temps, il serait facile de s'en convaincre. Cependant elle n'avait pas encore osé les aborder aussi franchement que Talma, qui avait été secondé par David et par la Révolution.

Madame Saint-Huberty me montra une sollicitude toute maternelle, lorsque je chantai au Concert spirituel, où je débutai, au mois d'avril 1788, après avoir travaillé quatre mois avec Piccini. Je dus au nom de madame Saint-Huberty et à mon âge le succès que j'obtins. Elle avait fondé de grandes espérances pour mon avenir; mais la Révolution qui devait m'être si fatale commença dès-lors à détruire l'existence à laquelle j'étais destinée.

Ce fut à cette époque que madame Saint-Huberty me présenta chez madame Lemoine-Dubarry, qui réunissait l'élite des célébrités musicales. Parmi tous ceux que je rencontrai chez elle, je ne remarquai alors que le comte de Tilly, Gluck, Rivarol, Grétry, le prince de Ligne et ce malheureux M. de Cussé, député peu d'années après, qui a péri sur l'échafaud; il était excellent musicien et faisait de très jolis vers. Un jour il eut la malice de m'en faire chanter avant de me les offrir; comme ces vers, dont il avait fait la musique, sont inédits, et valent la peine d'être conservés, les voici :

Vous retracez tous les appas
 De cette nymphe agile,
Dont Apollon suivait les pas
 Sans la rendre docile;
Vous avez les traits aussi doux
 Et la taille aussi belle,
Mais qu'il faudrait nous plaindre tous,
 Si vous couriez comme elle!...

De la même légèreté,
 Dussiez-vous être sûre,
Que le prix m'en soit présenté,
 Je tente l'aventure.
L'amour me rendra plus léger;
 J'en attends la victoire;
Et si vous devenez laurier,
 Je revole à la gloire.

Ah! n'empruntez pas le secours
 Des antiques prestiges!
Croyez-moi, n'ayez point recours
 A de pareils prodiges.
Connaissez mieux tout le danger
 D'une métamorphose:
Vous ne pouvez jamais changer
 Sans perdre quelque chose.

Comme il y avait déjà une crainte vague dans tous les esprits, mon père qui s'était remarié ne voulut pas me laisser à Paris. Ma tante me ramena à Toulouse où elle allait donner des représentations. Elle me fit jouer quelques petits rôles dans des pièces qui furent

montées à cet effet, telles que la Nymphe des eaux dans *Armide*, l'Amour dans *Orphée* et la sœur de Didon. Cela me rappelle un incident assez burlesque.

Messieurs les capitouls voulurent se signaler par un hommage à l'actrice célèbre, mais il était d'une nature si singulière que quelques personnes, et particulièrement mon père, cherchèrent à les en détourner, ou tout au moins à attendre la fin de l'opéra pour n'en pas interrompre l'action, mais il n'y eut pas moyen. Ils me firent entrer avec la chanteuse qui jouait une des confidentes de Didon. Nous portions une corbeille de fleurs surmontée d'une couronne, et je dus adresser à la reine de Carthage ce discours qui me fut dicté par un de ces messieurs :

« Ma chère sœur, recevez ce tribut de la patrie re-
« connaissante qui vous est offert par les mains de
« messieurs les capitouls. »

Madame Saint-Huberty se pinçait les lèvres pour garder son sang-froid. Le public n'osait pas rire d'un hommage offert à la grande actrice, quelque ridicule qu'il y eût à le présenter de cette manière; de sorte qu'il se fit un moment de silence pendant lequel

j'eus l'heureuse idée de poser la couronne sur sa tête. Alors les applaudissements éclatèrent de toutes parts et la pièce continua.

On donna une superbe fête d'adieux à madame Saint-Huberty. Hélas! je ne la revis plus depuis ce temps*; elle quitta l'Opéra en 1790 et partit avec le comte d'Entraigues qu'elle épousa à Lausanne. « Elle « ne cessa d'être une grande actrice que pour se pla- « cer parmi les grandes dames », comme a dit un écrivain du temps**.

Cette grandeur, hélas! lui fut fatale; elle périt assassinée dans sa maison de Barnner Tearace, ainsi que le comte d'Entraigues; j'ai lu sur cette malheureuse catastrophe plusieurs versions qui m'ont paru peu exactes.

Lorsqu'on revient après dix ans d'absence, on doit s'attendre à trouver les choses bien changées; surtout si une interruption de correspondance, vous

* Il fallait qu'elle eût dans ses manières quelque chose de bien imposant, car je n'ai jamais pu me décider à dire : «*Ma tante*», en lui parlant, tant je la trouvais d'une nature supérieure à la mienne.

* Grimm.

empêche de connaître les événements survenus pendant cet intervalle. C'est ce qui m'arriva en 1812, à mon retour de l'étranger : je ne pouvais faire un pas sans rencontrer un malheur; il semblait que le sort les eût semés sur ma route. Triste moisson à recueillir !

Cette année 1812 devait m'être fatale; j'arrivais de Russie, où j'avais vu mon existence se briser en si peu de temps. A peine entrée à Francfort, j'appris la mort de cet oncle qui m'avait accueillie avec tant de bienveillance, à mon passage, dix ans auparavant. Sa femme l'avait suivi de près, et leur fortune était tombée dans la famille de madame Fleury.

Arrivée à Metz, je trouvai mon père dans un état d'inertie complète. Il est à remarquer que les hommes d'esprit et d'imagination finissent souvent de cette manière, et, sans vouloir faire de comparaison, Monvel et autres ont terminé ainsi une carrière brillante.

Ces malheurs étaient la suite de l'ordre immuable de la nature, qui nous a destinés à subir des pertes douloureuses; mais comment prévoir celles

qui sont causées par la perversité des hommes.

Qui m'eût dit, lorsque j'assistais aux triomphes de madame Saint-Huberty, lorsque je la voyais entourée d'hommages, excitant l'admiration de toute la France, recevant des honneurs que jamais aucune artiste n'avait obtenus avant elle, qui m'eût dit que cette reine des arts, qui avait abdiqué la gloire pour devenir simplement une grande dame, périrait victime des événements politiques et par la main d'un misérable qui la sacrifia à sa propre sûreté? Car ce fut au moment où sa trahison allait être découverte qu'il frappa le comte et la comtesse d'Entraigues, dont il était l'homme de confiance.

Cette nouvelle me causa une bien vive douleur; le souvenir du temps que j'avais passé près de madame Saint-Huberty, se retraçait à mon imagination pour déchirer mon cœur.

Lorsque les communications furent rétablies, je fus à Londres, où j'espérais obtenir des renseignements sur la cause qui avait provoqué ce meurtre.

Toutes les versions se rapportaient sur le fait prin-

cipal, aucune n'était exacte sur les détails, qui semblaient enveloppés d'un mystère impénétrable. On ne pouvait donc se livrer qu'à des conjectures. Je vis madame Bellington, célèbre chanteuse à Londres, qui avait eu des relations d'amitié avec ma tante. Je fus aussi à Grillon-Hôtel où logeaient le comte et la comtesse, lorsqu'ils venaient à Londres. On n'y savait non plus rien de positif. Ce fut long-temps après que le rédacteur du *Monitor*, M. G., me fit lire un article de son journal où les faits étaient exactement détaillés; il me permit de les traduire, et je les joins ici.

On sait que le comte d'Entraigues était entièrement dévoué à la maison de Bourbon; il avait servi dans les armées et portait la décoration de l'ordre de Saint-Louis. Sa fortune était considérable avant la révolution. Le comte était un homme d'esprit, d'une imagination ardente; les premiers élans de la révolution de 1789 le trouvèrent dans les rangs, à côté de Mirabeau. Né dans le Vivarais, le comte y avait été nommé député de la noblesse; il se fit souvent remarquer au milieu des grands orateurs de cette

Assemblée constituante qui en comptait un si grand nombre.

Lorsque les événements politiques prirent une tournure qui n'était plus dans les opinions du comte, il quitta la France pour aller en Suisse. Ce fut à Lausanne qu'il épousa madame Saint-Huberty, mais son mariage ne fut déclaré qu'en 1797, après l'arrestation du comte à Trieste. C'est à l'occasion de ce mariage que madame Saint-Huberty reçut le cordon de l'Aigle-Noir, distinction qui n'avait encore été accordée qu'à mademoiselle Quinault*.

* Voici ce qu'on lit à ce sujet dans la correspondance de Grimm :

« La fille du célèbre Quinault (l'auteur des poëmes de nos premiers opéras) était une femme célèbre, chez laquelle se réunissaient toutes les sommités de la noblesse de son temps ; elle portait le cordon de Saint-Michel, à raison d'un superbe motet qu'elle avait composé pour la chapelle de Marie Lesczinska C'était la première femme à qui on eut donné le cordon noir, dont on a gratifié depuis madame Saint-Huberty.

« La duchesse de Bouillon, la princesse de Soubise, le grand prieur d'Auvergne, le vidame de Vassé, le comte d'Estaing, le duc de Penthièvre (petit-fils de Louis XIV), se rencontraient chez mademoiselle Quinault. Elle avait été chanteuse à l'Opéra ; son grand-père avait été ennobli par le feu roi. Lors de sa mort, les premiers princes du sang envoyèrent leurs équipages et leurs premiers officiers à son enterrement. »

Le comte d'Entraigues fût à Venise en 1795. Nommé secrétaire d'ambassade en Espagne, il ne quitta ce pays qu'à la paix. Il fut alors attaché à l'ambassade de Russie. Il partit pour Vienne; mais, arrêtés sur la route, ses papiers furent saisis, et on le renferma dans la citadelle de Milan.

Napoléon, dit-on, avait trouvé dans ses papiers la preuve d'une connivence avec Pichegru dans l'affaire de Moreau. Pour constater un fait qui y était relatif, on avait besoin de la signature du comte; il la refusa obstinément, bien qu'on eût mis sa liberté à ce prix. Cependant il trouva le moyen de s'échapper de sa prison. On soupçonna le général Kailmain d'avoir favorisé son évasion. Le comte vint ensuite à Leybach et à Vienne en 1804.

Il était en grande intimité avec Fox, Grenville et Canning. On peut penser d'après toutes ces liaisons, s'il pouvait manquer d'être entouré de gens intéressés à épier ses moindres démarches, et à pénétrer ses secrets en corrompant ses domestiques; c'est ce qui arriva pour ce misérable Lorenzo, qui attenta aux jours de ses maîtres afin de cacher sa tra-

hison. Un émigré vénitien, espèce d'intrigant comme il s'en rencontre malheureusement trop souvent, gagna ce valet de chambre à force d'argent et de promesses; Lorenzo lui remettait les lettres écrites et reçues par le comte[*], il les décachetait et gardait le dessus. Quelques jours avant l'événement, on avait remarqué que deux étrangers étaient venu chercher Lorenzo et l'avaient conduit dans un *public house* (espèce de café).

La famille était dans ce moment à Barnner-Tea-race, habitation du comte, dans le comté de Surry. La veille du jour fatal, il reçut des dépêches scellées d'un cachet particulier, et qui nécessitaient son départ pour Londres. Tout fut disposé pour le lendemain matin. Lorenzo voyant que ses infidélités allaient être découvertes, frappa son maître de deux coups de poignard qui le renversèrent baigné dans son sang sur les marches de l'escalier; mais craignant qu'il ne respirât encore, il remonta pour prendre un pistolet afin de l'achever, et courut à la com-

[*] Après la mort de ce domestique, on a trouvé les enveloppes qu'il avait cachées dans sa malle.

tesse qu'il frappa dans la poitrine comme elle allait monter en voiture; pour empêcher, sans doute, qu'elle ne le fît découvrir. Il avait totalement perdu la tête, car, entendant le tumulte causé par cet événement, il se servit du pistolet qu'il avait été chercher, pour se brûler la cervelle. Le comte et la comtesse ne survécurent que quelques heures.

Ce fut sous le ministère de lord Liverpool et de Castelreagh que se passa cette cruelle catastrophe, dont les motifs furent un mystère pendant fort longtemps. On se livra à différentes conjectures. L'émigré dont le nom était vénitien, mais que l'on disait né en Suisse, fut fortement soupçonné d'avoir été le provocateur de ce crime : il s'est jeté par la fenêtre il y a peu d'années. C'est une consolation de croire que le remords d'avoir causé tant de malheurs l'a conduit au suicide.

VI

Lettre à Fanny. — Mon genre de vie à Toulouse. — M. de Cazalès. — Le marquis de Grammont. — Je suis présentée à madame Dubarry. — Les capitouls. — La tragédie de *Samson*. — Combat d'arlequin et du dindon. — Mariage de Fanny. — Son mari périt sur l'échafaud.

Revenons à Toulouse dont je me suis bien éloignée. Pour reprendre mon sujet au point où je l'ai quitté, je joins ici la lettre que j'écrivais à la comtesse Fanny Darros, ma jeune compagne d'enfance à Metz.

A la Comtesse Fanny Darros.

Toulouse, .. décembre, 1768.

« Je vous ai écrit de Paris, ma chère Fanny, que

madame Saint-Huberty m'avait présentée chez madame Lemoine-Dubarry : je l'ai retrouvée à Toulouse. Ma belle-mère va beaucoup chez elle ; sa maison est une des plus agréables de la ville. On voit bien qu'elle arrive de Paris, car sa toilette et ses manières sont d'une élégance simple et de bon goût qui fait contraste avec celles de toutes ces dames de province. Cela me va bien, à moi, de parler ainsi ; qu'en pensez-vous ? Parce que je viens de passer quelque temps à Paris, je dirais volontiers, *nous autres Parisiennes*. Madame Lemoine m'a prise en amitié tout de suite, malgré la disproportion de nos âges, mais je suis tellement à mon aise avec elle, elle sait si bien se rapprocher de moi, qu'il me semble que je suis quelque chose lorsque nous sommes ensemble ; mais aussi avec les autres je me trouve *Gros Jean comme devant*. Elle doit me mener à sa charmante campagne, où elle donne des bals champêtres. J'ai vu chez elle le marquis de Grammont, premier capitoul gentilhomme. C'est un homme de quarante ans qui a dû être fort beau ; son air noble est imposant, mais il ne faut pas l'entendre parler, car son ton est

des plus communs. Quelle différence avec le prince de Ligne ! Quant à M. de Cazalès*, c'est un officier de dragons, gros et court; on dit qu'il a beaucoup d'esprit. Jusqu'à présent je ne m'en suis pas aperçue, car je le vois toujours dormir. C'est bien l'homme le plus distrait, le plus original et le plus *sans gêne* que l'on puisse rencontrer, mais on lui passe tout. J'ai vu aussi le comte Jean dont j'avais entendu parler, et que je n'avais jamais eu l'occasion de rencontrer. Vous ne vous douteriez pas de la première impression qu'il m'a fait éprouver. Son ton est si singulier, ses manières sont si libres, que l'on ne sait comment lui répondre; il parle sans cesse du duc de Richelieu, qui est gouverneur à Bordeaux. Il n'est marié que depuis un an avec mademoiselle de Montoussin, jeune fille noble, jolie et pauvre. Un

* On ne prévoyait pas alors que M. de Cazalès dût jouer un si grand rôle à l'Assemblée Constituante ; et je ne me doutais guère, lorsque j'écrivais ceci, que cet homme, si indolent, si distrait, et dont je me moquais, deviendrait, peu d'années après, un homme aussi célèbre.

parent de sa femme, le comte de Lacase, dont tout le monde se moque, est toujours avec lui.

« J'oubliais de vous dire que j'ai vu cette fameuse madame Dubarry, dont nous avons si souvent entendu parler dans notre enfance. Voici comme cela est arrivé. Mademoiselle Chon avait fait prier mon père de passer à son hôtel, pour l'engager à composer un intermède, destiné à être joué dans une fête que l'on donnait à madame Dubarry, dans le château du duc d'Aiguillon. Mon père m'y avait fait un petit rôle de paysanne où je chantais de fort jolis couplets. Après la pièce, on me conduisit auprès de madame Dubarry ; elle est encore fort belle, quoiqu'elle ne soit plus très jeune. Je lui trouve trop d'embonpoint ; mais la coupe de son visage est charmante. Ses yeux sont doux et expressifs, et lorsqu'elle sourit, elle laisse apercevoir des dents éblouissantes de blancheur. Le duc d'Aiguillon est aussi un fort bel homme, d'une politesse et d'une galanterie de cour. Excepté le comte Guillaume et madame Lemoine, toute la famille Dubarry était là ; le comte

Jean, ses sœurs et un beau-frère, qui ressemble assez à ce paysan d'un de nos opéras auquel on a mis un bel habit brodé (*Nanette et Lucas,* je crois). Tout le monde m'a embrassée, m'a fêtée; madame Dubarry m'a donné de jolies boites de Paris, et une parure en satin, où il se trouve un de ces manchons qu'on appelle un *petit baril,* les cercles sont en cygne. »

A la Même.

Toulouse, janvier, 1789.

« Il faut que je vous raconte un drôle d'épisode sur messieurs les capitouls, qui sont souvent en possession d'exciter l'hilarité des jeunes gens de l'Université.

« Selon les réglements et les priviléges du Théâtre-Français, les Italiens ne peuvent jouer ni tragédies, ni comédies à moins qu'il ne s'y trouve un arlequin, c'est pourquoi l'on voit ce personnage dans les pièces de Marivaux, ce qui est très invraisemblable, dans *les Jeux de l'amour et du hasard* surtout, où il doit être pris pour Dorante. Il faut y mettre beaucoup de

bonne volonté pour se faire illusion; mais messieurs les comédiens français, dans leur hiérarchie superbe, s'embarrassent peu des autres.

« Dans la tragédie sainte de *Samson,* il y a aussi un arlequin. On joue rarement cet ouvrage parce qu'il entraîne de grandes dépenses. *Samson* est donc la providence des bénéfices d'artistes, et c'est la pièce qui est toujours en possession d'attirer la foule par la variété de toutes ses merveilles*. La défaite des Philistins par une mâchoire d'âne, la destruction du palais ébranlé par la force de Samson; mais surtout le combat d'arlequin avec le dindon excitent toujours une grande joie**.

** On n'était point accoutumé alors à ce luxe de spectacle, de costume, de changements à vue. Un palais, une chambre de Molière, une forêt, un hameau, quelquefois une prison, formaient tout le matériel des décorations. Dans la tragédie, un costume de satin blanc à bandes rouges pour les Romains, une cuirasse, un dessous de buffle et un casque pour les chevaliers, un habit espagnol, un ridicule costume turc, c'était là tout ce qui composait la garde-robe des acteurs de province et même de Paris.

Lorsque je suis arrivée à Paris, en 1789, l'Amour, de *Psyché*, avait encore des bas et une culotte de taffetas couleur de chair, avec des boucles de jarretières en pierreries, et des souliers noirs brodés de paillettes. Dans le *Jugement de Midas*, opéra de Grétry, Apollon tombait des nues poudré à frimats.

** C'est sans doute ce combat d'arlequin avec le dindon qui a

« Quelque temps après l'ovation de madame Saint-Huberty, que je vous ai racontée, on donnait la tragédie de *Samson*. Le dindon fort ennuyé d'être ainsi harcelé prend son vol et va se mettre sous la protection de messieurs les capitouls, en se perchant sur leur loge. Alors tout le parterre de chanter :

Où peut-on être mieux, qu'au sein de sa famille ?

« Louise Fleury. »

Notre correspondance fut interrompue pendant quelque temps. Voici la dernière lettre que je reçus de la jeune comtesse Darros ; elle m'annonçait son mariage. Cette nouvelle qui aurait dû m'inspirer de la joie par la tendre amitié que j'avais pour la compagne de mon enfance me remplit de tristesse ; cette lettre semblait être le chant du cygne par la teinte mélancolique dont son style était empreint. Elle, Fanny, toujours si folle ! Je sentais mon cœur se

donné l'idée de celui des *Petites-Danaïdes* où Potier était si plaisant.

bonne volonté pour se faire illusion; mais messieurs les comédiens français, dans leur hiérarchie superbe, s'embarrassent peu des autres.

« Dans la tragédie sainte de *Samson*, il y a aussi un arlequin. On joue rarement cet ouvrage parce qu'il entraîne de grandes dépenses. *Samson* est donc la providence des bénéfices d'artistes, et c'est la pièce qui est toujours en possession d'attirer la foule par la variété de toutes ses merveilles*. La défaite des Philistins par une mâchoire d'âne, la destruction du palais ébranlé par la force de Samson; mais surtout le combat d'arlequin avec le dindon excitent toujours une grande joie**.

** On n'était point accoutumé alors à ce luxe de spectacle, de costume, de changements à vue. Un palais, une chambre de Molière, une forêt, un hameau, quelquefois une prison, formaient tout le matériel des décorations. Dans la tragédie, un costume de satin blanc à bandes rouges pour les Romains, une cuirasse, un dessous de buffle et un casque pour les chevaliers, un habit espagnol, un ridicule costume turc, c'était là tout ce qui composait la garde-robe des acteurs de province et même de Paris.

Lorsque je suis arrivée à Paris, en 1789, l'Amour, de *Psyché*, avait encore des bas et une culotte de taffetas couleur de chair, avec des boucles de jarretières en pierreries, et des souliers noirs brodés de paillettes. Dans le *Jugement de Midas*, opéra de Grétry, Apollon tombait des nues poudré à frimats.

** C'est sans doute ce combat d'arlequin avec le dindon qui a

« Quelque temps après l'ovation de madame Saint-Huberty, que je vous ai racontée, on donnait la tragédie de *Samson*. Le dindon fort ennuyé d'être ainsi harcelé prend son vol et va se mettre sous la protection de messieurs les capitouls, en se perchant sur leur loge. Alors tout le parterre de chanter :

Où peut-on être mieux, qu'au sein de sa famille?

« Louise Fleury. »

Notre correspondance fut interrompue pendant quelque temps. Voici la dernière lettre que je reçus de la jeune comtesse Darros ; elle m'annonçait son mariage. Cette nouvelle qui aurait dû m'inspirer de la joie par la tendre amitié que j'avais pour la compagne de mon enfance me remplit de tristesse; cette lettre semblait être le chant du cygne par la teinte mélancolique dont son style était empreint. Elle, Fanny, toujours si folle ! Je sentais mon cœur se

donné l'idée de celui des *Petites-Danaïdes* où Potier était si plaisant.

serrer, et je ne pouvais me rendre compte du sentiment que j'éprouvais.

A mademoiselle Fleury, à Toulouse.

Metz, .. novembre, 1789.

« Il me semble, ma chère amie, que la nouvelle liaison que vous avez contractée, vous éloigne de tous vos amis. Quoique depuis plus d'un an je n'ai point reçu de vos nouvelles, je me reprocherais cependant de ne pas confier à la compagne de mon enfance l'action la plus importante de ma vie. Je vais me marier. J'espère être heureuse; mais il me faudra quitter mon père, et cette idée empoisonne tout mon bonheur. J'épouse le fils de M. de Beaurepaire que vous avez vu si souvent à la maison. Son régiment est en Franche-Comté. Mon père m'a laissée entièrement maîtresse et n'a voulu influencer mon choix en aucune manière. Tous les préparatifs, les cadeaux, cette agitation qui précède toujours un pareil moment ne peuvent me distraire d'une mélancolie qui vient sans doute du changement qui va se faire dans

ma vie et dans mes habitudes les plus chères. Hélas! Dieu veuille que ce ne soit pas un triste pressentiment.

« Adieu, ma chère Louise, combien je regrette de n'avoir pas près de moi l'amie de mon enfance. Vous trouveriez mon caractère bien changé, vous qui m'avez vue si gaie, si folle, mais vous pourriez peut-être me rappeler quelques-uns de nos bons rires. Je suis persuadée que vous ferez des vœux pour mon bonheur : puissent-ils s'accomplir !

« Fanny Darros. »

La comtesse Fanny Darros était une fort belle personne. Son père avait un esprit et un caractère distingués. Il était grand partisan des encyclopédistes et nullement imbu des préjugés de la noblesse d'alors, ce qui choquait beaucoup celle de sa province qui l'appelait *le philosophe* ; cela n'empêchait pas cependant que l'on ne fût enchanté de venir à ses soirées. On y faisait d'assez bonne musique. On y lisait des poésies des meilleurs auteurs, puis on dansait :

comment résister à tout cela? Le comte avait beaucoup voyagé, particulièrement dans les Indes. C'était là qu'il avait épousé une femme charmante qui mourut en donnant le jour à sa fille.

Ils étaient intimement liés avec une famille dont le chef, le général Beaurepaire, a fait une si belle défense à Verdun, à l'époque de nos premières guerres. La jeune Fanny avait été à peu près élevée avec son fils qui n'avait quitté Metz que pour entrer dans les pages. Les deux familles avaient projeté dès ce temps là même, cette union qui eut, hélas! de si tristes résultats. Ils se marièrent en 1789, et furent les derniers à émigrer, mais la force des choses les entraîna. Ils habitaient une petite ville d'Allemagne, peu distante de Metz. Ce jeune homme n'avait point voulu porter les armes contre son pays, mais il n'en était pas moins sur la liste des émigrés. Sa mère était mourante et sa sœur imprévoyante du danger que son frère pouvait courir, le sollicitait vivement d'entreprendre un voyage auquel il n'était que trop disposé.

« Rien qu'un jour, mon frère, lui écrivait-elle,

un seul jour, une heure ; ma mère sera si heureuse de te voir. Personne ne saura que tu es parmi nous : déguises-toi de manière à n'être pas reconnu. »

Il vint donc, malgré les tristes pressentiments de sa femme qui n'osait entièrement s'y opposer, connaissant sa tendresse pour sa mère. Hélas ! il fut reconnu par un misérable qui avait été au service de sa famille. Dénoncé, arrêté, il fut condamné sur la simple identité de son nom[*]. Qui aurait pu croire que le fils du défenseur de Verdun périrait sur un échafaud ? On voit, dans la lettre qu'elle m'écrivait à l'occasion de son mariage, qu'une idée vague de malheur la poursuivait comme une seconde vue.

Cet événement me causa un bien vif chagrin, mais je ne l'appris que long-temps après ; car l'on n'osait pas écrire sur de semblables sujets. La jeune comtesse alla en Italie. Je n'ai pu savoir depuis ce qu'elle est devenue. L'on était tellement dispersé qu'on était souvent surpris de retrouver vivante une personne que l'on croyait morte.

[*] Il ne partit qu'en 1792.

VII

Un tour de M. de Cazalés. — Je lui rends la pareille. — Un prince de Rohan. — M. de Rolin, avocat-général au parlement de Grenoble. — Le comte de Lacase. — Son mariage avec une grisette. — M. de Catelan, avocat-général au parlement de Toulouse.

Madame Lemoine partit pour Paris et me fit promettre de la tenir au courant de toutes les petites anecdotes de la société que nous voyions habituellement ; c'est à elle que mes lettres ont presque toujours été adressées jusqu'en 1795.

A madame Lemoine-Dubarry, à Paris,

Toulouse... novembre 1780.

« Madame,

« Depuis que nous sommes revenus des eaux de

Bagnères et que vous êtes retournée à votre Paris, nous sommes tristes et maussades. Nous n'avons plus ces aimables soirées à la campagne, où vous nous entreteniez des plaisirs de la capitale, que nous autres, pauvres provinciaux, n'avons qu'entrevue et que nous regardons comme la terre promise. Je désirais bien revoir Paris avant que vous y fussiez; mais jugez combien je le désire davantage à présent que vous pouvez me rendre ce séjour plus agréable encore, par l'amitié que vous voulez bien me témoigner et la réunion de votre société. Si je ne suis pas dans l'âge où l'on se fait écouter, je suis déjà dans celui où l'on peut apprécier les autres. Ce n'est qu'à Paris que l'on rencontre les artistes distingués, et tout cet appareil de fête et de cour. A propos de cour et de princes, puisque vous voulez que je vous entretienne de tout ce qui se passe dans notre cercle, il faut que je vous raconte le tour que m'a joué M. de Cazalès, que je commence à aimer un peu plus cependant, parce qu'il est fort aimable et fort gai; mais je dois dire en toute humilité que s'il me fait rire, il s'amuse souvent aussi à mes dé-

pens, et je soupçonne qu'il me croit un peu niaise.

« Vous savez qu'on ne voit pas de prince en province, et quoique mon oncle en ait élevé deux, j'en ai peu rencontré sur mon chemin. Il me semblait donc qu'un prince devait être environné d'une suite nombreuse, tout chamarré d'or et de croix et qu'il ne pouvait marcher sans ce pompeux appareil. Il y a quelques jours M. de Cazalès vint me dire d'un air de confidence que l'on attendait un prince à Toulouse et qu'il viendrait chez M. de Grammont. Je voulus savoir s'il ne m'avait pas fait une mystification, et je fus aux informations. On m'assura que c'était la vérité.

« — Et comment donc ferai-je pour le voir?

« — Rien de plus facile, vous êtes souvent à la campagne avec votre belle-mère : vous serez invitée ce jour là.

« En effet, nous arrivâmes le matin avec plusieurs autres dames et nous montâmes après dîner dans notre chambre pour nous habiller. Lorsque je descendis, il y avait déjà quelques personnes dans la galerie du jardin. Je me plaçai en face de la

porte, espérant chaque fois que j'entendais du bruit qu'elle allait s'ouvrir avec fracas et que je verrais arriver le prince et sa suite. Il y avait près de moi un jeune officier qui me parlait toujours, m'ennuyait beaucoup, et auquel je répondais avec distraction. Enfin ne pouvant plus résister à mon impatience, je fus demander à M. de Cazalès quand ce prince arriverait. — Eh ! mais, vous causez avec lui depuis que vous êtes descendue, me dit-il. Ce malencontreux officier était un prince de la maison de Rohan, qui voyage avec son gouverneur. On s'est joliment moqué de moi ; il ne manquait que vous pour m'achever, madame. Malgré cela, il me tarde bien de vous revoir, car c'est vous qui animez tout, et je ne puis vous dire maintenant qu'un triste adieu.

A la même.

« Ah ! madame, si M. de Cazalès s'est moqué de moi, je le lui ai bien rendu hier. Vous savez combien il est indolent, et vous savez aussi qu'il courtise

toutes les belles. Il avait, depuis quelques jours, une de ces nouvelles épingles en petit médaillon de cristal dans lequel on met des cheveux ; on l'avait beaucoup plaisanté sur la boucle blonde qu'il renfermait. Hier, assez tard, il s'amusait à nous faire des tours de cartes, lorsque je me suis aperçue que les cheveux avaient changé de couleur et qu'ils étaient devenus d'un très beau noir. J'ai fait un signe à madame L***, qui, s'approchant de lui, s'est écriée : « quoi ! déjà ? » Ce qu'il y a de charmant c'est qu'il ne s'était pas douté du changement et qu'il ne pouvait concevoir comment il s'était opéré*. Vous pensez si on l'a plaisanté sur les tours qu'il ne savait pas prévoir et si j'ai pris ma revanche de ses moqueries, pour mon prince de Rohan et sa suite. Lui qui veut apprendre à escamoter, a trouvé un maître habile, mais il ne le nommera pas.

* M. de Cazalès était l'homme le plus distrait qu'il fût possible de rencontrer.

A la même.

« Madame,

« Un nouvel arrivé (car il n'a nullement l'air d'un nouveau débarqué), vient d'égayer un peu nos languissantes soirées. C'est M. de Rolin de Savoie*, avocat-général au parlement de Grenoble; il a de l'esprit, de cet esprit qui vous plaît et qui n'est pas celui de tout le monde. Il donne un tour original à tout ce qu'il dit. Il faut que je vous raconte notre première entrevue, afin que vous fassiez plus promptement connaissance avec lui. C'était non pas *dans les horreurs d'une profonde nuit*, mais à la noce de M. le comte de Lacase **; ou pour mieux dire, à ses fiançailles; il vient, comme vous le savez, d'épouser sa maîtresse, par respect pour les mœurs. Il s'était cru obligé, ainsi que le M. de Moncade de *l'Ecole des bourgeois*, d'inviter toute la parenté de cette petite grisette, et il aurait pu nous dire : « *C'est*

* Beau-Frère de Casimir-Perrier.
** Parent du comte Jean Dubarry.

aujourd'hui que je vous encanaille, » car pour lui, il semblait enchanté. Nous croyions nous trouver au moins avec une partie des personnes que nous avons l'habitude de voir ; mais il y avait très peu de femmes de notre connaissance. Nous remarquâmes, en entrant, la future mariée dansant avec le comte de Quélus, et nous aperçumes toutes ces figures hétéroclites assises autour de la salle : c'était bien de véritables figures de tapisserie. Je fus m'asseoir à côté de ma belle-mère ; j'étais d'assez mauvaise humeur et je prévoyais que je m'amuserais fort peu. En retournant la tête, je vis un monsieur que je n'avais jamais rencontré nulle part ; cela étonne en province, où tout le monde se connaît. Sa figure me frappa, bien qu'elle n'eût de remarquable que des yeux très spirituels et l'apparence d'un homme de bonne compagnie ; il avait l'air de ne connaître absolument personne que le maître de la maison, et de chercher quelqu'un à qui pouvoir adresser ses observations, comme il nous l'a dit depuis.

« —Oserais-je vous demander, madame, si c'est le jour ou le lendemain du mariage ?

« — C'est le jour de la signature du contrat, monsieur.

« — Et il y a un bal?

« — Mais comme vous le voyez.

« — Je vous demande pardon, je suis tout à fait neuf dans ce pays, comme vous pouvez vous en apercevoir; c'est le marquis de Grammont qui m'a amené du spectacle ici, et qui m'a laissé en me disant qu'il allait revenir. J'ai rencontré cette dame, me dit-il, en me montrant la fiancée qui était tout en blanc, presqu'en costume de mariée; elle était suivie de la famille : cela ressemblait à la noce de l'opéra du *Déserteur*. Me trouvant près d'elle au bas de l'escalier, je me suis empressé de lui offrir la main; mais elle n'a jamais voulu l'accepter, et m'a forcé de monter devant elle. Il a fallu céder malgré ma résistance, et depuis ce moment je suis à chercher quelqu'un qui ait assez d'indulgence pour me mettre au fait; car je crains de faire encore quelque gaucherie.

« L'air dont il nous parlait était si comiquement niais et faisait un tel contraste avec son sourire

malin, que je me mis à rire comme une folle, et dès ce moment, la confiance s'établit entre nous. Ma belle-mère lui raconta qu'on avait persuadé à ce pauvre M. de Lacase, qu'il avait séduit cette jeune personne (qui du reste était fort jolie), que pour l'acquit de sa conscience, il devait l'épouser; et qu'il s'y était prêté de la meilleure grâce du monde, malgré les conseils de ses amis et l'opposition de ses parents. Mais comme il était bien d'âge à savoir la sottise qu'il faisait, on avait fini par en rire.

« Toutes les réparties de M. de Rolin, toutes ses remarques étaient d'une finesse et d'une originalité charmantes. Enfin, cette soirée où nous croyions nous ennuyer à mourir, a été une des plus gaies que nous ayons passées depuis votre départ.

« M. de Savoie a été présenté dans les premières maisons de la ville; mais autant qu'il le peut, il passe ses soirées avec nous, ainsi que M. de Catelan*; il doit bien, dit-il, cette reconnaissance à

* M. de Catelan, depuis pair de France, avocat-général au Parlement de Toulouse, fut un des premiers qui protesta contre l'impôt. Lorsqu'il fut envoyé au château de Lourdes, le peuple détela sa voiture pour l'empêcher de partir. Il fut obligé de haran-

l'hospitalité que nous lui avons accordée, lors de notre première rencontre. Lui et mon père se conviennent beaucoup.

« Louise Fleury »

guer la foule afin qu'on lui permît de ne pas se révolter contre les ordres du gouvernement. Quelques années après il fut brûlé en effigie par ce même peuple qui l'avait porté en triomphe. M. Millin disait à une dame de ses amies : « Où est le temps où il ne brûlait que pour vous ! » Lorsque les parlements protestèrent contre l'impôt territorial, il parut des caricatures fort amusantes. Tous les parlements y étaient enrégimentés ; ceux de Bordeaux, de Toulouse de Dijon, de Grenoble, plus renommés pour leur courage, poussaient les autres, la baguette dans les reins, afin de les empêcher de reculer.

VIII

Je me marie. — Fusil part pour Marseille. — Les chanteurs et les chanteuses à cette époque. — Progrès de la musique. — Le chanteur Garat. — Madame Marrât. — Une soirée musicale chez Piccini. — La voix de madame Piccini à l'âge de 75 ans — Mon départ pour Bruxelles. — La sœur de Marie-Antoinette. — La révolution en Belgique. — Événements d'Anvers en 1790; atrocités. — Je vais à Gand — Je chante l'hymne des patriotes belges — Mon retour à Anvers. — J'arrive à Bruxelles. — Les miracles de la Vierge-Noire.

Comme je ne parle guères de moi que lorsque cela met en scène quelques personnages marquants, et que mon mariage intéresse peu le public, je dirai seulement que j'épousai Fusil à Toulouse. Nous étions bien jeunes l'un et l'autre, et mon père avait grandement raison, lorsqu'il hésitait à y consentir.

Fusil regretta bientôt l'indépendance de la vie de garçon. Comme j'avais reçu des propositions brillantes de la Belgique, pour les concerts, il fut d'avis que je devais les accepter, attendu que, ne jouant pas encore la comédie, je ne pouvais rien faire à Marseille, où il était engagé ; il partit donc pour cette ville, et me laissa chez mon père jusqu'au temps où je devais me rendre à Bruxelles.

Les chanteuses de cette époque étaient moins payées qu'à présent; cependant celles de la bonne école étaient fort recherchées. Gluck, Saccini, Piccini, avaient opéré une révolution dans la musique. Les méthode italienne et allemande commençaient à faire d'autant plus de progrès, que le théâtre de Monsieur, où l'on avait fait venir des chanteurs italiens, était en grande faveur : c'est à cette école que se sont formés Garat, Martin, mesdames Scio, Rosine. C'est aussi cette école italienne et allemande qui nous a donné Méhul, Gossec, Lesueur et Boïeldieu; ils eussent été de grands compositeurs dans tous les temps, parce qu'ils avaient du génie; mais ils ont formé leur mélodie, et leur instrumen-

tation d'après ces grands modèles. Madame Saint-Huberty est la première pour laquelle Piccini ait écrit un air chanté à l'Opéra. Ceux qui s'imaginent que dans ce temps-là on chantait comme Laîné, se trompent fort ; nous nous moquions de sa voix criarde et cadencée, qui n'eût pas été supportée par le public, sans la chaleur et l'entraînement de son exécution. C'était sans contredit un excellent acteur, mais un ridicule chanteur. Laïs, Chéron, Chardini, madame Chéron, se faisaient déjà distinguer par une meilleure méthode. Depuis ce temps, la musique a marché avec le siècle, et augmenté ses progrès. Lorsqu'on est dans la bonne voie, il n'y a plus qu'à suivre ; les moyens peuvent manquer avec l'âge, mais le goût est toujours le même : nous l'avons vu pour Garat, pour Martin, nous le voyons pour Ponchard. Garat avait une organisation telle, qu'il chantait déjà admirablement avant d'être bon musicien. C'était le chanteur de la reine : il exécutait souvent des morceaux avec elle. On connaît toute l'originalité de Garat, et combien il était toujours artiste avant tout Un jour qu'on lui rappelait ses

soirées de musique à la cour, quelqu'un lui dit :

« — N'avez-vous pas chanté tel morceau avec la reine?...

« — Ah oui! répondit-il, d'un air attendri, pauvre princesse!... comme elle chantait faux!.. »

C'est lui qui le premier a développé, dans toute leur étendue, les beaux moyens de madame Mainvielle-Fodor, qui est venue à Paris après madame Barrilli, admirable chanteuse qui l'eût été dans tous les temps.

Les Italiens conservent mieux que nous la fraîcheur de la voix dans un âge avancé. Madame Marrât avait plus de soixante ans lorsque j'ai chanté avec elle le beau duo de *Mithridate*. Ses moyens étaient encore d'une grande étendue, et sa voix moëlleuse et légère. Je lui ai l'obligation de m'avoir donné de très bons conseils, et j'ai eu en elle un excellent modèle; mais la personne la plus étonnante que j'aie entendue dans ce genre là, c'est la femme du vieux Piccini. Il rassemblait tous les jeudis ses élèves, qui, réunis à sa famille, formaient un concert nombreux, et fesait exécuter la plupart du

temps des morceaux de ses opéras. *Athis* était de ses compositions celle qu'il préférait*. Un jour qu'une de ses chanteuses lui manquait, il appela madame Piccini, et la pria de la remplacer. Nous étions là, toutes jeunes femmes, et il ne nous fallut rien moins que le respect et la vénération que nous portions à cette famille dans son chef, pour contenir le fou rire qui nous gagnait.

Madame Piccini avait 75 ans, elle était d'une laideur plus que permise même à cet âge; bossue, le col court, un embonpoint très-prononcé, et par-dessus tous ces avantages, elle avait une toilette qui aurait pu la faire prendre pour la cuisinière de son mari; ce qu'elle était bien un peu par le fait, car sans cesse occupée de son ménage, on ne la voyait jamais dans le salon, ni dans la salle d'étude. Mariée fort jeune, comme toutes les Italiennes, elle avait eu un si grand nombre d'enfants, qu'ils en étaient déjà à la troisième génération.

* Il est à remarquer que ce sont souvent leurs plus faibles ouvrages auxquels les auteurs donnent la préférence, comme les mères montrent le plus de tendresse au plus laids de leurs enfants.

Madame Piccini ôta le tablier dans lequel elle avait des cornichons qu'elle allait mettre au vinaigre, et s'approcha du piano de son mari. Lorsqu'elle commença le solo, il s'échappa de cette masse informe des sons si frais, si suaves, que pas une de ses filles, de ses petites-filles, ni de nous, n'eussent pu en faire entendre de semblables. Nous restâmes en extase; de temps en temps je mettais ma main sur mes yeux, pour compléter l'illusion. Il me semblait entendre le chant des vierges de Sion. Elle continua ainsi toute la soirée.

« — Eh bien! nous dit Piccini, que dites-vous de ma vieille sybille?...

« — Qu'elle serait, répondis-je, bien capable de faire croire à ses oracles. »

Il était logé dans la maison d'un fermier-général, sur la place Vendôme; c'était alors un luxe de ces messieurs d'offrir une noble hospitalité aux grands compositeurs.

Piccini est mort dans un état voisin de la misère. Il habitait alors l'hôtel d'Angevilliers où on lui avait accordé une retraite comme à divers artistes, poin-

tres, gens de lettres, etc. : c'est là qu'il est mort. Il a composé jusqu'au dernier moment de sa vie; son lit était couvert de feuilles de musique. On donna au bénéfice de sa famille une représentation de l'un de ses opéras. Il y avait bien peu de monde : dans un autre temps la salle eut été remplie. Il en est arrivé autant pour la fille de Molé*. Les affaires absorbaient tout, et si l'on s'occupait parfois des arts, ce n'était plus que pour se distraire des malheurs du temps.

Enfin je partis pour Bruxelles, après avoir passé quelques mois à Paris pour travailler avec Piccini. Tout le monde me félicitait de quitter la France où l'on devait s'attendre à un bouleversement. J'arrivai cependant dans un pays où l'on n'était guère plus tranquille. Je fus le soir au spectacle; on y donnait l'*Ecole des Pères*, comédie de M. Peyre. La princesse royale** assistait à cette représentation. Lorsque l'oncle dit, en parlant de la maîtresse de son neveu :

.... Commençons d'abord par chasser la princesse.

* Madame Raimond.
** Sœur de Marie-Antoinette.

Le public lui fit application de ce vers, et il partit un applaudissement général.

Je vis le lendemain le prince de Ligne que j'avais connu à Paris.

« — Vous arrivez dans un mauvais moment, me dit-il. Je suis fâché d'avoir engagé Fistum* à vous faire venir, nous partirons demain pour La Haye.

En effet la révolution fit de rapides progrès. Je fus d'abord à Anvers. En traversant la place de Mer où je devais loger, j'aperçois des canons braqués, et personne sur cette place. Je ne rencontrais aucun habitant; il semblait que la ville fût déserte. Cet appareil de guerre m'effraya beaucoup, comme on le peut croire. Cependant on m'assura que ce n'était que par précaution que l'on avait placé ces canons, et que dans aucun temps on ne voyait beaucoup de monde dans les rues. Les fenêtres ayant vue sur la place étaient fermées, et l'on n'habitait que la partie de la maison qui donnait sur les cours et sur

* Fistum était maître de chapelle de la cour, il avait l'entreprise des concerts des trois principales villes de la Belgique. Bruxelles, Anvers et Gand. C'était un homme de beaucoup de talent.

les jardins. Cela donnait à cette place un aspect extrêmement triste. Le lendemain, ayant entendu un grand mouvement, je me mis à la fenêtre et j'aperçus de loin une procession, suivie d'une nombreuse population que je n'aurais jamais soupçonnée dans la ville.

La révolution de la Belgique ne ressemblait pas à la nôtre; le principal motif en était la religion. Les prêtres étaient à la tête du mouvement et faisaient des processions pour remercier Dieu après la victoire. Les familles qui avaient des craintes étaient renfermées dans la citadelle sous la protection de la garnison. Pendant ce temps-là, le peuple pillait leurs maisons. Il faut convenir cependant que ces pillages n'étaient pas des vols. On faisait un immense bloc de tous les objets que l'on jetait par les fenêtres et l'on y mettait le feu. Souvent même, il arrivait que l'on vous proposait à voix basse de faire l'acquisition d'un bijou ou de tout autre objet de prix; mais si l'on cédait à cette amorce, malheur vous en arrivait.

Malgré tout ce bruit, on jouait la comédie, et je

ne pus m'empêcher de rire au milieu de ce triste drame d'un épisode assez comique. On donnait au Théâtre-Français de cette ville un petit opéra intitulé l'*Epreuve villageoise*. Le jockey de M. de la France doit apporter à Denise un bouquet, dans lequel est renfermé un billet. Au lieu du bouquet, il arrive avec un large médaillon suspendu à une énorme chaîne, et au lieu de dire « *monsieur de la France m'envoie avec ce petit bouquet,* » il substitua : « *Monsieur de la France m'envoie avec ce petit portrait.* »

Au même instant, les cris de vive Van-der-Noot* se firent entendre, et la pauvre Denise fut obligée de passer à son cou, la chaîne et le portrait, qui, par sa largeur, ne ressemblait pas mal à l'armet de Mambrin. Chaque fois qu'elle se trouvait en face du parterre, on redoublait les cris.

Quelques jours après mon arrivée, je reçus une invitation de me rendre à Gand, pour y chanter l'hymne des patriotes belges.

* Célèbre général du temps de la révolution de la Belgique.

> Des Belges gémissants,
> O Liberté chérie,
> Mère de la patrie,
> Protège tes enfants.
> A nos tristes regards,
> Pour nous forger des chaînes,
> Les légions romaines,
> S'offrent de toutes parts.
> Sous le joug des Césars,
> Lorsqu'Albion succombe,
> Nous fuirons dans la tombe
> Avant d'orner son char.

La musique, qui était d'un compositeur célèbre, produisit un enthousiasme tel qu'on devait l'attendre de la circonstance. Ce morceau fut redemandé pour le lendemain; mais ce lendemain devait amener la plus triste catastrophe. Il n'y avait que deux régiments autrichiens qui gardaient la citadelle, celui de Bender et celui de Clairfay; l'armée était éloignée de la ville et rien n'annonçait qu'elle dût s'en approcher, puisque les patriotes étaient occupés ailleurs. Cependant, comme il y avait eu dans plusieurs endroits des attaques imprévues de l'armée d'opposition, on pouvait s'attendre à quelque chose de pareil. En effet, la citadelle fut attaquée au moment où l'on y pensait le moins, par un petit

nombre de patriotes. Le commandant prit cela pour une ruse de guerre, et se persuada que l'armée était aux portes, car autrement on ne pouvait penser qu'une poignée de jeunes gens eussent voulu tenter une attaque. Après une légère résistance, la garnison peu nombreuse met bas les armes et abandonne la citadelle. Les vainqueurs au lieu de poursuivre les troupes, s'amusent à chanter victoire et à boire à la santé des Autrichiens; mais bientôt la garnison reconnaît son erreur. Furieuse d'avoir été trompée, elle se répand dans la ville, entre dans les maisons et massacre tout ce qu'elle rencontre. Tout ce qu'il y avait d'hommes en état de porter les armes était hors des murs; il ne restait donc que des bourgeois sans défense. L'épouvante et le carnage deviennent horribles, chacun court sans savoir où. On vient nous dire : « sauvez-vous au théâtre, on ne pourra vous y supposer à cette heure; fermez les portes et éteignez toutes les lumières. » C'est la première fois, je crois, que le théâtre fut un asile inviolable. Nous y restâmes toute la nuit dans des transes mortelles, car nous ignorions

ce qui se passait, et plusieurs de ces dames avaient dans la mêlée leur mari ou leur père. Lorsque les troupes s'éloignèrent, nous sortîmes de notre cachette ; mais les détails que nous apprîmes nous firent frémir. Toutes les cruautés que la guerre peut enfanter avaient été commises par ces deux régiments qui furent appelés *les Bouchers de Gand*. Ils jetaient les enfants dans les fournaises ou les perçaient de leurs baïonnettes pour les lancer à travers les fenêtres, égorgeaient les vieillards ; enfin la rage était telle, que les officiers mêmes, chez lesquels on peut s'attendre à trouver secours et protection, étaient sans pitié. Trois jeunes personnes charmantes appartenant à une des meilleures familles et dont le père était absent pour quelques jours, reconnaissant un officier qui avait été reçu chez leurs parents, se jettent au-devant de lui pour implorer son secours. Il détourne la tête sans répondre.

—Sauvez au moins ma mère! lui crie la plus jeune.

Cette malheureuse femme était évanouie dans

les bras de ses enfants. Les soldats se précipitaient pour la frapper.

— Je n'y puis rien, répond l'officier en s'éloignant.

Cette cruelle réponse redoubla l'audace et la fureur de ces misérables. Il faut tirer le rideau sur de semblables événements.

Je partis pour Anvers, où il s'en préparait d'autres, qui n'étaient pas plus rassurant. Il y avait dans la citadelle, qui domine la ville, une très forte garnison; tous les proscrits s'y étaient renfermés. On commençait à y manquer de vivres, et cette garnison menaçait de tirer à boulets rouges, si on ne laissait passer des secours. A chaque instant on placardait des écrits sur les arbres de la promenade, sur les murailles des maisons, et avec une longue-vue il était facile de s'apercevoir qu'ils se disposaient à exécuter leur menace. Comme il était dangereux de les réduire à la dernière extrémité, on laissa donc entrer des provisions; et je profitai de l'ouverture de cette porte pour sortir de la ville. Je pris la barque de Bruges pour aller à Bruxelles. Ce charmant petit voyage, le

paysage pittoresque et tranquille qui s'offrait à moi, rafraîchit et reposa mon imagination tourmentée par tant de craintes et de tableaux effrayants.

On était dans la joie à Bruxelles. La Vierge-Noire y faisait des miracles en faveur de la révolution. Elle est en grande vénération en Belgique. Placée près de la ville de Bruxelles, dans un endroit écarté, entouré d'arbres touffus, elle reçoit sans cesse les invocations d'une population fervente.

La Vierge-Noire venait de manifester sa protection pour Van-der-Noot, le Lafayette du Brabant. Un soir, on avait aperçu dans sa main droite un papier, que l'on supposa devoir être d'une grande importance. Un des magistrats de la ville se présenta pour le recevoir; mais la Vierge retira son bras. On appela un membre du clergé, qui eut tout aussi peu de succès; mais lorsqu'elle aperçut Van-der-Noot, elle avança gracieusement la main et lui remit ce papier, qui ne devait être confié qu'à lui, et assurer le succès de son entreprise. Il se prosterna avec un saint respect, ainsi que ceux qui l'entouraient. Il fut

reconduit par la foule aux cris de vive Van-der-Noot!

Le lendemain, Van-der-Noot, précédé du clergé qui portait une superbe châsse, et suivi des autorités de la ville, fut chercher la Vierge-Noire, pour la transporter en grande pompe à l'église Métropolitaine; un *Te Deum* fut chanté, et des actions de grâce lui furent rendues. Mais il paraît que cette Vierge préférait l'air pur et le calme des champs; car, à la grande surprise des habitants, on la retrouva le lendemain dans son champêtre asile.

IX

Mon retour en France. — Une fête chez le vicomte de Rouhaut. — — La marquise de Chambonas. — M. de Genlis. — M. de Vauquelin. — M. Millin, chanteur et antiquaire. — Mon herbier. — Le langage des fleurs. — Les petites-maîtresses.

Les troubles de la Belgique hâtèrent mon retour en France. Je devais m'arrêter à Amiens où m'attendaient MM. Saint-Georges et Lamothe; j'avais contracté avec eux un engagement pour les concerts de la semaine-sainte. Mon mari qui était à Paris vint au-devant de moi. Nous nous arrêtâmes à Amiens, où il allait donner des représentations pendant la quinzaine de Pâques. Le vicomte de Rouhaut

possédait une belle terre entre Abbeville et Amiens. Il vint me voir et me pria de me charger d'un petit rôle dans une pièce composée pour la fête de la marquise de Chambonas, qui était encore convalescente d'une maladie dangereuse. C'était une beauté brillante de la société d'alors. Elle était bonne et aimable ; aussi tout le monde l'aimait. Comme cette fête était une surprise qu'on lui ménageait, il ne fallait pas qu'elle se doutât de la présence des personnes qui devaient en faire partie. Pour ce motif, on m'avait logée dans un joli pavillon près du jardin où le théâtre était construit. Nous nous rassemblâmes pour la répétition, car tout le monde savait déjà ses rôles, ou à peu près du moins.

MM. de Genlis [*] et de Vauquelin [**], auteur de ce petit vaudeville, avaient placé dans mon rôle tous les airs des romances à la mode, mais le reste était de mauvais *Ponts-neufs*, chantés dans des ouvrages de Piis et Barré à la naissance du Vaudeville de la rue de Chartres. J'ignorais la plupart des timbres qu'on

[*] Frère du marquis de Sillery.
[**] Officier distingué et homme de lettres.

me demandait, j'entendais répéter à tout le monde :
« Ah! si Millin était là, il nous les dirait lui, car il
les sait tous, il faut l'attendre. »

Je ne connaissais pas alors M. Millin; je crus que
c'était un de nos beaux chanteurs de société, le coryphée des amateurs, et j'étais impatiente de le voir
arriver, lorsqu'on s'écria : « Ah! le voici! » Je vis
entrer un petit homme fort laid; et lorsqu'il voulut
indiquer l'air du vaudeville qu'on lui demandait, je
crus entendre chanter polichinelle. Il me prit un tel
fou rire, que je fus obligée de me sauver dans la
pièce voisine : il courut après moi d'un air enchanté.

— Ah! ne vous gênez pas, me dit-il, madame,
riez tout à votre aise ; c'est toujours l'effet que produit ma voix lorsqu'on l'entend pour la première
fois.

Je m'excusai de mon mieux et la répétition continua. M. Millin jouait un rôle de bailly et je jugeai
promptement qu'il était aussi mauvais acteur que
mauvais chanteur.

— Quel est donc cet original? demandai-je à M. de Vauquelin.

— Comment, me dit-il, mais c'est un savant, un antiquaire, un naturaliste, un botaniste, un homme du plus grand mérite.

— Pourquoi donc chante-t-il si mal?

— Voilà bien une question de femme! Parce qu'il est antiquaire, il doit bien chanter!

— Non, mais il ne devrait pas chanter du tout, car il est bien drôle.

— Vous le trouverez bien plus drôle encore, quand vous le connaîtrez mieux. Il est fort gai, nullement pédant, et surtout fort galant avec les dames. Toutes les jolies femmes en raffolent.

— Je suis bien heureuse de ne pas être du nombre des jolies femmes, car je serais bien fâchée d'en raffoler.

Cette fête fut très belle, très bien entendue, et une des dernières données dans cette réunion, car les grands événements approchaient. C'était au moment où les ambassadeurs de Tippoo avaient excité la curiosité générale. Quelques-uns de ces messieurs

arrangèrent à ce sujet une petite scène charmante. Ils s'étaient procuré des costumes exacts et d'une grande magnificence. M. de Vauquelin, connu par son savoir dans les langues orientales, dit à madame de Chambonas qu'il avait voulu leur servir d'interprète et d'introducteur. Il ajouta que ces illustres étrangers, ayant vu ce qu'il y avait de plus intéressant en France, n'avaient pas voulu passer aussi près de l'habitation d'une des plus jolies et des plus aimables dames, sans lui être présentés et lui offrir quelques objets rares de leur pays. C'était le jour de la fête de la marquise, et cette galanterie du vicomte de Rouhaut fut trouvée de très bon goût. La scène fut si bien amenée et si bien exécutée, que beaucoup de personnes y furent trompées, et que l'on vint me chercher dans mon pavillon pour que je pusse voir incognito les ambassadeurs; mais je reconnus bientôt Saint-Georges dans l'ambassadeur cuivré. Ils étaient tous trois d'excellents acteurs de société.

Le soir, M. de Genlis improvisa quelques couplets. C'était le récit de ce qui s'était passé dans la journée, sur l'air de *Tarare* (*Povero Calpigi*). La

petite paysanne du vaudeville, dont j'avais conservé le costume, racontait tout ce qu'elle avait vu dans la journée, et son refrain était toujours :

Ah ! je n'en peux pas revenir !

Madame de Chambonas vint me remercier et m'adressa les choses les plus obligeantes.

— Nous avons encore des projets sur vous, me dit-elle. Nous devons jouer *le Mariage de Figaro*; j'y remplirai le rôle de la comtesse; M. de Rouhaut, Almaviva ; le duc d'Harcourt, Figaro. Il faut que vous soyez notre Suzanne et que vous mettiez la pièce en scène. Vous sentez bien, ajouta-t-elle, que je ne vous laisserai pas dans le pavillon du jardin. M. Millin vous y remplacera et vous cèdera son logement qui est près de moi.

— Je vous prierai seulement, madame, me dit M. Millin, de ne pas trop déranger mes petites bêtises que vous verrez sur une grande table, des papillons, des scarabées, des plantes dans un grand livre.

— Oh! monsieur, j'aurai beaucoup de respect pour votre herbier; j'herborise quelquefois.

— Comment, madame, vous vous occupez des fleurs! Nous herboriserons ensemble; cela me réussira peut-être mieux que le chant.

— Je le crois, lui dis-je en riant; et c'est alors moi qui vous demanderai des conseils : nous changerons de rôle.

C'est depuis ce temps, en effet, que cette occupation m'a tant intéressée et m'a fait une heureuse distraction dans nos jours de malheur.

Je ne me doutais guère que cet homme, qui m'avait fait une si burlesque impression au premier abord, serait plus tard un de mes amis les plus intimes, et dont le souvenir me sera toujours cher. Je n'attendis pas si long-temps pour apprécier ses qualités aimables et solides. Lorsqu'il fut arrêté en 93, ce fut par un singulier moyen que je pus l'avertir de ce qui l'intéressait.

La marquise de Chambonas était le type des petites maîtresses. Il existait alors parmi les femmes du grand monde, du monde élégant, un instinct de

coquetterie, bien autre que celui d'aujourd'hui, les choses étaient moins sérieuses, le siècle plus frivole, on faisait du plaisir sa principale affaire. Les femmes s'occupaient peu de littérature ; tout se concentrait chez elles dans un insatiable désir de plaire, de briller, d'éclipser une rivale par sa beauté, son élégance. On mettait son ambition à faire parler de son bon goût, d'une toilette que personne n'avait encore vue, et que l'on se hâtait de quitter aussitôt qu'elle avait été adoptée par d'autres. On aimait les lettres, la musique par ton, on protégeait les arts sans y attacher d'autre importance que celle de la mode ; on les effleurait pour soi-même. Il entrait dans l'éducation d'une demoiselle du grand monde d'apprendre le piano, la harpe, le dessin ; mais une fois mariée, on ne s'en occupait plus. Une femme jolie pensait, ainsi que la chansonnette de ce bon M. Delrieu, que

Dès l'instant qu'on plaît on sait tout.

L'art de la coquetterie se portait essentiellement sur l'arrangement des draperies, sur le choix des

couleurs de l'ameublement qui devait s'harmonier avec le teint, les cheveux, le plus ou moins de fraîcheur de la petite maîtresse qui en était entourée. Quoi de plus choquant, par exemple, que la couleur jaune pour une blonde, verte pour celle qui a le sang près de la peau? On calculait la manière d'ouvrir un rideau, d'assombrir ou de masquer une trop vive lumière; un abat-jour disposé avec art empêchait l'éclat des bougies de porter l'ombre sur la figure, de façon à creuser les traits. Le fauteuil, le canapé se plaçaient dans un jour favorable; enfin un peintre ne met pas plus de soin à faire valoir son tableau, qu'une jolie femme n'en apportait à prévoir ce qui pouvait lui nuire ou la rendre plus gracieuse.

La chambre à coucher était d'une élégance recherchée, car l'usage permettait d'y recevoir des visites avant son lever. Les ruelles ont été chantées par les poètes du temps, et c'était le temple où se prodiguait le premier encens. Lorsqu'une dame sonnait ses femmes, la première camériste, dont le petit bonnet, le chignon, le toupet et le caraco, ne la mettaient pas en rapport avec la maîtresse, cette

femme de chambre, leste et adroite, prenait dans un carton une baigneuse, et remplaçait le bonnet froissé de la belle dormeuse, lui passait un frais manteau de lit; pendant ce temps ses femmes enlevaient le couvre-pieds de satin piqué, les oreillers, et faisaient succéder des mousselines brodées, ornées de dentelle, et posées sur un taffetas de la couleur des rideaux. Ces arrangements terminés, on jetait des parfums dans l'athénienne, on plaçait des fleurs sur les consoles, des jardinières aux deux côtés du lit; on entr'ouvrait les doubles rideaux assez seulement pour pouvoir jeter un coup-d'œil sur le roman envoyé la veille, ou les billets déposés sur le guéridon.

En Angleterre il serait de la plus grande inconvenance de recevoir aucun homme dans la chambre à coucher d'une dame. Le médecin n'y entre que lorsqu'il y a impossibilité qu'elle vienne dans son parloir; le père y est seul admis, les frères rarement ont ce privilège, les cousins jamais.

Vers deux heures les visites arrivaient : c'étaient des femmes d'un moins grand monde qui sortaient

dans la matinée, et quelques élégants courant les ruelles en négligé de cheval. Le gilet, la cravate et le chapeau rond n'étaient tolérés que le matin chez les dames*. On parlait de ce que l'on ferait dans la journée; on racontait des nouvelles de salon; on médisait un peu pour égayer la conversation.

Lorsque tout le monde était parti, la belle dame s'habillait d'une redingote du matin, et passait dans son oratoire.

Ce réduit mystique était éclairé d'une lampe d'albâtre en forme de globe, qui projetait une lueur pâle, semblable au crépuscule du soir. Sur un petit autel entouré de fleurs, on voyait un crucifix et une image de la Vierge; vis-à-vis étaient un prie-Dieu recouvert d'une draperie en velours et le coussin pareil; un livre d'Heures orné de belles images et fermé par des crochets d'un travail précieux; sur une tablette se trouvaient réunis les sermons de Bossuet, de Massillon, de Fléchier; des méditations

* Dans une comédie du temps (*l'École des Pères*, de M. Peyre), un père reproche à son fils de se présenter avec cet indécent gilet et cette bigarrure.

et autres livres saints : des cassolettes où brûlaient des parfums, embaumaient ce lieu consacré à la piété.

C'est là que l'on venait se recueillir dans les jours de bonheur, se consoler dans les jours de tristesse.

Les dimanches et fêtes, les dames assistaient à la grand'messe ; dans le carême, au sermon du prédicateur en renom ; un laquais portait devant elles le coussin et le livre d'Heures ; car alors, les femmes de tous les rangs ne négligeaient jamais les devoirs de la religion : elles auraient pu y apporter moins d'ostentation, mais l'église et ses pasteurs étaient entourés d'un si grand luxe, que celui des femmes pouvait s'excuser.

Lorsqu'une dame quittait son oratoire, elle mettait un léger peignoir et passait dans son cabinet de toilette. Ce joli boudoir avait ses ornements particuliers ; les parois étaient garnies de gravures des modes qui s'étaient succédé et qui paraissent toujours ridicules lorsqu'elles sont passées. On se dit, ah! bon Dieu ! comment, j'ai porté cela, moi ?—Oui, Mada-

me, et vous étiez charmante avec cette coiffure. — Cela n'est pas possible. Une toilette à la duchesse était couverte d'essences, de poudres, de boîtes en laque ou en vermeil, de coffrets d'ivoire merveilleusement travaillés, de flacons en verre de Bohême; enfin de tout ce que l'art peut inventer de plus élégant et de plus riche. Des sachets parfumés, un sultan, des bouquets artificiels s'offraient de tous côtés. Des glaces entourées de petits tableaux de Boucher; au plafond des Amours et des Graces, des bergers et des guirlandes et une petite cheminée à colonnettes. Tel était l'arrangement de cet asile éclairé d'une manière savante. Alors on livrait sa tête à son coiffeur, qui attendait depuis une heure; c'était un élève de Léonard[*]. Ce professeur en lançait dans tout le grand monde. (Il a fait la fortune de plus d'un.) On le faisait jaser, car son babil était amusant; il apportait quelque nouvelle ou trahissait quelques secrets de toilette confiés à sa discrétion. On en riait sans penser qu'il en allait révéler autant

[*] Coiffeur de la reine dans le genre gracieux.

en sortant; mais on lui passait tout, et il en abusait : c'était le fou des reines de la mode.

Lorsque l'approche du printemps ramenait l'époque de Longchamps, c'est alors que le luxe étalait toutes ses merveilles. Cette réunion, bien plus brillante qu'aujourd'hui, était une affaire sérieuse pour les femmes du monde élégant. La noblesse, la robe et la finance formaient trois classes bien distinctes, et les costumes, en voulant même s'imiter, ne se ressemblaient pas.

On faisait une demi toilette pour aller à la promenade. C'était une redingote large et croisée de taffetas, garnie en blonde, la calèche baleinée et le demi-voile pour atténuer le grand jour. L'hiver, la douillette de satin et le capuchon blanc, le manchon ou l'éventail.

On allait au boulevard en voiture, ou s'asseoir aux Tuileries; on y était bientôt environné de tous les élégants, cette faction d'ennuyés que l'on rencontre partout. On rentrait pour dîner; si c'était chez soi, on restait en négligé, à moins cependant qu'il n'y eût un bal ou des visites. Alors les coiffures, les ro-

bes étaient telles qu'on les voit souvent dans nos comédies, à l'exception des chapeaux à la Henri IV qu'on n'y a point encore adoptés. Ces petits chapeaux en velours, relevés sur le devant avec une ganse en diamant ou en perle, et surmontés de plumes blanches, étaient de fort bon goût.

On trouve dans nos vieilles chroniques que l'abbaye de Longchamps fut fondée par Isabelle, sœur de saint Louis. C'est là que l'on entendit les premiers concerts spirituels; ils s'y donnaient les mercredi, jeudi et vendredi saints. C'était la nuit. Les voix les plus mélodieuses chantaient les cantiques. Les jeunes filles qui célébraient les louanges de Dieu étaient cachées par un rideau; ces hymnes célestes semblaient le concert des anges. Ces concerts furent supprimés par l'archevêque, mais non la promenade. Bientôt ce ne fut plus une mode, mais une frénésie. Les concerts se donnaient à l'Opéra; il n'y avait pas d'autre spectacle dans la semaine sainte.

On peut penser d'après le goût des dames pour le luxe, que c'était surtout à Longchamps qu'il étalait toutes ses merveilles. Long-temps à l'avance, on ne

songeait qu'à inventer quelques modes, dont personne n'eût encore eu l'idée; on se cachait de son coiffeur comme d'un traitre capable de livrer les plans de la tactique féminine qu'il ne devait connaître qu'au moment de les exécuter. La marchande de modes, la tailleuse, étaient achetées à prix d'or, et venaient passer des heures à concerter l'attaque; elles se réunissaient en conseil de guerre. On était sûr de la victoire.

Il arrivait cependant (ainsi que dans toutes les combinaisons qui obligent à confier son secret à la fidélité des autres), qu'il était vendu à celle qui doublait le prix; alors ce n'était pas seulement une défaite, mais une déroute complète, un véritable désespoir. Quelle honte d'arriver à Longchamps, ou au retour dans un salon, et d'y apercevoir cette coiffure, cette robe, qu'on avait rêvées, composées avec autant de soin qu'une déclaration de guerre ou un traité de paix! On rentrait chez soi humiliée, le cœur froissé d'avoir été précédée ou suivie, après tant de temps employé à cette œuvre mystérieuse! N'avoir été vue que la seconde, c'était un véritable guet-apens, sur-

tout si la comparaison avait pu être un moment douteuse. Oh! alors c'était un chagrin si réel, que les amis se croyaient obligés de venir le lendemain consoler la désolée, la distraire, car cet événement avait eu du retentissement, on savait qu'elle n'avait point paru au souper, ces soupers qui s'animaient toujours par son esprit et ses mots piquants. La migraine avait été horrible. Ses adorateurs n'avaient pu parvenir à lui faire oublier cet affront sanglant, qui la rendait la fable des salons. Quant au mari, on n'en parle pas; il paraissait à peine un moment dans le salon de Madame, et il eût été du plus mauvais ton de souper avec elle. Il allait faire le Sigisbé chez une autre, la consoler peut-être d'un semblable échec, dont il avait plaisanté sa femme : ce qui avait prodigieusement augmenté son humeur. Elle ne reparaissait qu'au bout de quelques jours dans un négligé de malade. Car c'était encore là un des grands ressorts de cette coquetterie perdue à tout jamais.

Ce négligé n'était pas celui du matin, ni des jours ordinaires; il était calculé de manière à annoncer une indisposition, ou une convalescence, à inspirer enfin

un grand intérêt. Lorsqu'on voyait une beauté du jour avec un long peignoir de mousseline garni de dentelle et tombant sur des petits pieds chaussés de pantoufles piquées ou fourrées; une grande baigneuse sous laquelle les cheveux relevés avec un peigne et couverts d'une demi poudre laissaient échapper quelques boucles de côté; de longues manches fermées au poignet par un ruban; un fichu noué de même; un petit mantelet blanc ouaté; un capuchon ou une calèche : tout cet arrangement qui avait un cachet particulier, ne pouvait désigner qu'une jolie femme indisposée. Aussi ne s'y trompait-on pas : on accourait près de la charmante malade, qui oubliait bientôt son air dolent au récit de mille folies dont on cherchait à la distraire. Elle était toujours accompagnée d'une amie, ou d'une dame de compagnie qui n'était jamais trop jolie. On ne la quittait qu'après l'avoir remise dans sa voiture et lui avoir fait promettre de venir le soir dans sa loge grillée, à l'Opéra ou à la Comédie-Française, dans ce charmant négligé de malade qui lui allait à ravir, et auquel elle ne manquait pas ce-

pendant de substituer une redingote de taffetas et une baigneuse en blonde sur laquelle on posait une légère coiffe en gaze de laine claire qui se nouait sous le cou. On a perdu le secret de ces gazes qui allaient si bien, et qui ne ressemblaient nullement à celles que l'on nomme ainsi maintenant ; elles étaient d'un blanc un peu roux, et les fils en étaient tissés comme ceux d'une toile d'araignée. Le moyen de reconnaître à présent un costume de malade ou de bain, quand toutes les femmes, le matin comme le soir, sont vêtues de même, à peu de chose près (excepté dans les salons ou à l'Opéra-Italien) et encore, les modes s'y ressemblent-elles.

A cette époque les filles étaient les seules qui imitassent les grandes dames, et plus d'une Laïs ou d'une Phryné aurait pu soutenir la comparaison avec les beautés de l'antique Grèce. Leur luxe surpassait souvent celui des femmes de qualité, dont les maris blâmaient la dépense tout en prodiguant l'or à leurs maîtresses.

C'est au milieu de cette vie frivole et inoccupée que la Révolution vint fondre tout-à-coup sur cette

société si futile, et s'abattre sur la tête de ces faibles femmes comme un vautour sur de pauvres colombes.

Elles furent bientôt dispersées dans des contrées différentes; elles y montrèrent, pendant long-temps encore, ce goût du luxe indolent de la brillante société parisienne. Mais l'émigration qui les avait ruinées les força bientôt à réfléchir plus mûrement. Le malheur donne expérience et courage à ceux qui savent le supporter noblement; elles se retrempèrent à son école. Parmi les dames émigrées, celles qui avaient profité tant bien que mal de l'éducation qu'elles avaient reçue, des talents d'agrément qu'elles n'avaient fait qu'effleurer, cherchèrent à les perfectionner pour les transmettre à des élèves. Accueillies avec bonté dans les pays étrangers, elles y portèrent cette fleur de bon goût, d'urbanité, de politesse, qui a toujours distingué les Françaises. Forcées de recourir au travail ou aux arts, elles s'en firent un honorable moyen d'existence pour elles et pour leur famille. On les vit maîtresses de langue, de piano, de chant, de harpe, de guitare.

Madame de la Tour-du-Pin, femme jeune, jolie et riche, habituée à tout le luxe du grand monde, à toutes les aisances de la vie élégante, était fermière aux États-Unis; elle allait, couverte d'un grand chapeau de paille, et montée sur son âne, vendre ses fruits, son beurre et ses fromages à la crème qui avaient une grande renommée; c'est ainsi qu'elle apparut à M. de Talleyrand. Et l'on n'a pas oublié le charmant épisode que lui a consacré l'abbé Delille dans son poëme de *la Pitié*. La plupart des femmes ont supporté noblement et sans se plaindre ce temps d'infortune. Quelques-unes ont montré, dans la Vendée, un courage au-dessus de leur sexe, et cela depuis madame de la Rochejacquelin, jusqu'à l'héroïne de Mitié; cette mère qui ayant placé un baril de poudre au milieu de sa chaumière, s'entoura de ses enfants, et, armée d'un pistolet, fit reculer les soldats qui voulaient pénétrer dans son asile.

La frivolité peut être dans l'esprit sans attaquer le cœur ni détruire l'énergie. Nos brillants colonels parfumés, qui s'établissaient devant un métier de tapisserie et découpaient des oiseaux et des clochers

avec une adresse qui faisait l'admiration des belles, n'en avaient pas moins de valeur au jour du danger, et le jeune d'Assas, ce Décius français, qui sous le feu et les baïonnettes, cria : « A moi Auvergne, voilà l'ennemi ! » était probablement un charmant élégant de salon.

Je revis M. Millin chez Julie Talma, à laquelle il n'avait pas manqué de raconter son peu de succès auprès de moi dans le genre lyrique, à la fête de la marquise de Chambonas. M. Millin était un homme d'un commerce agréable, savant sans pédanterie, d'une activité inconcevable, faisant marcher ensemble des habitudes de société et son travail d'antiquaire du cabinet des médailles à la Bibliothèque-Royale, dont il était conservateur; ses cours de botanique, d'antiquités, d'histoire naturelle, ses recherches sur les manuscrits et son Magasin encyclopédique. Son aimable caractère, sa gaîté inépuisable, le faisaient rechercher des jeunes femmes, parce qu'il les amusait[*]. Tout au travail le matin, tout au

[*] J'ai vu avec étonnement que madame la duchesse d'Abrantès, qui cite M. Millin comme un homme de sa société intime, ne lui fasse jamais dire que des choses insignifiantes.

plaisir le soir, il en jouissait comme un homme qui a besoin de distraire son esprit d'une application fatigante; mais aussi il ne fallait pas s'aviser de venir l'interrompre dans ses graves occupations, pour lui demander un ouvrage, pour mener quelques dames au cabinet des antiques, à une heure inaccoutumée.

Il me fit un matin cette réponse laconique : « L'on voit le cabinet des antiques à jour fixe; quant à moi, l'on peut me voir tous les jours, mais il faut prendre mieux son temps. »

M. Millin était un ami dévoué et d'excellent conseil; je lui dois beaucoup, car il m'a donné l'amour de l'étude. Ce plaisir survit à la jeunesse, il empêche de s'apercevoir de la marche du temps, fait supporter la mauvaise fortune et rend philosophe sans qu'on s'en doute. Lorsqu'on vit dans le souvenir du passé en s'occupant du présent, on rêve un avenir meilleur, qu'on ne verra peut-être pas, mais il semble qu'un génie bienfaisant vous le montre dans le lointain; la vie se termine en rêvant ainsi.

En 1790, la littérature, les arts, les modes, tout

portait l'empreinte de ce premier enthousiasme qui faisait croire à ces jeunes gens que la grandeur romaine allait renaître. On ne jouait au Théâtre-Français-Richelieu que les tragédies de *Brutus*, *la Mort de César*, *Virginie*, ou d'autres ouvrages nouveaux dans le même genre, *Caïus Gracchus*, *Epicharis et Néron;* à l'Opéra, *Miltiade à Marathon*, *Horatius Coclès*. Il fallait bien s'instruire pour comprendre ce qui se passait autour de soi. Les femmes s'occupaient de l'histoire, dont beaucoup parmi elles, moi la première, se souvenaient à peine d'avoir fait quelques extraits dans leurs études premières. Mais quand les proscriptions de *Brutus* et de *Sylla*, n'eurent que trop d'imitateurs, nous apprîmes ce siècle par un triste parrallèle. Les années 1792, 93, 94 surtout, par les malheurs qu'elles traînaient à leur suite, portaient notre esprit vers l'histoire romaine. M. Millin dirigeait mes lectures, mais j'avoue que je préférais l'histoire grecque. Ce siècle de Périclès m'enchantait. *Anacharsis*, l'ouvrage du docteur Paw, les comédies de Plaute, de Ménandre, étaient mes lectures favorites.

Lorsque M. Denon revint d'Égypte, je lus chez M. Millin, son ouvrage, avant qu'il parut dans le monde. Je fis alors une connaissance plus intime avec *Isis* et *Osiris*, et il me reprit aussi une grande passion pour la botanique que j'avais un peu négligée; d'ailleurs c'était la mode. Toutes les femmes élégantes herborisaient, allaient au Jardin des Plantes au cours de M. Millin et à celui de Van-Spandonck pour dessiner les fleurs. Ceci me ramène à une circonstance singulière. M. Millin, comme je l'ai dit, me guidait dans mes études, mais les choses trop sérieuses ne pouvaient long-temps m'occuper. Le hasard me fit rencontrer une dame qui herborisait ainsi que moi; elle avait habité long-temps les Indes où son mari était attaché à une ambassade. Elle y avait appris des choses fort amusantes, relatives aux fleurs et aux plantes; elle m'en communiqua plusieurs. Je formai un herbier symbolique que j'intitulai : *Rêveries d'une Femme.*

Je faisais chaque jour de nouvelles découvertes. C'était une manière d'écrire en chiffres d'une espèce bizarre. Quand j'eus bien classé toutes mes riches-

ses, je fus, toute fière de mon savoir, m'en vanter à M. Millin qui se moqua de moi, comme on peut le penser.

— Mais enfin, lui disais-je, les anciens ne prêtaient-ils pas des symboles aux fleurs? En Allemagne, on attache encore une idée de sentiment à l'arbre planté le jour de la naissance d'un enfant; il croît avec lui et on s'attriste s'il dépérit; on se réjouit s'il prospère : il semble qu'une sorte de magnétisme agisse sur ces deux plantes d'une si différente espèce. Combien de fleurs dont les noms nous expriment une pensée! Un souci, un cyprès, un saule pleureur, ne sont-ils pas l'expression muette de la mélancolie? Une paquerette, cette marguerite des champs, est un présage pour les jeunes filles. Le chèvre-feuille peint la persévérance; une petite *Ne m'oubliez pas*, se nomme ainsi dans toutes les langues.

— Vous êtes folle, me disait M. Millin, vous vous occupez de niaiseries, plutôt que de choses utiles.

Je me trouvai fort désappointée, et me promis bien à l'avenir de ne plus faire part de mes découvertes à ce sévère professeur.

Cependant, il était un peu comme ces maris qui se moquent de leurs femmes, en les voyant tirer les cartes, et qui regardent de côté.

« Eh bien, me disait-il, la science des symboles fait-elle des progrès ? il faut publier cette nouvelle *Flore des Dames*, je vous réponds du succès. »

Notre sorcellerie était bien innocente. Hélas ! il ne prévoyait pas alors que cette folie dont il se moquait, deviendrait plus tard un moyen de communication pour donner des avis précieux à des amis renfermés dans les prisons, dans celle surtout du Luxembourg, dont la position permettait de s'apercevoir de loin.

Tous les jours cette allée du milieu, qui fait face au palais, était remplie de femmes, d'enfants, de vieillards ; on se voyait à peine à travers des carreaux grillés, mais le cœur devinait ce que les yeux n'apercevaient qu'avec difficulté. On errait le soir comme des ombres silencieuses. Une corde tendue empêchait d'avancer, et des sentinelles placées de distance en distance épiaient le coup-d'œil ou le mouvement furtif de ces malheureux.

Cependant on trouvait moyen de tromper leur vigilance. C'est d'une de ces fenêtres que M. M. de C. guettait un regard d'une jeune et belle femme qui donnait la main à un joli enfant, et en portait un autre près de devenir orphelin. Elle m'inspirait un vif intérêt ; elle s'en aperçut et chercha les moyens de venir causer avec moi. Le malheur rend communicatif. Ayant remarqué que j'avais toujours des fleurs à la main, elle m'en demanda le motif, et je lui racontai ce que j'ai dit plus haut. On peut penser combien elle fut charmée de cette découverte. De ce moment, nous ne nous occupâmes plus que des moyens de faire parvenir un alphabet de fleurs. Ce n'était pas chose facile, car tout paraissait suspect. Cependant, avec de l'argent, nous parvînmes à persuader un des hommes employés au service des prisons.

— Cela ne peut en rien vous compromettre, lui dis-je, il n'y aura aucun papier caché. S'il y en avait, il vous serait bien facile de vous en apercevoir. Des fleurs, cela fait tant de plaisir à un pauvre prison-

nier! seulement à les voir, à les respirer! C'est un souvenir de sa femme et de ses enfants.

Enfin, à force de pérorer, il finit par y consentir. Nous parvînmes au moins à nous distraire par cette occupation, et nous consultions nos oracles. Je ne suis pas superstitieuse, mais le hasard produit quelquefois des rapprochements si bizarres, que, lorsqu'ils se rapportent à notre pensée, on est entraîné sans même s'en apercevoir. Si l'on n'y croit pas, au moins cela charme un moment nos ennuis, surtout si nous y trouvons du rapport avec ce qui nous intéresse. Mais, lorsqu'on est accablé sous le poids de l'adversité, c'est alors que l'âme est plus entraînée à la faiblesse; on croit découvrir une inspiration céleste dans chacune des idées qui frappent notre pauvre imagination malade. Casanova n'a-t-il pas cru voir le jour et l'heure de sa délivrance dans l'arrangement et le nombre de lettres d'un vers italien? Si les plus grands hommes même se sont souvent laissés bercer par ces illusions, on peut bien nous les pardonner à nous, faibles femmes, toujours séduites par un sentiment.

Ce fut, hélas! par une scabieuse, symbole de veuvage, et un souci, que l'on m'apprit la mort de M. M. de C. Je la cachai le plus long-temps que je pus à cette pauvre jeune mère, qui était dans son lit en ce moment, et fort heureusement incapable d'en sortir. Elle ne le sut que lorsque le char funèbre emporta un si grand nombre de victimes, qu'il n'était plus possible de rien ignorer ni de tromper personne.

On n'a vraiment pas rendu assez de justice aux femmes de cette époque. J'en ai connu, vivant mal avec leurs maris, s'étant même séparées d'eux pour différence d'opinion. Eh bien! lorsque ces mêmes maris se trouvèrent compromis, ou coururent des dangers, on les vit s'employer pour eux avec un zèle admirable, rester aux portes de ceux dont elles espéraient la plus faible grâce. Par tous les temps, par toutes les saisons, cette malheureuse madame Dubuisson, si petite maîtresse, si élégante, courait dans la boue, par la pluie, par la neige, supportait toutes les intempéries des saisons, toutes les humiliations, pour porter quelque adoucissement au

sort de son mari. Cela n'aurait eu rien d'étonnant s'ils eussent bien vécu ensemble, mais depuis longtemps ils étaient séparés; elle habitait Bruxelles, et n'avait aucune relation avec lui. Elle accourut, lorsqu'elle le sut en péril; elle ne put le sauver, et mourut de douleur quelques temps après lui. L'amitié se réveille, les torts s'oublient dans de pareils moments.

* La femme de l'auteur de *Tamas Kouli-Kan*, et de plusieurs traductions d'opéras italiens.

X

Le comte de Tilly. — Rivarol. — Vers d'une dame à Rivarol. — Champcenetz. — *Tours que jouait Champcenetz à ses créanciers. — Ses bons mots en allant à l'échafaud.* — Le chevalier de Saint-Georges. — Son talent musical. — *Les amours et la mort du pauvre oiseau.* — Son ami Lamothe.

Les personnes que je rencontrais le plus fréquemment dans la société de madame de Chambonas étaient généralement remarquables par leur amabilité et leur esprit. Plusieurs d'entre elles ont même joué dans le monde un rôle assez important. Mais toutes n'avaient pas, comme M. Millin, les qualités solides qui inspirent la sympathie et l'attachement. Le

comte de Tilly, auteur de la romance qui a eu une si grande vogue :

Tu le veux, je pars pour l'armée.

le comte de Tilly avait, comme Champcenetz, un esprit mordant qui lui faisait de nombreux ennemis. Lorsqu'il prenait quelqu'un à tic, il était d'une amertume extrême et disait des choses blessantes, s'embarrassant peu si ses pointes acérées ne pénétraient pas trop avant. Il fallait se garder de le provoquer, car il était toujours sur la défensive et espadronnait à droite, à gauche. C'était un bel homme, de tournure élégante, d'une figure distinguée; aussi les femmes l'avaient gâté, et malgré beaucoup d'esprit et de tact, il ne pouvait éviter un air de fatuité et de distraction qui visait à l'impertinence. Il a paru long-temps jeune; à cinquante ans, on lui en aurait à peine donné trente. Avec tous les moyens de plaire, il déplaisait*.

Rivarol avait aussi quelque suffisance, mais il

* Le comte de Tilly s'est brûlé la cervelle à Bruxelles sous la Restauration.

était plus aimable ; il prodiguait de ces mots heureux qui se retiennent et se répètent.

Une femme aimable devant laquelle il avait dit qu'il n'aimait pas les femmes d'esprit ; qu'il préférait une niaise, avec quinze ans et de la fraîcheur, lui avait écrit ces vers sur son album :

> Cette morale peu sévère
> Séduira plus d'un jeune cœur.
> Il est commode et doux de n'employer pour plaire
> Que ses quinze ans et sa fraîcheur.
> Mais un amant que l'esprit indispose
> Peut-il être constant ! oh ! non !
> Celui qui, pour aimer, ne cherche qu'une rose,
> N'est sûrement qu'un papillon !

Rivarol était l'un des rédacteurs des *Actes des Apôtres* avec Champcenetz, Mirabeau-*Tonneau*, etc. Celui-ci devait ce surnom à sa prodigieuse grosseur et à son incontinence, si l'on doit en croire le bon public, car je n'en ai rien entendu dire dans ces réunions particulières. Au reste, c'était aussi, dit-on, un homme d'un très grand mérite. Tous les gens de lettres qui travaillèrent depuis à ce journal en vogue, se rencontraient alors chez la marquise de Chambonas.

M. Champcenetz avait un esprit de critique d'autant plus désespérant qu'il frappait souvent juste; il ne ménageait personne : aussi était-il fort peu aimé des artistes. Ses mots passaient de bouche en bouche, de salon en salon, et gagnaient toutes les classes. Comme ils étaient méchants, ils ne s'oubliaient jamais ; ils étaient souvent de mauvais goût, comme celui-ci, par exemple :

Une demoiselle Dufay débutait à l'Opéra-Comique (alors Favart); elle avait choisi le rôle de Lucette, dans l'opéra de la *Fausse Magie*, pour le morceau de chant qui commence le second acte :

Comme un éclair, la flatteuse espérance...

Ce qui a fait donner à cet air, le nom de *l'Éclair*. M. de Champcenetz était à la porte du balcon, appuyé contre une colonne ; il écoutait en bâillant, lorsque M. de Narbonne qui s'intéressait à ce début, arrive tout essoufflé et dit à M. de Champcenetz :

— Mademoiselle Dufay a-t-elle chanté *comme un éclair*?

— Non, mon cher, comme un cochon.

Cela fut entendu de ses voisins qui ne manquèrent d'en rire et de le répéter.

Il avait beaucoup de créanciers, et il leur jouait des tours de page. Les voyant arriver de sa fenêtre, il faisait chauffer la clef de sa porte, de manière à leur brûler outrageusement la main ; il les entendait dégringoler les escaliers, en grommelant et le menaçant des huissiers, ce qui ne l'inquiétait guère.

Un jour, apercevant un de ses plus tenaces créanciers, il prend son manteau, car il commençait à pleuvoir, et s'empresse de le joindre dans la cour. Bientôt la pluie tomba à verse, et le créancier furieux fut obligé de lâcher prise. Alors M. de Champcenetz se mit à chanter le morceau de *Didon* :

>Ah ! que je fus bien inspirée,
>Quand je vous reçus dans ma cour.

Il était bien l'homme le plus gai, le plus amusant que j'aie jamais connu. Hélas ! il porta cette gaîté jusqu'au pied de l'échafaud. Il disait au prince de Salm, dont la charette précédait la sienne : « Donne donc pour boire à ton cocher, ce maraud ne va pas. »

Et au président Fouquier-Tinville, qui lui ôtait la parole : « Ah ça, ne plaisantez pas, c'est qu'il n'y a pas moyen de se faire remplacer comme dans la garde nationale. »

Quelques temps avant d'être arrêté, il disait d'un député, envoyé en mission dans les Pyrénées : « Il va y faire des cachots en Espagne. »

Je revins à Amiens, où Saint-Georges et Lamothe m'attendaient pour organiser leurs concerts.

Saint-Georges et Lamothe étaient Oreste et Pylade ; on ne les voyait jamais l'un sans l'autre. Lamothe, célèbre cor de chasse de cette époque, eût été aussi le premier tireur d'armes, disait-on, s'il n'y avait pas eu un Saint-Georges. La supériorité de Saint-Georges au tir, au patin, à cheval, à la danse, dans tous les arts enfin, lui avait assuré cette brillante réputation dont il a toujours joui depuis son arrivée en France. Il était un modèle pour tous les jeunes gens d'alors, qui lui formaient une cour ; on ne le voyait jamais qu'entouré de leur cortège. Saint-Georges donnait souvent des concerts publics ou de souscription ; on y chantait plusieurs mor-

ceaux dont il avait composé les paroles et la musique ; c'étaient surtout ses romances qui étaient en vogue. Celle que je vais citer, est une des plus faibles dont j'ai conservé la mémoire, il me la fit chanter dans une de ses soirées chez la marquise de Chambonas.

> L'autre jour sous l'ombrage
> Un jeune et beau pasteur
> Soupirait ainsi sa douleur
> A l'écho plaintif du bocage.
> Bonheur d'être aimé tendrement,
> Que de chagrins vont à ta suite.
> Pourquoi viens-tu si lentement
> Et t'en retournes-tu si vite ?
>
> Ma maîtresse m'oublie,
> Amour fais-moi mourir
> Quand on cesse de nous chérir,
> Quel cruel tourment que la vie.
> Bonheur d'être aimé tendrement, etc.

Saint-Georges possédait le sentiment musical au plus haut degré, et l'expression de son exécution était son principal mérite. Un morceau qui lui valut de grands succès sur le violon, c'était *les Amours et la mort du pauvre oiseau*. La première partie de cette petite pastorale s'annonçait par un chant brillant, plein de légèreté et de fioritures; le gazouille-

ment de l'oiseau exprimait son bonheur de revoir le printemps, il le célébrait par ses accents joyeux.

Mais bientôt après venait la seconde partie où il roucoulait ses amours. C'était un chant rempli d'âme et de séduction. On croyait le voir voltiger de branche en branche, poursuivre la cruelle qui déjà avait fait un autre choix et s'enfuyait à tire d'ailes.

Le troisième motif était la mort du pauvre oiseau, ses chants plaintifs, ses regrets, ses souvenirs où se trouvaient parfois quelques réminiscences de ses notes joyeuses. Puis sa voix s'affaiblissait graduellement, et finissait par s'éteindre. Il tombait de sa branche solitaire; sa vie s'exhalait par quelques notes vibrantes. C'était le dernier chant de l'oiseau, son dernier soupir *.

Je fis un nouvel engagement avec Saint-Georges et Lamothe pour des concerts, à Lille, en 1791. Lorsqu'ils furent terminés, Saint-Georges comptait

* Nous ne connaissions point alors cette expression de dialogue ou de situation rendue par un instrument qui peint tout un sujet, et dont M Berlioz nous a développé les moyens avec un rare talent; il est poëte, il est dramatique dans ses compositions, et vous fait éprouver une émotion qui vous identifie avec le sujet.

les renouveler à Tournay. Cette ville était alors le rendez-vous des émigrés*. Ils ne voulurent point y admettre le créole. On lui conseilla même de n'y pas faire un plus long séjour.

Ce fut à son retour à Paris que Saint-Georges forma un régiment de mulâtres dont on le nomma colonel ; il revint à Lille au moment du siège, et son régiment se battit contre les Autrichiens. J'appris depuis que Saint-Georges et Lamothe étaient partis pour Saint-Domingue qui était en pleine révolution ; on répandit même le bruit qu'ils avaient

* Je revis M. de Rouhaut à Tournay, lorsque l'émigration n'était pas encore hostile, et cela me rappelle un trait assez plaisant. On jouait *Richard-cœur-de-Lion*. Cette pièce était toujours celle que préférait la ferveur des royalistes. Quand l'acteur chanta

O Richard, ô mon roi,
L'univers t'abandonne ;

l'enthousiasme monta à un tel point d'exaspération, que ces messieurs franchirent le théâtre, M. de Rouhaut à leur tête, en criant : « Oui, nous le délivrerons ! » Et ils emportèrent en triomphe l'acteur qui jouait le rôle de Richard. Il put dire comme arlequin dans *La vie est un songe* :

Et sous cet habit mince,
Jouissons un moment du plaisir d'être prince.

été pendus dans une émeute. Depuis assez longtemps je les croyais donc morts, et je leur avais donné tous mes regrets, lorsqu'un jour que j'étais assise au Palais-Royal avec une de mes amies, et que notre attention était fixée à la lecture d'une gazette, je ne remarquai pas tout de suite deux personnes qui s'étaient placées devant moi. En levant les yeux, je les reconnus, et je jetai un cri comme si j'eusse envisagé deux fantômes; c'étaient Lamothe et Saint-Georges, qui me chanta :

A la fin vous voilà ! Je vous croyais pendus.
Depuis bientôt deux ans qu'êtes-vous devenus?

— Non, leur dis-je, je ne vous croyais pas précisément pendus, mais bien morts, et je vous ai pris pour des revenants.

— Nous le sommes en effet, car nous revenons de loin, me dirent-ils.

Je les revis plusieurs fois encore, mais nous fûmes bientôt tous dispersés. A mon retour de Russie, en 1815, Saint-Georges ne vivait plus; Lamothe était attaché à la maison du duc de Berry. Après

l'horrible catastrophe de ce prince, Lamothe alla à Munich, où Eugène Beauharnais l'accueillit avec empressement; mais destiné à survivre à tous ses protecteurs, je le retrouvai en passant dans cette ville. Le roi de Bavière actuel lui avait conservé sa place. C'est lui qui nous fit voir ce beau théâtre où l'on joue le grand opéra. Le roi est passionné pour la musique, et l'on y exécute quelquefois ses partitions; mais cette vaste salle est d'un aspect bien triste, par le peu de monde qui s'y trouve réuni.

XI

Talma dans *Charles IX*. — Il est admis sociétaire du Théâtre Français. — Le théâtre des Élèves de l'Opéra. — Le théâtre de Monsieur. — Préville et Raffanelly. — Mon début dans *la Serva Patrona* et dans *le Devin du village*. — Dubuisson. — Le comte de Grammont. — Anecdotes. — Je prends l'emploi des soubrettes : Mon début au théâtre de la rue Richelieu dans *Guerre ouverte*.

Je reprends ma correspondance avec madame Lemoine-Dubarry.

A madame Lemoine-Dubarry, à Toulouse.

Paris, mai, 1790.

« Chère madame Lemoine.

« Me voici enfin de retour à Paris, et mon pro-

mier soin est de vous donner des nouvelles, non sur la politique (que je ne comprends pas et dont je suis ennuyée d'entendre parler sans cesse), mais sur les événements qui en sont les résultats, ceux surtout, qui concernent les arts et la littérature.

« On parle d'un décret qui autoriserait à jouer les anciens ouvrages sur d'autres théâtres que ceux qui jusqu'à ce jour se sont seuls emparés de cette propriété. Il me semble, moi, que cela serait fort heureux, et permettrait au moins aux talents ignorés, faute de pouvoir se produire, de se montrer dans un jour favorable. Les gens de lettres usent de toute leur influence pour obtenir ce résultat. Cela doit se décider dans quelques jours ; je ne manquerai pas de vous l'écrire.

<div style="text-align:right">L. F.</div>

A la même.

« Je suis allée hier au Théâtre-Français voir cette pièce de *Charles IX*, dont j'avais tant entendu parler. C'est le premier rôle important que Talma ait

créé. J'avais un grand désir de connaître cet acteur et de causer avec lui. L'occasion s'en est présentée, et je l'ai saisie avec empressement. Il a un tel amour pour son art, qu'il ne manque aucune occasion de l'exercer ; et comme il joue fort agréablement dans la comédie, on le sollicite souvent de donner des représentations à Versailles et à Saint-Germain. Elles sont montées avec des amateurs et quelques acteurs qui, n'étant point employés, peuvent disposer de leur temps. On vient de Paris pour voir Talma dans les grands rôles qu'il ne joue point au Théâtre-Français.

« On est venu dernièrement me demander si je voulais jouer la soubrette dans *la Pupille*, avec Talma, qui jouait le rôle du marquis. J'ai accepté, comme vous pouvez croire, car c'était une véritable partie de plaisir pour moi. Il est marié depuis peu de temps. Madame Talma est venue me chercher dans sa voiture : c'est une femme charmante, et qui m'a plu au premier abord. Il est des personnes qui ne vous semblent pas étrangères, et que l'on ne croit jamais voir pour la première fois ; cette attraction

est aussi inexplicable que le sentiment répulsif que nous éprouvons parfois pour quelques autres ; il est rare cependant que ce premier mouvement ne se trouve pas justifié par la suite.

« On se dispose à faire l'ouverture du nouveau théâtre de la rue de Richelieu. L'on y répète des ouvrages de Pigault-Lebrun, *la Joueuse*, *l'Orpheline*, *Charles et Caroline*.

« L. F. »

A la même.

« Je vais beaucoup chez Julie Talma. C'est une aimable femme ; elle a un esprit qui sait se mettre à la portée de tous les âges. Elle m'a prise en amitié, et j'en suis toute fière. C'est la seule personne qui pouvait me faire supporter votre absence ; elle est aussi pour moi un excellent guide. Ses conseils sont toujours justes ; elle connaît si le bien monde ! Je rencontre chez elle une société qui pourra me mettre à même de rendre notre correspondance plus intéressante.

« Puisque vous voulez que je vous écrive tout ce qui me frappe ou m'intéresse, pour commencer, je vous parlerai des succès de Talma auquel vous trouvez tant d'avenir; vous savez comme il se fait remarquer dans les moindres rôles. Le public, qui le voit toujours avec plaisir, lui a fait dernièrement une application flatteuse dans le petit rôle d'amoureux de *l'Impromptu de campagne*. Lorsque le baron lui dit :

> Vous avez du talent, et je jure ma foi
> Que vous serez reçu comédien *françois*.

on a applaudi à trois reprises, et ses camarades voulant ratifier la réception du public l'ont admis à l'unanimité. Mais il ne trouvera jamais le moyen de faire valoir ses belles dispositions; on ne lui permettra pas de paraître dans aucun rôle de quelqu'importance. Les jeunes auteurs qui composent la société de Julie Talma voudraient lui en donner dans leurs pièces; mais ce serait un titre d'exclusion pour leurs ouvrages. Je vous dirai mieux cela dans quelque temps. « L. F. »

A la même.

« Madame,

« Le fameux décret dont il est question depuis long-temps vient de passer. Vous ne pouvez vous faire une idée de la révolution que cela a produit. La gaze derrière laquelle on jouait et l'on chantait sur un petit théâtre du boulevard a été déchirée par des jeunes gens. Les Beaujolais où l'on mimait sur la scène, tandis que l'on chantait dans la coulisse, se sont mis à parler et à chanter eux-mêmes. Enfin ils sont tous comme des fous.

« M. de Renier, surnommé *le Cousin Jacques*, titre qu'il prend dans son journal des *Lunes*, a déjà commencé. On engage tous les sujets à réputation : on prétend que de brillantes propositions ont été faites aux mécontents du faubourg Saint-Germain ; les gens de lettres le désirent beaucoup, parce que cela les affranchirait des entraves qu'ils éprouvent pour faire jouer leurs ouvrages.

<div align="right">L. F.</div>

P. S. Ce que je vous disais au commencement de ma lettre est maintenant certain. Tout est en rumeur au faubourg Saint-Germain, on crie à l'ingratitude, surtout pour Talma, qui demande qu'on le classe dans un emploi, ou qu'on le laisse libre. Dugazon, son professeur et son ami, l'excite à s'affranchir des entraves qui l'empêchent de paraître avec avantage. Le Théâtre-Français fait valoir son engagement; un procès va dit-on s'en suivre. L'on ne parle pas d'autre chose, et chacun prend parti dans cette affaire selon son opinion. David, Chénier Ducis, tous les amis de Talma enfin, le poussent à rompre, mais le pourra-t-il? Je vous écrirai tout cela avant peu; puisqu'il faut toujours vous dire adieu.

L. F.

Au moment où je faisais part à madame Lemoine-Dubarry de cette révolution dramatique, le théâtre des élèves de l'Opéra reparaissait sous une nouvelle forme. On cherchait des chanteuses, j'y fus engagée. Avec la liberté des théâtres, on avait pris la li-

berté de tout jouer, mais les élèves devaient représenter plus particulièrement des traductions italiennes; spéculation assez heureuse, attendu que l'opérabuffa était en grande faveur et que fort peu de personnes entendaient à cette époque l'italien. On venait à notre théâtre pour comprendre les ouvrages que l'on représentait à la salle de *Monsieur* aux Tuileries, qui fut le premier théâtre où parurent les chanteurs italiens.

Comme nous devions jouer les traductions, on nous avait donné la facilité d'assister aux répétitions des ouvrages nouveaux; cela nous formait le goût, car il y avait d'excellents chanteurs, Mengozzi, Viganoni, Nozzari, mesdames Baletti et Morichelli, et puis Raffanelli, ce délicieux acteur qui a laissé une réputation dont on se souvient encore et qui était si comique sans charge, si admirable dans le *Matrimonio Secreto* et dans Bartholo du *Barbier de Séville*. Préville qui l'entendait vanter, voulut le voir dans ce rôle dont il pouvait apprécier les moindres détails.

A la scène où il ouvre la fenêtre : « cette jalousie

qui s'ouvre si rarement, » Préville remarqua qu'il en épousseta l'appui avec son mouchoir. Il se dit : « Voilà un acteur qui réfléchit sur son art ; il doit mériter sa réputation. » En effet il en fut enchanté, et il répétait souvent cette première remarque en disant aux jeunes gens auxquels il donnait des conseils : « Voilà comme l'on joue la comédie ! il ne suffit pas de dire passablement un rôle, il faut s'occuper des moindres détails qui vous ramènent à la vérité de la vie réelle. »

Raffanelli fut extrêmement flatté d'avoir obtenu le suffrage de ce grand comédien.

Barilli eut beaucoup de peine à remplacer Raffanelli. C'était cependant un fort agréable acteur, qui avait une très belle voix, et son devancier n'en avait pas du tout. Mengozzi, chanteur habile, en avait aussi très peu, mais une si excellente méthode qu'il remplaçait par l'art ce qui lui manquait de moyens naturels. Il était auteur de quantité de jolis morceaux.

Sé m'abandonne mio dolce amore,

était un des plus à la mode et des plus expressifs ; il

a bien voulu me donner quelquefois des conseils dont j'étais extrêmement reconnaissante. En général j'ai eu beaucoup à me louer de l'obligeance des acteurs du théâtre Italien.

Plus tard vinrent madame Strinasaci, et Tachinardi et cette charmante madame Barilli qui fut l'idole du public, non-seulement pour son talent, mais pour ses vertus privées, pour sa bonté et sa bienfaisance. Elle fut enlevée trop tôt à l'admiration du public. Elle eut pour cortége à son convoi, tous les malheureux qu'elle soulageait journellement, et qui la pleurèrent comme une mère; ce n'étaient point des pleurs payés, car ces pauvres gens étaient venus d'eux-mêmes. Ce fut une consternation dans le quartier de l'Odéon.

Nous eûmes, depuis madame Grassini, qui représentait si bien une reine par la noblesse de son port. Pour juger de sa beauté, il faut voir son portrait, fait par madame Lebrun-Vigée. Madame Catalani vint après; madame Catalani, que j'ai retrouvée dans les pays étrangers, toujours si bonne! si serviable! Elle y a joui d'une considération que l'on

accorde rarement à ce degré. Elle était aimée pour elle-même, autant que pour son talent, et cet admirable gosier dont le larynx, selon l'opinion de plusieurs docteurs, était de la même nature que celui du rossignol.

Le désir de parler des chanteurs italiens m'a écartée de mon début au théâtre des élèves de l'Opéra et j'y reviens. La liberté de jouer tous les ouvrages me donna la facilité de choisir. J'avais assez de sûreté comme élève de Piccini pour ne pas craindre d'aborder des rôles importants. Je demandai donc celui de la *Serva Patrona* qui n'avait encore été joué en français que par madame Davrigny, la Damoreau de l'époque, et celui de Colette du *Devin de village* qui m'avait été montré par madame Saint-Huberty. Il paraissait si étrange, si audacieux alors que l'on osât jouer des ouvrages des grands théâtres, que la plus brillante société vint en foule pour se moquer de nous.

Dubuisson[*], auteur de *Tamas Kou-li-Kan*, tra-

[*] Il a péri en 1793. On jouait une de ses pièces le jour même où il fut conduit à l'échafaud.

duisait tous les ouvrages italiens. C'était un homme fort brusque et fort peu poli, un véritable bourru bienfaisant. Lorsqu'il vit l'annonce de mes débuts dans la *Serva patrona*, il arriva chez notre impresario, chez qui je dînais, et son premier mot fut :

— Êtes-vous fou? est-il bien vrai que vous allez faire jouer ces deux ouvrages? et quelle est l'extravagante qui a la folle présomption de se mesurer avec madame Davrigny?

— Mais c'est celle qu'on a destinée à chanter les rôles de madame Balletti.

— C'est bien différent; on viendra pour connaître le sujet des ouvrages, on ne fera pas de comparaison.

— Eh bien! monsieur, c'est moi qui ai l'audace de jouer *la Servante-Maîtresse*.

— Tant pis pour vous, car vous serez sifflée.

— Peut-être : lorsqu'on débute à l'Opéra-Comique, ne joue-t-on pas les rôles des sujets qui ont le plus de faveur?

— Ce n'est pas de même.

Enfin il serait trop long de répéter toutes les choses aimables et encourageantes qu'il m'adressa à

ce sujet. On le plaça à table à côté de moi, et, avec une coquetterie de femme, je fis ce que je pus pour le ramener de ses préventions. Je lui dis les raisons qui m'avaient déterminée, et je le priai de ne pas trop me décourager.

— Moi, me dit-il d'un ton plus radouci, je ne suis rien là-dedans, mais le public... Vous seriez à la hauteur de l'autre (ce que je ne crois pas), qu'on n'en conviendrait point.

— Enfin que faire ? la représentation est annoncée. Eh bien, si je tombe, je suis assez jeune pour me relever plus tard.

Le jour approchait. Je suppliai l'administration de ne laisser entrer aucune personne étrangère à la répétition. Craignant les critiques anticipées, je ne répétai le grand morceau de la *Serva* que pour les ritournelles et les rentrées ; je ne chantai pas. Je dois dire cependant que plus le moment approchait, plus je sentais mon courage se ranimer. Si j'eusse cédé au sentiment de la peur, j'étais perdue. Comme j'étais musicienne assez adroite, je savais ce que je pouvais risquer. La salle était

comble, et les premiers balcons étaient occupés par un certain duc de Gramrnont et sa société. Il donnait le ton, et les artistes les plus célèbres allaient faire de la musique chez lui. Il avait dans son château, à la campagne, près Paris, un petit théâtre sur lequel on essayait souvent les opéras nouveaux, comme on lit un manuscrit en société avant de représenter la pièce. Le balcon qui faisait face au sien était rempli d'habitués; ils parlaient si haut, que l'on entendait tout ce qu'ils disaient. Je ne descendis qu'au moment d'entrer en scène; et comme j'avais une jolie toilette, une assez jolie tournure, dit-on, il se fit un mouvement dans la salle qui n'était pas trop à mon désavantage (les femmes ne s'y trompent guère). Toutes les lorgnettes étaient braquées, toutes les oreilles tendues, mais je ne cherchai en entrant qu'un seul individu : c'était mon bourru de Dubuisson. Il était en face de moi à l'orchestre, le front appuyé sur sa canne. L'entrée de Zerbine commençant par un morceau d'action, une querelle entre le valet et la soubrette, il n'y avait donc encore rien à juger; mais le premier air,

que peu important, est cependant du chant. On applaudit (un peu), seulement un encouragement. Dubuisson ne bougeait pas, il attendait le cantabile. Je le chantai sans fioriture, avec expression. Je fus très applaudie, et je vis mon bourru me faire : « *Hum! pas mal.* » Cela me donna du courage pour l'air de *Bravoura*, qui commence le second acte. Les ritournelles des anciens opéras sont interminables. Cela peut avoir son bon côté, en ce qu'elles donnent le temps de se rassurer.

Je vis que les physionomies n'étaient plus aussi hostiles dans les loges, et que le parterre était bien disposé : cette fois, je risquai tout. « Allons, me dis-je, il faut faire le saut périlleux, il en arrivera ce qu'il pourra. » J'obtins un succès complet. Moins on avait attendu de moi, plus on trouva bien ce que je fis. J'entendais bourdonner à mon oreille : *une jolie voix, de la légèreté, de la méthode, c'est au mieux.* Après l'acte, mon antagoniste, le duc de Grammont vint sur le théâtre, m'accabla d'éloges, et me prédit que je serais une chanteuse distinguée. Il m'engagea à lui faire *l'honneur* de venir à ses soi-

rées de musique, et dès ce moment il me prôna autant qu'il m'avait dépréciée auparavant.

Dans toute cette atmosphère d'éloges, je ne voyais pas celui que je cherchais ; je le décrouvis enfin dans un coin, causant avec le directeur. Je ne lui demandai rien, mais il me tendit la main, en me disant : « C'est bien ! » et j'avoue que cet éloge me flatta plus que les compliments qu'on venait de me prodiguer. Il n'est pas besoin de dire que dès-lors tout ce que je chantai fut applaudi. Je reçus une invitation du duc de Grammont, pour sa première soirée. Il avait appris que j'avais débuté à quinze ans au concert spirituel, que j'étais proche parente de madame Saint-Huberty, élève de Piccini ; en fallait-il davantage ?

Il eût été à souhaiter pour mon repos qu'il eût su tout cela plutôt. Une fluxion de poitrine fit craindre que je ne perdisse ma voix. Les médecins furent d'avis que je ne devais pas chanter, au moins d'une année. Ce fut cette circonstance qui me fit engager au nouveau théâtre de la rue de Richelieu, dirigé

comme je l'ai déjà dit, par MM. Gaillard et Dorfeuil. Mademoiselle Fiat avait quitté ce théâtre après la mort de Bordier. Ce fut une perte. La femme de M. Monvel qui avait débuté n'avait pas réussi. Mademoiselle Saint-Per était malade; ce fut donc moi à qui l'on fit jouer la soubrette, dans la reprise de *Guerre ouverte*. Ce n'était pas une petite tâche que de remplir ce rôle, établi par mademoiselle Fiat avec un rare talent. Aussi, ce fut encore au chant que je demandai un soutien. L'auteur me permit de placer une romance à la scène de la fenêtre. Cette romance assura mon succès. Ces applications.

« Il y a dans la rue un amateur qui t'applaudit. Puisqu'on a du plaisir à t'entendre, il faut en chanter un second. »

furent saisies avec empressement. Dès ce jour, je fus la prima dona du théâtre, et M. Ducis me fit chanter dans *Othello* la romance du *Saule*, dans la coulisse, pour mademoiselle Desgarcins. Aussi dans le prologue de la réunion des deux théâtres, Dugazon ne manqua pas de me dire :

« — Ah! toi, je te connais, tu as débuté dans le chant. »

C'était heureux pour commencer l'emploi des soubrettes.

XII

La fête de la Fédération. — Les Comédiens au Champ-de-Mars.— Fête donnée par Mirabeau aux Fédérés Marseillais au théâtre de la rue Richelieu. — *Gaston et Bayard.*

J'étais encore aux élèves de l'Opéra, lorsqu'on s'occupait de fêter le premier anniversaire de la fête de la Bastille. L'époque de cette fameuse fête de la Fédération approchait et les travaux n'avançaient pas. On mit en réquisition tous les habitants de Paris : hommes, femmes, enfants, tout le monde fut travailler au Champ-de-Mars. On se réunissait par section en corporation. Les théâtres se signalèrent. Chaque cavalier choisissait une dame à la-

quelle il offrait une bêche bien légère, ornée de rubans et de bouquets, et, la musique en tête, on partait joyeusement. Tout devient plaisir et mode à Paris; on inventa même un costume qui pût résister à la poussière, car les premiers jours les robes blanches n'étaient plus reconnaissables le soir. Une blouse de mousseline grise les remplaça. De petits brodequins et des bas de soie de même couleur, une légère écharpe tricolore et un grand chapeau de paille, tel était le costume d'artiste.

Une partie de nos auteurs de vaudevilles se réunirent à nous. Le Cousin Jacques fut mon cavalier, il m'a même fait des vers à ce sujet. On bêchait, on brouettait la terre, on se mettait dans les brouettes pour se faire ramener à sa place, tant et si bien qu'au lieu d'accélérer les travaux, on les entravait. On nous dispensa bientôt des promenades au Champ-de-Mars, à notre grand regret, car cela était très amusant.

Je n'ai pas vu la fête de la Fédération. Voici ce que j'écrivais, à ce sujet, à madame Lemoine-Dubarry :

« Les journaux, madame, vous donneront assez
« de détails pour que vous puissiez vous passer des
« miens ; d'ailleurs je ne pourrais vous en parler
« comme témoin occulaire, car je n'y ai pas assisté.
« Ces fêtes ne me tentent pas, et la foule me fait
« peur. Il a fait toute la journée une pluie horri-
« ble : voilà ce que je sais.

« Je ne vous entretiendrai donc que de la fête
« qui a été donnée chez Mirabeau aux Fédérés Mar-
« seillais. J'y ai joué dans une pièce faite pour la
« circonstance ; mais ce qui m'a le plus étonnée
« dans cette solennité, ce n'est pas de m'y voir,
« comme le doge de Venise, c'est Mirabeau auquel
« je parlais pour la première fois ; et, malgré toute
« votre humeur contre lui*, je vous en demande
« bien pardon, mais je l'ai trouvé charmant. Quelle
« grâce, quelle expression sur cette figure repous-
« sante au premier abord ! que d'esprit répandu
« sur toute sa personne ! Je ne suis plus surprise
« qu'il ait inspiré une si grande passion à Sophie**.

* Madame Lemoine ne pouvait souffrir Mirabeau, mais elle ai-
mait beaucoup son frère.
** On venait de publier les *Lettres à Sophie*.

« Je vous entends d'ici dire : *Eh bien! ne va-t-
« elle pas se passionner aussi?* ne craignez rien,
« cela n'ira pas jusque-là, mais j'ai un plaisir infini
« à causer avec lui. Je m'en étais fait une toute
« autre idée. Je n'avais pas eu l'occasion de le voir
« chez Julie Talma. Depuis qu'il est enfoncé dans
« la politique et qu'il est devenu un célèbre orateur,
« il ne va guère dans le monde. Julie va chez lui ;
« elle en parle toujours avec un grand enthousias-
« me : il demeure dans sa maison de la rue Caumar-
« tin *.

« Voici les couplets que j'ai chantés à cette fête
« donnée chez Mirabeau ; ils sont du Cousin Jacques :

> « Tous ces Français que loin de nous
> « L'espérance retient encore **
> « Ils n'ont pas vu d'un jour si doux
> « Briller la bienfaisante aurore,
> « Pareils à ceux que le ciel fit
> « Habitants d'un autre hémisphère,
> « Ils sont au milieu de la nuit
> « Quand le plein midi nous éclaire.

* C'est dans cette maison qu'il est mort. Je m'étonne qu'un grand souvenir ne se soit pas attaché à cette habitation. La maison où meurt un homme célèbre vaut bien une de ces ruines que l'on va chercher si loin.

** On sait qu'à cette époque les princes et beaucoup de personnes de la cour étaient sortis de France.

« Mais surtout n'oublions jamais
« Que chacun d'eux est notre frère :
« La voix du sang chez les Français
« Doit-elle un seul instant se taire ?
« Loin d'avoir un cruel plaisir
« A les voir se troubler et craindre,
« Pour parvenir à les guérir,
« Il faut nous borner à les plaindre.

« Je veux vous conter une singulière scène qui
« est arrivée au théâtre du Palais-Royal * le jour où
« Mirabeau y a amené les Fédérés Marseillais, pour
« lesquels il avait demandé *Gaston et Bayard*. Ils
« étaient en grand nombre, et la salle était telle-
« ment remplie, qu'on avait été obligé d'en placer
« une partie sur le théâtre de manière à ne pas
« gêner la scène. La plupart d'entre eux ne se dou-
« taient pas de ce que c'était qu'une représentation
« théâtrale, et n'y avaient jamais assisté. Aussi
« portaient-ils une grande attention à la pièce.
« Bayard était joué par un nommé Valois, acteur
« de province, qui n'était pas sans mérite **.

* C'est le premier nom du théâtre de la rue de Richelieu.

** Valois était du nombre des acteurs de province que l'on avait fait venir à l'ouverture du théâtre, avant que la séparation des acteurs du faubourg Saint-Germain y eût appelé Talma. Valois avait du talent ; aussi ne voulut-il pas rester en double et retourna-t-il en province.

« Nos Fédérés s'étaient tellement identifiés avec
« l'action, qu'ils ne pensaient plus qu'ils étaient
« sur la scène. Au moment où Bayard, blessé,
« étendu sur un brancard et couvert de trophées,
« est surpris par Avogard et les siens qui viennent
« pour l'assassiner, sur ce vers,

> Viens, traitre, je t'attends!

« tous les fédérés, comme si c'eût été pour eux une
« réplique, tirèrent leurs sabres et vinrent entou-
« rer le lit de Bayard. Ce mouvement spontané,
« auquel on était loin de s'attendre, donna un grand
« succès à ce nouveau dénoûment. Les applaudis-
« sements ne cessaient pas, et si Bayard ne leur eût
« assuré qu'il ne courait aucun danger, Avogard
« et ses soldats auraient mal passé leur temps.

« L. F. »

XIII

Théâtre des Variétés au Palais-Royal. — Ouverture du théâtre de la rue de Richelieu. — Monvel, son retour de Suède. — Ses débuts au théâtre des Variétés. — Les chemises à Gorsas. — Talma, Dugazon, Madame Vestris. — Le Foyer. — Mademoiselle Rachel. — Mademoiselle Sainval. — Monvel dans la tragédie. — Anecdote sur M. de La Harpe. — Les opéras-comiques de Monvel. — Blaise et Babet. — La Chanson de Lisette.

J'ai lu, dans plusieurs Mémoires contemporains, des récits tellement inexacts sur l'ouverture du théâtre de la rue de Richelieu, que l'on me permettra, je pense, d'en parler comme témoin oculaire, puisque j'en faisais partie à cette époque, lorsque la fraction des acteurs du Faubourg-Saint-Germain s'y réunit à ceux qui avaient ouvert ce théâtre. Voici

donc très exactement les choses comme j'ai été à même de les voir et de les entendre.

MM. Gaillard et Dorfeuil étaient directeurs du théâtre des Variétés au Palais-Royal ; on n'y avait encore joué que des pièces comiques dans lesquelles avaient brillé Volanges, Beaulieu et Bordier. Le mouvement de la révolution qui commençait à s'opérer leur donnait l'espoir d'être bientôt à la tête d'un second Théâtre-Français, car on se lassait de la tyrannie du premier, et les jeunes littérateurs qui éprouvaient tant de difficultés pour faire recevoir leurs ouvrages, le désiraient vivement aussi. La salle de la rue de Richelieu, que le duc d'Orléans faisait bâtir, fut donnée à MM. Gaillard et Dorfeuil. Ils n'attendaient donc que le décret sur la liberté des théâtres pour se mettre en mesure ; ils avaient déjà quelques bons acteurs pour le genre qu'ils voulaient adopter, Michot, dont on se souvient toujours au Théâtre-Français ; mademoiselle Fiat, charmante soubrette, bien digne de briller dans un plus grand cadre ; monsieur et madame Saint-Clair, et plusieurs autres. On engageait les meilleurs ac-

teurs de la province, où l'on jouait alors tout le grand répertoire tragique et comique.

Monvel arrivait de Suède ; il voulait rentrer au Faubourg-Saint-Germain, mais de sévères réglements empêchèrent ce théâtre de s'attacher ce grand artiste. Il ne pouvait manquer d'être recherché par une entreprise rivale. On profita avec empressement de cette circonstance, et l'on fit à Monvel les propositions les plus brillantes. Il accepta, et commença même à jouer dans la salle des Variétés, où il débuta dans le rôle de Louis XII, espèce de tragi-comédie de Collot-d'Herbois, dans laquelle l'on chantait en chœur :

<div style="text-align:center">
Vive à jamais notre bon roi :

Il fait le bonheur de la France.
</div>

Monvel joua aussi *le Pessimiste* de Pigault-Lebrun. Ce furent les seuls rôles qu'il établit dans cette salle*. Mademoiselle Contat, qui assistait à la représentation de *Louis XII*, disait à l'un de ses voisins :

* On y joua plusieurs ouvrages du même auteur, *l'Orpheline, la Joueuse, Charles et Caroline*, où Michot était parfait, ainsi que M. et madame Saint-Clair.

Contemplez de Bayard l'abaissement auguste.

Il y avait alors une telle hiérarchie dans les théâtres du royaume, que les acteurs auraient cru déroger en jouant sur une autre scène que la leur. Le théâtre de la rue de Richelieu fut nommé d'abord théâtre du Palais-Royal. Il fit son ouverture au mois de mai 1790.

Les directeurs donnèrent aux artistes une fête brillante avant l'ouverture de la salle. Lorsque l'on vit arriver Talma, Dugazon, madame Vestris la tragédienne, et mademoiselle Desgarcins, on ne douta pas qu'ils ne se séparassent bientôt du Faubourg-Saint-Germain, car ils étaient au nombre des mécontents. Ils ne quittèrent cependant que l'année suivante. Cette fête fut donnée au nouveau théâtre; on dansa dans la galerie des bustes et dans le grand foyer, où l'on servit un très beau souper. Les joueurs de bouillotte se réfugièrent dans le foyer des acteurs; c'est le même qu'aujourd'hui. Il était disposé à peu de chose près comme il l'est maintenant; on a fait disparaître seulement les deux loges du fond, pour jouir des fenêtres qui les éclairaient.

Une cloison a été pratiquée près de la cheminée pour établir le couloir qui va aux loges d'acteurs.

Plusieurs hommes de lettres et des journalistes avaient été invités à la fête; de ce nombre était Gorsas dont le nom fut si plaisamment chanté dans les *Actes des Apôtres,* sous le titre des *Chemises à Gorsas.* Lorsque les tantes du roi, mesdames Adélaïde et Victoire, émigrèrent, Gorsas dit dans un journal, que tout ce qu'elles emportaient de France appartenait à la nation; qu'elles n'avaient rien à elles, et il finissait par cette phrase : « *Jusqu'à leurs « chemises, tout est à nous.* » Alors dans le numéro des *Actes des Apôtres* qui suivit cette réclamation, on supposaient que Mesdames était arrêtées à la frontière, et qu'un officier municipal leur disait sur l'air : *Rendez-moi mon écuelle de bois :*

> Rendez-nous les chemises à Gorsas ;
> Rendez-nous les chemises ;
> Nous savons, à n'en douter pas,
> Que vous les avez prises.
> Rendez-nous, etc.

Alors Madame Adélaïde répondait :

> Je n'ai pas les chemises à Gorsas,
> Je n'ai pas les chemises

Madame Victoire ajoutait d'un air surpris :

> Avait-il des chemises, Gorsas,
> Avait-il des chemises?
>
> — Oui, mesdames, n'en doutez pas,
> Il en avait trois grises.

Mesdames le regardaient d'un air surpris :

> — Ah! il avait des chemises, Gorsas,
> Il avait des chemises.

On ajoutait que ces trois chemises lui avaient été données par le club des Cordeliers. Hélas! lorsqu'il allait à l'échafaud, la foule impitoyable pour tous lui chantait *les Chemises à Gorsas!*

Quelqu'un à qui j'énumérais la liste des artistes qui composaient ce théâtre en 1790 et en 1794, et dont aucun n'existe aujourd'hui, me disait :

— Vous avez donc vécu cent ans pour avoir vu et connu tous ces gens-là ? *

— Non, pas tout à fait, mais les générations se

* J'étais alors fort jeune et la plupart d'entre eux étaient déjà d'un âge mûr.

succèdent rapidement au théâtre, car elles ne peuvent passer une époque voulue sans risquer de décroître; plus d'un grand artiste nous en a donné la preuve.

Il est pourtant des talents tellement heureux qu'ils achèvent leur carrière sans s'affaiblir. Ce privilège appartient principalement à ceux qui ont reçu de la nature des dons précieux que l'étude n'a pas détruits; car une trop grande recherche peut nuire au naturel; il est si facile de dépasser le but! *L'esprit ne s'apprend pas*, a dit un auteur; la sensibilité, la chaleur, la simplicité de la diction, le goût enfin ne s'apprennent pas non plus. Un maître habile empêche de s'égarer; il fait valoir les qualités, détruit les défauts : c'est déjà un assez grand bien ; mais il ne peut donner ce qu'on n'a pas. Le talent vrai, est comme l'éloquence, il persuade, il émeut, il entraîne. Ne voyons-nous pas de nos jours une jeune fille dont le génie a deviné tout cela? Pour son bonheur elle n'a pas vu ses devancières, et son guide * a su développer en elle les qualités dont la nature l'a

* M. Samson, du Théâtre-Français.

si abondamment pourvue. Elle a compris qu'une princesse n'exprime pas ses sentiments par des cris de rage et des hoquets fatigants pour le spectateur; qu'il n'y a que les passions fortes, comme la jalousie, l'ambition déçue, qui puissent entraîner quelquefois hors des bornes, des femmes d'un rang illustre. Si l'on examine avec attention les caractères tracés par nos grands maîtres, on verra que ces élans de l'âme sont presque toujours réprimés par la fierté, par la crainte, par la dissimulation de la politique. L'amour maternel est le seul qui ne connaisse point de bornes.

>Aussi barbare époux qu'impitoyable père,
>Venez, si vous l'osez, l'arracher à sa mère.

C'est ainsi que doit parler Clytemnestre; mais ce n'est qu'après une scène d'ironie, si parfaitement rendue par mademoiselle Rachel, qu'Hermione cède aux transports d'un amour méprisé. C'est avec modération qu'Agrippine reproche à Néron son ingratitude, et Cléopâtre nous dit d'une manière concentrée dans *Rodogune* :

> Serments fallacieux, salutaire contrainte,
> Que m'imposa la force et que dicta la crainte.

C'est par cette simplicité noble que Monvel était admirable, et ce sont ses conseils et son exemple qui ont amené Talma à suivre ses traces ; il en convenait souvent lui-même.

Dans la nomenclature des acteurs que j'ai vus se succéder, Monvel devait être le premier qui s'offrit à moi ; il a laissé une réputation assez brillante pour croire qu'il n'y ait plus rien à en dire ; mais tous les détails intérieurs de la vie d'un grand artiste sont toujours intéressants à connaître lorsqu'ils tiennent surtout à son art. Je me fais gloire d'avoir retenu ses préceptes, car il a quelquefois abaissé avec moi la dignité de son genre pour me guider dans les jolis opéras dont il était l'auteur. Il démontrait et ne montrait pas ; la multiplicité des gestes, me disait-il, nuit au jeu de la physionomie. Le regard a bien plus d'expression, lorsqu'il n'est pas accompagné d'un geste inutile qui en détruit l'effet. Et il me citait mademoiselle Sainval dans la scène d'Emilie avec Cinna, lorsqu'on lui nomme ceux des leurs qui sont man-

dés par Auguste; elle écoutait, sa main gauche appuyée sur son coude, dans l'attitude de l'attention, et répondait lentement sans les regarder, et comme à elle-même :

Mandez... les chefs de l'entreprise...
Tous deux en même temps,

Elle tournait vivement la tête vers Cinna;

Vous êtes découverts!...

Cela faisait un effet prodigieux: de même que dans *Sémiramis*, lorsqu'elle voyait le billet entre les mains d'Arsace, et qu'elle lui disait :

D'où le tiens-tu?
— Des Dieux.
— Qui l'écrivit?
— Mon père.
— Que dis-tu?

C'était un des grands effets de mademoiselle Sainval.

Quelle simplicité noble Monvel déployait dans la scène d'Auguste avec Cinna! quelle énergie dans don Diègue du *Cid!* Comme il était touchant dans

Fénélon! aussi le public ne manquait-il jamais de saisir cette application :

Où prenez-vous ce ton qui n'appartient qu'à vous?

Dans l'*Abbé de l'Epée*, lorsqu'il disait : « Je serai peut-être un peu long, » on entendait répéter dans la salle : « Tant mieux ! » Je me rappelle, au sujet de cette pièce, que lorsqu'elle était en répétition, je demandai à Monvel quel était l'épisode que l'auteur avait choisi. Alors, avec sa complaisance accoutumée, il me raconta le sujet. J'écoutais avec beaucoup d'attention, et cela m'intéressait tellement par la manière dont il me détaillait les faits, que je ne m'aperçus pas qu'il avait fini. « Voilà, ma chère enfant, me dit-il, le récit de mon rôle, que je viens de vous répéter. » Je restai si étonnée, que ça le fit beaucoup rire : on peut juger par-là s'il parlait naturellement; et quel effet cela devait produire au théâtre.

La carrière des arts est ingrate pour ceux qui en sont les interprètes; à peine en reste-il un faible souvenir. C'est du temps que le peintre acquiert une

plus grande renommée : il en est même dont les ouvrages n'ont été appréciés qu'après leur mort. La littérature peut changer de genre, le goût s'épure, mais il reste des monuments que le temps ne saurait détruire. Ce qui est véritablement beau, est beau dans tous les siècles. Chaque époque a possédé ses écrivains; s'ils sont parfois méconnus par le public épris du changement, le temps qui détruit les préjugés et l'esprit de coterie, remet tout à sa place. Mais que reste-t-il des acteurs célèbres ? Encore quelques années, lorsque cette génération sera entièrement détruite, que restera-t-il de Lekain, de Talma, de madame Saint-Huberty, de Monvel, de mademoiselle Contat? quelques vagues traditions qui s'affaibliront et que l'on regardera comme un radotage du vieux goût.

A mesure que le tableau s'éloigne, les couleurs s'effacent, et si l'on se rappelle quelque chose, ce sont les défauts qu'on leur reprochait. Lorsque j'entends parler de Monvel par des gens qui ne l'ont pas vu, on ne manque jamais de dire : « Il avait un physique grêle ; son manque de dents nuisait à son

organe, et d'ailleurs le goût change ; il faut savoir si tous ces talents réunis alors, plairaient maintenant ? » Je le crois, car il y a quelque chose qui ne change jamais et qui frappe juste sur toutes les classes de spectateurs. J'ai quelquefois entendu, le jour des représentations gratis, les gens du peuple se disant : « As-tu vu? ils ne se gênent pas, c'est qu'ils ont l'air d'être chez eux. » Et dans la tragédie, ils applaudissaient toujours à propos, guidés par cet instinct de la nature, qui nous révèle ce qui est beau, et qui nous sert quelquefois mieux que l'instruction.

Lorsque Monvel fit jouer sa comédie de l'*Amant bourru*, au Théâtre-Français, M. de La Harpe était directeur du *Mercure de France;* il y distribuait l'éloge et la critique, souvent avec partialité. Rencontrant Monvel à la sortie du spectacle, il l'arrête pour lui témoigner combien il est enchanté de sa pièce, l'assure qu'il n'y a qu'une voix là-dessus, que tout le bien qu'il en pense, il l'écrira dans *le Mercure,* que c'est une tâche facile de faire l'éloge d'un semblable ouvrage, et qu'il ne sera que l'interprète de l'opinion générale.

plus grande renommée : il en est même dont les ouvrages n'ont été appréciés qu'après leur mort. La littérature peut changer de genre, le goût s'épure, mais il reste des monuments que le temps ne saurait détruire. Ce qui est véritablement beau, est beau dans tous les siècles. Chaque époque a possédé ses écrivains; s'ils sont parfois méconnus par le public épris du changement, le temps qui détruit les préjugés et l'esprit de coterie, remet tout à sa place. Mais que reste-t-il des acteurs célèbres ? Encore quelques années, lorsque cette génération sera entièrement détruite, que restera-t-il de Lekain, de Talma, de madame Saint-Huberty, de Monvel, de mademoiselle Contat? quelques vagues traditions qui s'affaibliront et que l'on regardera comme un radotage du vieux goût.

A mesure que le tableau s'éloigne, les couleurs s'effacent, et si l'on se rappelle quelque chose, ce sont les défauts qu'on leur reprochait. Lorsque j'entends parler de Monvel par des gens qui ne l'ont pas vu, on ne manque jamais de dire : « Il avait un physique grêle ; son manque de dents nuisait à son

organe, et d'ailleurs le goût change ; il faut savoir si tous ces talents réunis alors, plairaient maintenant ? » Je le crois, car il y a quelque chose qui ne change jamais et qui frappe juste sur toutes les classes de spectateurs. J'ai quelquefois entendu, le jour des représentations gratis, les gens du peuple se disant : « As-tu vu? ils ne se gênent pas, c'est qu'ils ont l'air d'être chez eux. » Et dans la tragédie, ils applaudissaient toujours à propos, guidés par cet instinct de la nature, qui nous révèle ce qui est beau, et qui nous sert quelquefois mieux que l'instruction.

Lorsque Monvel fit jouer sa comédie de l'*Amant bourru*, au Théâtre-Français, M. de La Harpe était directeur du *Mercure de France;* il y distribuait l'éloge et la critique, souvent avec partialité. Rencontrant Monvel à la sortie du spectacle, il l'arrête pour lui témoigner combien il est enchanté de sa pièce, l'assure qu'il n'y a qu'une voix là-dessus, que tout le bien qu'il en pense, il l'écrira dans *le Mercure,* que c'est une tâche facile de faire l'éloge d'un semblable ouvrage, et qu'il ne sera que l'interprète de l'opinion générale.

Le lendemain, quelques amis de l'auteur arrivent chez lui, *le Mercure* à la main, et Monvel n'est pas peu surpris d'y lire la critique la plus amère de son œuvre. Cette perfidie l'indigna avec raison; car n'ayant point recherché les éloges du rédacteur, il pouvait les croire sincères; il fut piqué au vif. Amour-propre d'auteur ne se calme pas facilement; aussi se promit-il de saisir la première occasion qui se présenterait de se venger; elle ne tarda pas à s'offrir.

M. de La Harpe fit jouer sa tragédie des *Barmecides*. Cet ouvrage tomba complètement, et Monvel en fit une parodie qui fut donnée aux boulevards et qui fit courir tout Paris.

La pièce finissait par l'enterrement des Barmecides, dont le dernier frère jouait la marche funèbre sur la harpe. Lorsqu'ils avaient tous disparu dans un immense trou, il s'y précipitait avec son instrument, et la toile tombait. La Harpe et Monvel furent toujours mal ensemble depuis cette époque, comme on peut le croire.

Avant d'aller en Suède, Monvel avait déjà enri-

chi le théâtre de l'Opéra-Comique d'une quantité de jolis ouvrages : *les Trois Fermiers, Alexis et Justine, Julie et l'Erreur d'un moment,* mais surtout *Blaise et Babet*, qui eut un grand nombre de représentations, et qui était joué admirablement par madame Dugazon. L'auteur m'a raconté que, le jour où l'on donnait pour la première fois cet opéra, il y avait, au Théâtre-Français, une représentation extraordinaire, par ordre, dans laquelle il jouait le rôle du métromane de la *Métromanie*; il ne put donc assister à sa pièce, et il n'était pas sans inquiétude sur la réussite ; aussi n'avait-il jamais mieux dit ce monologue, où M. de l'Empirée peint l'état d'un pauvre auteur devant un parterre agité*.

Tantôt bruyant, tantôt dans un profond silence.

Au dénouement, lorsque la soubrette dit, en le désignant :

Tenez, voilà l'auter e l'on vient de siffler,

Un amateur tout essoufflé, qui arrivait de l'Opéra-

* A cette époque, il y avait encore un parterre sans claqueurs; si l'on formait une cabale, le bon goût en faisait bientôt justice.

Comique, s'écria, comme si c'eût été sa réplique :

— Non, non, qui vient de réussir !

Alors trois salves d'applaudissements accueillirent cette nouvelle. Monvel fut embrassé par tous les acteurs qui étaient sur la scène; chacune des applications fut saisie et excita un enthousiasme général.

Il est flatteur d'être auteur et acteur, en semblable circonstance ; après la seconde représentation de la pièce à laquelle il assista, on le redemanda avec fureur, et il fut obligé de paraître.

De jeunes fous firent le pari de jouer à Monvel le même tour qu'on joua jadis à l'auteur des *Mille et une Nuits*. Dans l'opéra, Babet chante trois couplets qui ont pour refrain :

> Il répétait sur sa musette
> La chanson que chantait Lisette.

Ces jeunes gens furent réveiller Monvel, pour savoir de lui quelle était la chanson que chantait Lisette. Il prit fort bien la plaisanterie, et comme il commençait à pleuvoir, il les engagea à monter chez lui ; car, leur dit-il, c'est

> Il pleut, il pleut, bergère.

Il fit servir des rafraichissements à ces étourdis, qui furent enchantés de lui, et se confondirent en excuses, lui disant qu'ils n'avaient cependant pas le courage de se reprocher une folie qui leur avait procuré le plaisir de passer une heure si agréable.

XIV

Michot. — Volanges.—Bordier. — Mademoiselle Candeille. — Dugazon. — Champville. — M. Dalgrefeuille. — *Les Chevaliers du Quinquet.*

Les artistes ne sont vraiment aimables que lorsqu'ils n'ont d'autre fortune que celle que peut leur procurer leur talent. Du moment qu'ils deviennent spéculateurs, qu'ils acquièrent des propriétés, semblables au savetier financier, ils n'ont plus de joyeux flon-flon.

Avant 1790, le traitement des acteurs était loin d'être aussi considérable qu'il l'est maintenant. Six, huit, dix mille francs, c'étaient des appointements

qu'on n'accordait qu'aux grandes réputations. Celui qui n'avait d'autre patrimoine que son talent, dépensait son revenu et souvent au-delà : ce fut bien autre chose lorsqu'arrivèrent les assignats !

Michot était intimement lié avec mon mari. A mon arrivée de la Belgique, il m'amena sa petite femme, jolie comme un ange, jalouse comme un tigre, et qui aurait bien pu dire, ainsi que Colette :

> Si des galants de la ville,
> J'eusse écouté les discours ;

Mais comme elle, aussi :

> Pour l'amour de l'infidèle
> J'ai refusé mon bonheur !

Nos maris avaient été charmés de nous réunir, afin d'être plus libres. Nous n'étions riches, ni les uns, ni les autres. Ces messieurs avaient trop peu d'ordre, et nous trop de jeunesse, pour y remédier ; mais nous possédions encore la gaîté, l'insouciance de cet âge où l'on ne prévoit pas. Pourvu qu'il ne manquât rien à notre toilette, le reste nous occupait fort peu.

Michot était un de ces hommes qui ne prennent jamais la vie au sérieux. Il riait de tout, et faisait rire les autres, ce qui n'était pas un petit avantage en ce temps où la gaîté n'était pas à l'ordre du jour. Il avait un esprit original, et sa manière de dire les choses le rendait aussi comique dans la vie privée que sur la scène. Sa figure ouverte et joyeuse, sa voix pleine de sensibilité qui faisait venir la larme à l'œil par un mot naïf ou dans une situation touchante, et le rendaient toujours vrai, quel que fût le caractère de son rôle. Il plaisait dans le monde comme au théâtre.

Dans le temps de la république, Michot venait souvent nous raconter des histoires, qu'il recueillait je ne sais où, mais qui nous faisaient éclater de rire. Il fut mandé à la commune pour y prêter le serment de mourir à son poste. Un acteur qui se trouvait là avant lui ayant prêté le serment de mourir... « A la petite poste, lui dit Michot. »

Il fit sourire la municipalité qui était peu gaie !

Un jour il vint nous raconter qu'un membre de sa section avait demandé la parole pour une *motion*

d'*ordre;* alors Michot, montant sur une chaise, nous joua la scène en prenant sa voix dans le fausset :

« Je dénonce Coco l'épicier pour avoir vendu du sable *d'estampe* pour de la *castonade*; je demande qu'il soit envoyé au tribunal révolutionnaire et jugé comme *fédéralisse.* »

Lorsque l'administration du théâtre passa entre les mains de M. Sageret, les artistes furent mal payés; Michot avait composé un dialogue sur l'air des pendus. Il disait à ses camarades assemblés :

Es-tu payé de fructidor? — Non.
— Es-tu payé de thermidor ? — Point.
— On me doit encor vendémiaire.
— Moi, je crains beaucoup pour brumaire.
Tous : — Cela doit-il durer long-temps?
Le Régisseur : — Jouez toujours, mes chers enfants.

Les *Bons Gendarmes,* qui ont valu tant de succès à Odry, avaient été composés par Michot dans un temps où l'on ne parlait point encore d'Odry, mais celui-ci a le mérite d'en avoir tiré un *immense parti,* il faut lui rendre cette justice. Michot ne les avait composés que pour les plaisirs du foyer.

Lorsque je revins de l'étranger, en 1815, Michot

était devenu riche, mais il n'était plus aimable. Ce n'était plus cette vie d'artiste, rieuse et insouciante ; ce n'était plus Michot que j'avais connu en 90. Il avait quitté cette jolie Sophie ! c'était un propriétaire ! c'était le seigneur de Verrières !

Volanges était un de ces acteurs de genre pour lesquels on compose des ouvrages et qui les font presque toujours réussir. Ils finissent même souvent par acquérir une immense vogue, comme nous l'avons vu depuis, et comme nous le voyons encore. Volanges était célèbre dans *les Vieux Procureurs*, appelés *Jérôme-Pointu** auxquels il avait donné un caractère particulier. Son changement de physionomie annonçait une grande mobilité ; il jouait toute la famille des *Pointus* à lui seul. Il avait une telle facilité, une telle promptitude dans ses travestissements, qu'il sortait par un côté du théâtre et rentrait presqu'aussitôt par l'autre : c'est lui qui a commencé ce genre de pièces que l'on a tant imité depuis.

* Henri Monnier a marché sur ses traces avec beaucoup de bonheur.

Sa vogue fut si grande, son talent tant admiré, qu'on le crut capable de réussir dans tous les genres. Alors une plus grande scène que celle où il brillait lui ouvrit ses portes : ce fut le théâtre Favart; on y jouait la comédie à cette époque. Il y avait de fort bons acteurs, et ils exploitaient particulièrement le répertoire de Marivaux. Ils voulurent avoir l'acteur à la mode; car, alors comme à présent, on se persuadait que, lorsqu'on a montré un grand talent dans un genre, on doit réussir dans tous. L'expérience tant de fois renouvelée n'a pu convaincre encore qu'à Paris surtout, en changeant de cadre, je dirai même de quartier, par conséquent de public, l'on perd tous ses avantages. C'est ce que nous avons vu pour d'excellents acteurs de vaudeville, et que l'on vit alors pour Volanges. La foule, qui s'était portée à son premier début, diminua bientôt à ceux qui suivirent, et ensuite on n'en parla plus; il fut trop heureux de revenir à son genre, et alla l'exploiter en province et à l'étranger.

Quant à Bordier, il aurait peut-être réussi dans

les rôles comiques, au nouveau théâtre de la rue de Richelieu, car il avait un talent naturel comme celui de Michot, mais il était plus général. La manière dont il a joué dans les pièces de Dumaniant, pièces qui n'étaient pas du bas comique et qui se rapprochaient déjà de la bonne comédie, a prouvé qu'il eût été bien dans ce genre.

Bordier venait de périr, à Rouen, victime d'une émeute populaire. On fit venir, pour le remplacer, Fusil qui était à Marseille. Je connaissais peu le talent de Bordier, le théâtre des Variétés étant celui où j'allais le moins, lorsque j'étais à Paris chez madame Saint-Huberty. A mon retour, Bordier était mort, mais voici ce que j'ai entendu raconter à Michot et à Dumaniant qui le savaient pertinemment.

Bordier relevait d'une maladie dangereuse (dont il eût mieux fait de mourir). Un de ses amis l'engagea à passer quelque temps à la campagne, près de Rouen, pour se remettre tout à fait. Il n'était nullement dans l'intention d'y donner des représentations, mais il fut tellement sollicité, qu'il ne put résister aux instances des jeunes gens de la ville

qui l'accueillirent avec transport. Ils l'entraînaient sans cesse à de nouvelles parties de plaisir. Un soir qu'il venait de la chasse avec ses amis, ils trouvèrent la ville en rumeur et en révolte ouverte contre l'autorité. Un avocat, avec lequel Bordier était intimement lié, se trouvant à la tête de l'émeute, il fut entraîné par un groupe qui marchait à l'Hôtel-de-Ville, et il suivit, sans savoir même de quoi il s'agissait. Les troupes les eurent bientôt dispersés, et plusieurs d'entre eux furent arrêtés : l'avocat et Bordier, qui l'accompagnait, se trouvèrent du nombre.

Parmi ces turbulents, il y avait des jeunes gens qui appartenaient aux premières familles de la ville. Lorsqu'on instruisit le procès, ils furent mis hors de cour. L'avocat et Bordier furent condamnés, parce qu'il fallait faire un exemple, et pour empêcher que les troubles ne se renouvelassent.

C'était bien le cas de lui appliquer cette malheureuse prophétie qu'il répétait si souvent dans la pièce des *Intrigants* de Dumaniant : « Vous verrez que je serai pendu pour arranger l'affaire. »

Mademoiselle Fiat, qui devait épouser Bordier, quitta le théâtre : ce fut une grande perte.

Mademoiselle Candeille était douée de tout ce qui peut faire une personne accomplie. Sa taille était bien prise, sa démarche noble, ses traits et sa blancheur tenaient des femmes créoles. Elle possédait à un très haut degré plusieurs talents, la harpe, le piano surtout. Elle avait de l'esprit et de l'instruction ; nous avons vu d'elle plusieurs ouvrages qui ont réussi. Elle jouait agréablement la comédie ; c'était la meilleure personne du monde, et elle avait un caractère charmant : enfin elle réunissait à elle seule plus de qualités qu'il n'en eut fallu à plusieurs pour être admirées. Il semblait que les fées eussent assisté à sa naissance et l'eussent douée de tous les dons ; mais, hélas ! on avait sans doute oublié d'y convier une petite fée Carabosse qui s'en était bien vengée, car d'un seul coup de baguette elle avait détruit leur ouvrage. « Tu auras, lui avait-elle dit, un défaut qui t'empêchera de profiter de tous tes avantages, l'*afféterie ;* tu ne diras rien comme une autre ; tu jetteras tellement tes talents à la tête,

que l'on en sera fatigué ; enfin de chacune de tes perfections naîtra un ridicule, et l'on y ajoutera encore en te prêtant la sottise des autres, convaincu de ce vieil adage, qu'on ne prête qu'aux riches. » Cela n'a pas manqué, car il n'y a pas jusqu'au *gigot de mouton*, mot connu pour appartenir à madame de Mauléon, et qui remonte au siècle de Louis XV, que l'on n'ait mis sur le compte de mademoiselle Candeille: et l'on ne peut dire qu'un gigot est tendre sans que l'on répète aussitôt, « il n'en est que plus malheureux » comme le disait mademoiselle Candeille, ou du moins comme on le lui faisait dire *.

* Il est des réponses qui se répètent et passent en tradition, parce qu'elles ont été dites à leur époque par des gens ignorants, ou malveillants. J'entends tous les jours redire à l'occasion de Larive, par des artistes qui en sont eux-mêmes persuadés parce qu'ils l'ont entendu raconter par d'autres, qu'il se regardait avec beaucoup de complaisance, lorsqu'il disait dans *OEdipe* de Voltaire :

J'étais jeune et superbe.

Larive était un homme instruit qui ne pouvait confondre la signification des mots, et qui savait fort bien que là, *superbe*, n'est pas la beauté des formes Celui qui le premier a voulu lui lui donner ce ridicule, était un homme jaloux de ses succès et qui savait bien qu'on a toujours la mémoire heureuse pour ce qui est au désavantage des autres. Larive a fait un ouvrage sur l'art

Elle s'est mariée deux fois et n'a jamais été heureuse, parce qu'elle avait rêvé un bonheur qui n'existe que dans les romans ou dans les nids des tourterelles. Je l'ai revue en Angleterre ; elle n'était plus jeune, mais toujours bonne, aimable, spirituelle, et toujours ridicule.

On comprend difficilement qu'on ait de la gaîté, du naturel dans la société, et qu'on soit morne et froid sur la scène ; c'est cependant ce qui arrivait à Champville, neveu de Préville. S'il avait pu être au théâtre aussi amusant que dans le foyer, il eût eu un succès brillant. Garçon d'esprit d'ailleurs, c'était un des Coryphées les plus agréables de cette réunion. Lui, Michot, souvent Talma, mais surtout Dugazon, auraient fait oublier une pièce qu'on aurait eu la plus grande envie de voir. C'était un feu roulant de folies. Dugazon avait un fond de gaîté inépuisable : ce n'était jamais pour amuser les autres qu'il était ainsi ; c'était pour s'amuser lui-même. Il avait une incroyable facilité pour copier le carac-

dramatique qui prouve qu'il en connaissait toutes les expressions.

tère de la figure et les habitudes du corps. Dans le valet du *Muet*, lorsqu'il venait raconter la conversation des deux pères, on croyait les voir et les entendre, tant il s'identifiait avec ses personnages. Aussi, lorsqu'ils arrivaient après ce récit, on entendait rire de tous côtés. Mais où il nous montra le mieux son talent dans ce genre, ce fut un soir avec M. Daigrefeuille, ancien conseiller au Parlement, bien connu du temps du grand chancelier Cambacérès, dont il ne quittait pas l'hôtel. C'était un petit homme, replet et tout d'une pièce; son geste était rapide, ses bras courts, et retirés en arrière : ses gros yeux ronds lui donnaient un air étonné tout à fait comique.

Il arrive un soir au foyer et se met à causer avec Dugazon, d'une manière très vive. Celui-ci, qui paraissait entièrement occupé de ce que lui disait son interlocuteur, répondait les yeux attachés sur les siens, de manière à fixer son regard; pendant ce temps, il prenait ses attitudes de corps, ses mouvements, sa physionomie; enfin, il imitait toute sa pantomime, de façon à lui ressembler parfaitement.

Ils étaient debout sous le lustre, et parlaient avec chaleur, tout en gesticulant. Ceux qui étaient à quelque distance s'apercevaient insensiblement de cette scène des deux sosies, et se sauvaient pour ne pas éclater de rire. Cela dura assez long-temps, et M. Daigrefeuille fut le seul qui ne s'en aperçut pas.

Ce foyer était alors fréquenté par les gens de lettres et les amis des artistes; on s'y amusait sans mauvais goût, et l'on y accueillait tout le monde avec grâce et politesse. On avait surnommé les plus assidus *Ls Chevaliers du Quinquet*. Talma, qui en était le président, ne partait jamais avant que le dernier quinquet fût éteint. Comme Talma était aimable et gai, il trouvait toujours des amateurs pour finir le quinquet avec lui.

XV

Le mariage de Fabre d'Églantine.

Dans une de ces soirées, dont Fabre d'Églantine faisait souvent partie, on se racontait toutes sortes d'anecdotes. Un jour que l'on parlait à Fabre de son mariage avec mademoiselle Lesage, il nous raconta d'une façon fort plaisante comment l'opéra du *Magnifique* lui avait servi à enlever sa femme.

Le *Magnifique*, opéra de Sedaine, musique de Grétry, ne se joue plus depuis long-temps, et peu

de personnes en ont conservé une légère idée. On citait le morceau du *Quart-d'Heure*, qui dure juste ce temps, et fait le principal intérêt de la pièce : il fut aussi la principale cause du mariage de Fabre.

Un tuteur garde avec soin une jeune et belle fille qui lui a été confiée. Son père, en partant pour les Indes, a transmis tous ses droits sur sa fille et sur ses biens au seigneur Aldobrandin. Le laps de temps qui s'est écoulé, sans qu'on n'en ait reçu aucune nouvelle, fait croire que ce père n'existe plus. D'après cela, Aldobrandin, qui convoite la fortune, cherche à se l'assurer en épousant sa pupille. Comme presque toutes les pupilles de comédie, elle ne connaît que son tuteur ; plus docile, elle s'est résignée à sa volonté ; mais ce fripon d'amour, qui n'a jamais fait autre chose que de se jouer des jaloux, vient traverser ses projets.

Un beau seigneur, connu à Florence par sa richesse, sa bonne mine et sa générosité, qui l'a fait surnommer le *Magnifique*, a entendu parler vaguement d'une beauté mystérieuse. Il a fait peu d'attention à ces discours ; mais, un jour de solennité

publique, il aperçoit sur un balcon la plus charmante personne qu'il ait jamais rencontrée sur son chemin. Le beau Florentin, attirant tous les regards par la magnificence de sa suite, son superbe coursier et sa bonne grâce à le manier, ne pouvait manquer d'attirer l'attention de la jeune pupille. Leurs yeux se rencontrèrent, et cette étincelle électrique, ce magnétisme du cœur, qui fait qu'on se comprend sans s'être jamais parlé, qui fait rêver à un objet à peine entrevu, ce magnétisme qui existait avant que le mot n'en fût inventé, les frappa tous deux au même instant. Rentrée dans sa retraite, la jeune fille fut triste et rêveuse, et au milieu des fêtes, le seigneur Octavio ne cessa de penser à cette charmante apparition. Il parla du seigneur Aldobrandin, dans l'espoir qu'on pourrait lui donner quelques renseignements sur sa pupille; mais personne ne savait rien sur cette merveille constamment dérobée à tous les regards.

Le lendemain, il fait venir dans son palais un certain Fabio, espèce de Figaro; celui-ci n'est point barbier, mais courtier d'affaires des gens importants

de Florence, et fort au courant de ce qui s'y passe. Il a surtout une grande connaissance en chevaux, ce qui fait qu'on l'emploie pour toutes les acquisitions de ce genre. Le Magnifique possède le plus beau haras du pays, et le seigneur Aldobrandin, qui est grand amateur, a remarqué, le jour de la course, la haquenée du Florentin avec autant de plaisir que celui-ci a admiré sa pupille. Tous deux s'adressent à Fabio par un motif bien différent : le tuteur veut faire l'acquisition du cheval. Octavio, charmé d'apprendre qu'il peut y avoir quelques rapports entr'eux, répond à la proposition de l'avare tuteur par ces mots : « Ma haquenée n'est point à vendre ; cependant, comme je voudrais de tout mon cœur obliger le seigneur Aldobrandin, je la lui céderai pour dix mille ducats. »

On pense que le seigneur Aldobrandin trouve cette somme exorbitante, et qu'il aime mieux renoncer au cheval que de le posséder à ce prix. Après plusieurs pourparlers, par l'entremise de Fabio, Octavio, voyant l'extrême envie du tuteur, et cherchant à l'exciter, se résume ainsi :

« J'ai entendu vanter la beauté de la pupille du seigneur Aldobrandin, je désirerais savoir si son esprit est égal à ses charmes ; qu'il me permette de causer un quart-d'heure avec elle, en sa présence, mais sans qu'il puisse nous entendre, et mon cheval est à lui. »

Le tuteur, choqué de la proposition, la rejette avec indignation ; cependant il s'en occupe. Fabio, qui trouve qu'un quart-d'heure de conversation pour un cheval de dix mille ducats est un marché excellent, l'engage beaucoup à l'accepter ; il lui chante même à ce sujet un morceau très bien fait sur les détails de la beauté et des qualités du cheval, l'assurant qu'il n'a point vu de plus fier animal*. Enfin, à force d'y réfléchir, le tuteur trouva un moyen de concilier son avarice et sa jalousie, après avoir fait prier le Magnifique de venir chez lui afin de connaître s'il peut lui permettre de

Causer, jaser, en tout honneur,

* L'acteur qui jouait ce rôle à la première représentation, pour donner plus de force à son jeu, frappa sur l'épaule d'Aldobran-

> Sans nulle expression badine,
> Sans nul mot qui choque son cœur.

Le tuteur tient surtout à être présent.

> Eh bien ! soit, vous serez présent,
> Mais vous ne nous entendrez pas,
> Et vous vous tiendrez à dix pas.

Les choses bien convenues, l'heure prise, le tuteur est assez embarrassé de s'en expliquer avec sa pupille; il cherche d'abord à exciter son indignation, l'assure qu'il n'a consenti que pour punir ce jeune homme de sa présomption, et qu'il attend d'elle qu'elle lui témoignera son mépris en ne répondant pas un mot aux discours qu'il pourra lui tenir : d'ailleurs il sera présent et observera attentivement.

L'acte commence. Clémentine est placée près d'une table sur laquelle l'on voit une corbeille de fleurs; elle tient à sa main une rose. Le Florentin arrive, la salue profondément; il est paré de tout ce que le désir de plaire a pu lui suggérer de plus élégant. Le tuteur se place à dix pas, il tient à sa

din, ce qui excita la gaîté du public et passa depuis en tradition.

main une montre; Octavio remet la sienne à Fabio, et le quart-d'heure commence (je joins ici les paroles pour l'entente de la scène) :

> Pardonnez, ô belle Clémentine,
> Le propos que je vais tenir,
> Mais je n'ai qu'un instant à vous entretenir,
> Et cet instant me détermine
> A risquer sans détour l'objet de mon désir :
> De vous dépend le bonheur de ma vie !
> J'ai pour vous le plus tendre amour,
> Et je désire, hélas ! par un juste retour,
> Voir votre main avec la mienne unie.
> Répondez-moi, je vous en prie ?
> Quoi ! pas un mot, pas un seul mot ! Dieu ! quel silence !
> Oh ! ciel ! que faut-il que je pense ?
> Serait-ce du mépris ? Non, non. Que pourrait-ce être ?

Clémentine tourne languissamment la tête vers son tuteur.

> Ah ! je le voi,
> Votre tuteur vous fait la loi !
> Il vous force, par sa présence,
> A garder ce cruel silence.
>
> Mais on peut tromper son adresse,
> L'amour me donne le moyen
> De briser l'indigne lien
> Dont la contrainte à la fois blesse
> L'amour et la délicatesse,

Mon honneur et votre sagesse.
Ah! si vous approuvez mon dessein,
Ouvrez ces doigts charmants, laissez tomber la rose
Que vous tenez à votre main.
Ce signal à l'instant dispose
De nos deux cœurs et fixe mon destin.
Tombez, tombez, rose charmante,
Tombez aux pieds de mon vainqueur,
Devenez l'organe du cœur,
Devenez pour nous éloquente;
Et que la plus charmante fleur,
De la beauté la plus charmante,
De la flamme la plus ardente,
Soit l'interprète, etc., etc.

Il sollicite la belle Clémentine assez long-temps pour que le quart-d'heure s'écoule; la rose tombe et elle disparait. Fabio trouve qu'un beau cheval pour une rose est un excellent marché; Octavio lui laisse la montre enrichie de diamants, et Fabio s'écrie :

Ah! grand Dieu! qu'il est *magnifique!*

Il faut savoir, maintenant, comment cet opéra contribua au mariage de Fabre d'Églantine.

Il était dans une ville du Languedoc, où il jouait les rôles de Molé et de Larive, assez médiocrement, dit-on; il rêvait déjà poésie et littérature, où il devait mieux réussir que dans la comédie. Il eût été

heureux pour lui qu'il n'eût jamais fait que ce rêve-là. Mademoiselle Lesage* était attachée au même théâtre que Fabre ; elle chantait les prime donne ; elle avait une voix superbe, et elle était aimée autant qu'estimée, dans cette ville, ainsi que sa famille. Fabre en devint éperdument amoureux ; il ne lui déplut pas, elle lui permit même de demander sa main ; mais ses parents ne furent pas du même avis ; on la lui refusa très positivement. Les obstacles irritent l'amour ; ils s'aimaient, bientôt ils s'adorèrent ; mais ils étaient surveillés avec une telle vigilance, qu'ils ne pouvaient se dire un mot, encore moins s'écrire.

Fabre, dont l'esprit avec beaucoup d'invention (il nous l'a bien prouvé dans son *Intrigue Épistolaire*), se creusait cependant en vain la tête pour trouver quelque moyen ; il n'en vit pas de plus sûr que d'enlever sa belle et d'aller se marier à Avignon : on serait bien alors forcé à ratifier le mariage ; c'était la seule réparation qu'on pût exiger, et il était plus

* Petite fille de l'auteur de *Gil Blas* et de *Turcaret*.

que disposé à s'y conformer; mais cela ne pouvait guère se faire sans le consentement de la demoiselle, et comment l'obtenir? comment s'entendre sans se parler? Fabre était extrêmement lié avec le chef d'orchestre, auquel il faisait des paroles pour sa musique, et qui l'aidait de ses conseils dans ses amours.—Ne pourrais-je pas, lui dit-il un jour, entreprendre de jouer l'opéra? j'aurais au moins l'occasion de lui parler pendant les ritournelles.—Mais, lui répondait l'autre, tu n'es pas musicien, et tu ne saurais pas tirer parti de ton peu de voix. — Tu me donnerais des leçons. — L'administration s'opposerait à tes projets; il n'y aurait que pour un bénéfice d'acteur que cela serait possible. — Eh bien! je prierai le premier chanteur de me laisser jouer le rôle du Magnifique dans sa représentation; il est mon ami, il appréciera mon motif et il y consentira. —Es-tu fou? le rôle du Magnifique! et le *quart-d'heure*, qui en est l'écueil! — C'est justement sur le *quart-d'heure* que je compte pour expliquer à ma Clémentine mon projet; la rose, tombant d'un côté convenu, sera le signal de son consentement.

— Fort bien, si tout cela pouvait se faire en parlant, mais en chantant! — Tu verras, tu verras, l'amour rend capable de tout. — Mais l'amour ne fait pas chanter ceux qui n'ont pas de voix!

Fabre court chercher la partition, et le voilà essayant son *quart-d'heure.* On baisse le ton, cela n'allait pas trop mal; d'ailleurs il se fiait sur le dialogue, qui est assez important : un comédien médiocre dit mieux qu'un chanteur habile. Le jour arrivé, il redoubla de courage. Ses costumes étaient superbes. Comme il était fort aimé des jeunes gens, ils l'applaudirent. Quand vint le fameux *quart-d'heure,* il trouva moyen, pendant la première ritournelle, d'instruire la jeune personne de la moitié de son projet, et, pendant la seconde, de le lui dire tout à fait. On peut penser avec quelle expression il chanta :

Tombez, tombez, rose charmante.

C'était au point que le chef d'orchestre était sur les épines, et tremblait qu'il n'en perdît ton et mesure. Tout fut convenu entre eux; il enleva la demoi-

selle, et ils partirent sur-le-champ pour Avignon, espèce de *Gretna green* [*] où l'on était marié, grâce au nonce du pape. Ils écrivirent de là pour obtenir leur pardon. La famille ne pouvait plus refuser, et ils revinrent ratifier leur mariage. Cela fit un tel bruit dans la ville, qu'on voulut les revoir dans cet opéra, source de leur bonheur, et on leur jeta ces vers sur la scène :

> Le Magnifique à l'amour te dispose,
> De son bonheur il doit s'enorgueillir.
> Heureux qui fait tomber la rose,
> Plus heureux qui sait la cueillir.

[*] C'est le lieu où les Anglais vont se marier sans le consentement de leurs parents.

XVI

Aventure comique de Dugazon. — Les costumes de Talma. — Son début dans *Henri VIII*, en 1791. — Mademoiselle Desgarcins; son talent, ses amours. — Mesdemoiselles Sainval aînée et cadette; leur frère, officier; anecdote.

Lorsque Talma voulut décidément profiter du décret sur la liberté des théâtres, pour quitter celui du Faubourg-Saint-Germain, il y eut de grands débats. Dugazon et Nauderse provoquèrent, et un duel eut lieu entre eux.

On attaqua Talma sur l'engagement qu'il avait contracté avec la Comédie-Française; on voulut lui intenter un procès, et l'on commença par mettre

arrêt sur ses costumes, qui, selon l'usage, étaient renfermés dans la loge où il s'habillait.

C'eût été une perte immense, mais on ne voyait trop par quel moyen on aurait pu engager les sociétaires du Théâtre-Français à renoncer à leurs prétentions. On craignait qu'ils n'employassent tous ceux avoués par la loi.

La discussion et l'arrêt mis sur la garde-robe de Talma se terminèrent de la manière la plus burlesque, grâce à la folle imagination de Dugazon.

Une assemblée avait été convoquée pour discuter les intérêts respectifs. Les avocats des deux parties, les huissiers, étaient sous le péristile, où l'on disputait déjà par avance, attendant que l'assemblée fût ouverte. Pendant tout ce tumulte, Dugazon monte au théâtre; il y trouve les comparses qui attendaient le capitaine des gardes qui devait les exercer; mais le capitaine des gardes avait bien autre chose à faire: il était en bas à écouter ce qui allait se décider. Dugazon ne perd pas de temps; il prend huit figurants auxquels il montrera, dit-il, ce qu'ils ont à faire; il les emmène au magasin des costumes, qui est dé-

sert, les fait habiller en licteurs, leur fait prendre quatre de ces grandes corbeilles qui servent à transporter les habits, puis il monte à la loge de Talma, dont il s'était procuré les clés, dépose les cuirasses, les armes, les casques dans les corbeilles qu'il drape avec des manteaux et des toges, s'affuble lui-même du costume d'Achille, la visière basse, le bouclier et la lance au poing, fait prendre les corbeilles par ses gardes, descend et passe gravement à travers ce monde rassemblé, qui, tout ébahi et ne sachant ce que cela veut dire, le laisse gagner la porte.

Il était déjà sur la place, avant qu'ils fussent revenus de leur surprise, et informés du mot de cette énigme en action. On conçoit que la foule qui commençait à les suivre sur la place s'augmentait à mesure qu'ils avançaient. Enfin ils arrivent au théâtre du Palais-Royal, où Dugazon fait déposer les dépouilles opimes. Le duc d'Orléans, informé de ce bruit, qui ne ressemble en rien à une émeute, puisque tout le monde rit, veut voir Dugazon, qui lui conte ses exploits de la manière la plus comique. Le lendemain, Paris retentissait de cette folie. Le

théâtre du faubourg Saint-Germain n'osa pas donner suite à une aussi burlesque comédie, dans la crainte du ridicule. Ce qu'il y a de charmant, c'est que Talma n'en savait rien lui-même.

Talma débuta quelque temps après dans le rôle de *Henri VIII*, avec un succès extraordinaire. Je n'insisterai pas là-dessus, parce qu'il est des admirations qui s'expriment mieux par le silence. Le costume, le physique, étaient du temps; tout avait ce cachet qui n'appartenait qu'à Talma. Madame Vestris jouait le rôle d'Anne de Boulen, madame Desgarcins celui de lady Seymour. La pièce obtint le plus grand succès, et fit prévoir un bel avenir de poète pour Marie-Joseph Chénier.

Talma joua peu de temps après le *Maure de Venise*, où mademoiselle Desgarcins remplissait le rôle d'Hédelmone, c'est moi qui chantais la romance du saule, dans la coulisse. L'auteur, M. Ducis, trouvait que ma voix était la seule qui pût s'harmonier avec l'organe de mademoiselle Desgarcins. C'est une singulière remarque à faire, qu'une personne qui possède un joli organe a souvent la voix

fausse, et rarement le sentiment du chant, tandis qu'une chanteuse, douée d'une voix sensible, harmonieuse, n'a point d'onction dans l'organe en parlant. On me demandait cette romance chaque fois que j'arrivais chez Talma.

Mademoiselle Desgarcins n'était pas moins remarquable que Talma dans cette tragédie, et ce n'était pas sa beauté qui faisait une si grande impression sur les spectateurs, tant il est vrai qu'une actrice peut se dispenser d'être jolie, lorsqu'elle a du charme, de la sensibilité et une voix touchante. Lord Byron a dit :

« L'amour n'a pas dans son carquois une flèche
« qui pénètre le cœur aussi avant qu'un charmant
« organe. »

C'était une des qualités que possédait le plus éminemment mademoiselle Desgarcins; sa voix était une douce mélodie; elle avait une expression de mélancolie dans le regard, un mol abandon dans sa démarche, quelque chose de suave qui l'embellissait en parlant. C'était surtout dans le rôle d'Hé-

delmone et dans celui de Salémia d'*Abufar*, qu'elle était entraînante. Talma, qui avait alors toute la verdeur de la jeunesse, toute la fougue des passions, faisait un contraste parfait avec elle ; aussi, dans leur scène de jalousie, ces deux mots si simples : « *Hédelmone,* — *Othello,* » produisaient-ils toujours un grand effet, et dans son récit, lorsqu'elle lui dit que son père l'a menacée de se tuer à ses yeux si elle ne signait ce billet,

.... J'ai signé.
— Sans lire ?
— Oui ! sans lire.

ce peu de mots avait un accent si vrai, si persuasif, qu'on se sentait indigné que le jaloux Othello ne fût pas convaincu.

Mademoiselle Desgarcins a fait naître des passions très vives, et j'en suis peu surprise ; elle devait faire passer dans l'âme ce qu'elle exprimait si vivement. Notre grand acteur s'était lui-même inspiré de son amour pour la touchante Hédelmone ; plus tard, à son tour, elle éprouva une de ces passions qui peuvent porter aux dernières extrémités

celles qui en sont malheureusement atteintes, mais qui fatiguent bientôt celui qui en est l'objet. C'était pour un jeune jurisconsulte d'une figure et d'une tournure agréables, homme d'esprit, de goût, et enthousiaste du talent de cette charmante actrice.

Leur liaison dura long-temps, mais enfin M. Allard se lassa tellement de l'exigence de sa maîtresse, de cet esclavage de tous les instants qui l'arrachait à ses études, à sa société habituelle, qu'il songea sérieusement à s'en affranchir. Il employa tous les moyens capables d'amener une rupture sans trop d'éclat, mais ce fut inutilement. Il feignit une absence dont elle devina promptement le motif; elle écrivit lettres sur lettres. Il prit le parti de ne plus répondre à ses continuelles doléances, à ses reproches sans fin. L'on est cruel lorsqu'on n'aime plus. Quelques semaines se passèrent sans qu'il entendît parler de sa jalouse amante; il espérait que la fierté était enfin venue en aide à l'amour outragé; dans d'autres moments cependant il craignait qu'elle n'eût succombé à l'excès de sa douleur, car il ne la voyait plus annon-

cée dans les rôles qu'elle jouait le plus habituellement. Il n'osait prendre des informations trop directes, car il appréhendait de témoigner un intérêt qui aurait pu amener une réconciliation.

Tandis qu'il se perdait en conjectures, espérant pourtant que tout était enfin terminé, il entend un matin frapper violemment à la porte de la rue. Il demeurait sur la place Dauphine, à l'entresol; il met la tête à la fenêtre, et reconnaît sa belle dans un état d'exaspération qui le fait frémir de la scène qui ne peut manquer de s'ensuivre. Elle entre, et tombe éperdue sur un fauteuil placé près de la croisée. Il se fait un moment de silence que le pauvre amant se garde bien d'interrompre le premier; bientôt elle semble se recueillir et réfléchir profondément.

« Êtes-vous bien décidé, dit-elle enfin, à rompre tous liens entre nous? Réfléchissez bien à ce que vous allez répondre! »

M. Allard voulut commencer par ces lieux-communs employés en pareille circonstance.

— Pas un mot de plus, oui ou non?

— Eh bien, puisque vous ne voulez accueillir aucune raison, oui; mais...

— Assez, assez, lui dit-elle.

Puis reprenant une espèce de calme :

— Je veux avoir mes lettres, il me les faut sur-le-champ!

Le jeune homme passe dans sa chambre à coucher pour les prendre dans son secrétaire. Pendant ce temps, elle dépose un papier sur une table placée à côté d'elle, tire de son sein un couteau et se frappe à plusieurs reprises. Si la scène était tragique, le poignard l'était malheureusement aussi, car c'était un véritable poignard. M. Allard, entendant du bruit, accourt et trouve mademoiselle Desgarcins étendue sur le parquet et baignée dans son sang; on peut juger de son effroi. Il appelle du secours à grands cris. L'on monte en tumulte. Quelques marchandes étalagistes qui se tenaient sur la place Dauphine s'imaginent que c'est le beau jeune homme qui a tué la dame blonde; elles allaient lui faire un mauvais parti, si l'officier de police et le médecin, qu'on avait envoyé chercher, ne fussent

arrivés à temps. Pendant que ce dernier donnait ses soins à la blessée, l'officier de police avait ouvert le papier déposé sur la table; elle y déclarait que c'était de sa propre et libre volonté qu'elle avait voulu en finir avec la vie. Ceci calma un peu les amantes du quartier, d'autant plus que le médecin assura que les blessures n'étaient pas mortelles. L'on ébruita le moins possible cette affaire, et l'on ne nomma point la dame, qui resta chez M. Allard, attendu qu'il était impossible de la transporter sans danger. Il lui donna tous ses soins pendant le cours de la maladie et de la convalescence, qui fut longue, et qu'elle prolongea peut-être pour en jouir plus long-temps; mais, inutile espoir! cette catastrophe, bien loin d'avoir ramené l'amant de la délaissée, l'en avait éloigné plus que jamais. Le danger une fois passé, il l'avait prise dans une aversion qui ne se conçoit pas; il fut peu touché, peu reconnaissant de cette preuve d'amour.

Mademoiselle Desgarcins fut long-temps avant de reparaître sur la scène, et quoiqu'on ait voulu attribuer son absence à une maladie ordinaire, cela

transpira dans le public. Elle reparut dans le rôle de Saléma et fut accueillie froidement; elle eut la maladresse de vouloir adresser au public ces vers de son rôle :

Ainsi donc mes funestes amours
Ont de la renommée occupé les discours.

Il y eut une espèce de murmure. L'on n'aime pas les scènes tragiques hors du théâtre. Si l'on eût fait des feuilletons à cette époque, cette anecdote eût été répétée de bien des manières, et du moins l'on eût évité les erreurs qu'on a commises lorsqu'on a fait un vaudeville sur mademoiselle Desgarcins. Ce n'était point une jolie femme, et elle n'était pas élève de Florence, mais de Larive. C'est au théâtre de la République qu'elle a joué Hédelmone dans *Othello*, et non au Théâtre-Français.

Mademoiselle Desgarcins resta quelques années encore au théâtre de la République, et finit par se retirer à la campagne, par raison de santé. On sait que, destinée aux grandes catastrophes, elle fut

attaquée dans sa maison par les compagnies de Jésus et les chauffeurs. Elle se jeta à leurs pieds pour les conjurer d'épargner sa fille, jeune enfant de cinq à six ans. Ces brigands enfermèrent les femmes, ainsi que les domestiques dans une cave, et pendant ce temps dévalisèrent la maison. Après leur départ, les cris de ces malheureuses ayant attiré les paysans du voisinage, elles furent délivrées, mais mademoiselle Desgarcins avait éprouvé une telle commotion par la frayeur et la crainte de voir égorger son enfant devant elle, que sa tête en fut dérangée. Elle avait des crises nerveuses qui lui faisaient voir sans cesse les brigands. Elle leur parlait, les implorait; c'était un spectacle déchirant.

Je ne puis terminer les portraits des artistes sans parler des demoiselles Sainval qui jouissaient d'une égale réputation, quoique dans un genre différent. L'aînée, dans les rôles de reine, avait un talent remarquable, d'après ce que j'en ai entendu dire aux acteurs qui l'avaient connue dans le temps le plus brillant de sa carrière, mais sa diction était em-

phatique. Lorsque je l'ai vue, elle jouait en représentation ; il ne lui restait plus que des éclairs de ce talent, souvent admirable à la vérité, mais accompagné de tous les ridicules qui peuvent exciter l'hilarité des jeunes gens qui ne prennent pas la peine de rien voir au-delà. Elle était tellement facile à contrefaire, que nous nous donnions volontiers ce plaisir.

Mademoiselle Sainval était laide ; elle avait une si grande conviction de sa laideur, que son geste le plus habituel semblait toujours vouloir lui cacher le visage ; elle avançait le bras à la hauteur de la figure, comme on le fait lorsque les rayons du soleil vous fatiguent les yeux. Elle avait souvent des transitions spontanées qui entraînaient les applaudissements et qui n'appartenaient qu'à elle, car les autres actrices ne s'en étaient pas même doutées et ne pouvaient concevoir qu'un mot produisît un tel enthousiasme ; mais ce mot était préparé par un silence, par un coup-d'œil, un jeu de physionomie, et c'était admirable. Malheureusement elle reprenait bientôt sa diction ampoulée et son ton décla-

matoire qu'elle ne quittait pas même dans la vie privée. Elle recevait souvent du monde dans sa maison de la Cour-des-Fontaines. Comme Monvel en occupait un étage, c'est chez lui que j'ai vu plus intimement mademoiselle Sainval ; elle était tellement préoccupée du sentiment de sa laideur, qu'elle portait un voile épais et ne le soulevait que jusqu'à la bouche, se tenant de préférence dans l'endroit le plus obscur de l'appartement. Cependant elle allait dans le monde ; elle y portait son originalité et son voile, sous prétexte que le jour ou la lumière lui fatiguait les yeux. Elle n'en était pas moins fort recherchée comme une personne d'un mérite supérieur. Les étrangers, et particulièrement les Russes, en faisaient le plus grand cas. Le prince Baratinsky l'avait connue lorsqu'il était ambassadeur en France, et dans les plus beaux jours de son talent ; il en avait souvent parlé à sa fille, la princesse Dolgourouky. Lorsqu'elle vint à Paris pendant la paix d'Amiens, elle s'empressa d'inviter cette actrice célèbre, et lui fit l'accueil le plus distingué. C'est mademoiselle Sainval qui m'avait présentée chez la

princesse, qui recherchait les chanteuses et en général tous les artistes avec empressement. Mademoiselle Sainval y disait souvent des scènes avec une extrême complaisance, et nous nous faisions un plaisir de lui donner les répliques.

Mademoiselle Sainval cadette était loin d'être jolie, mais cependant moins laide que sa sœur. Je ne lui ai jamais vu jouer que le rôle de la comtesse, du *Mariage de Figaro;* on dit qu'elle était admirable de sensibilité et d'âme dans les jeunes princesses, mais surtout dans les Iphigénies. Sa physionomie était expressive; elle avait de la dignité, quoique petite, maigre et noire.

Elle fit un voyage en Russie au commencement du règne de l'empereur Alexandre. Elle y fut accueillie d'après sa réputation, comme tous les artistes de talent l'ont toujours été dans ce pays. On fit arranger pour elle un théâtre au palais de la Tauride; elle y joua *Iphigénie en Tauride*.

Dix ans plus tôt, ce voyage lui eût mieux réussi. Cette jeune cour l'applaudit, par égard pour ce qu'elle montrait encore avoir été, mais on la trouva

un peu trop vieille pour ce genre de rôles, d'autant plus qu'elle avait conservé ses costumes d'autrefois, sauf la poudre et les paniers. Ces habits lui donnaient une tournure si grotesque, que l'on eut de la peine à s'empêcher de rire en la voyant entrer. Elle n'en revint pas moins comblée d'honneurs et de présents.

Ces deux demoiselles Sainval étaient de bonne famille ; leur mère avait été attachée au service de la reine Marie Leczinska ; leur père était chevalier de Saint-Louis, et leur frère, officier. Ce jeune homme eut une horrible affaire, que j'ai entendu raconter par Monvel et par mon père ; il fut accusé d'avoir tué un de ses amis, officier dans le même régiment. Ils avaient pris querelle pour un passe-droit, à l'occasion d'une promotion ; le jeune Sainval avait, disait-on, plongé son épée dans le cœur de son camarade, avant qu'il n'eût le temps de se mettre en garde. Comme il n'y avait aucun témoin de cette malheureuse affaire, il fut mis à la question et supporta ce suplice sans jamais rien avouer. Il persista à dire qu'il s'était battu loyalement, qu'il

n'avait frappé que par une juste défense, qu'il n'avait point attaqué le premier dans cette querelle, dont la mort de son ami avait été la suite. Il fut livré aux tribunaux civils, supporta toutes les douleurs avec un courage extraordinaire, ne voulant pas, disait-on, déshonorer sa famille.

On le mit à une nouvelle épreuve, en faisant paraître tout-à-coup le corps de son camarade, caché par un rideau. On pensait que l'émotion de son visage pourrait le trahir... Mais avec une présence d'esprit rare en semblable moment, il se précipita sur ce corps afin de cacher son trouble, en s'écriant :

« Que ne peux-tu revenir à la vie, pour me justifier et confondre mes ennemis!... Tu leur dirais que, si j'ai eu le malheur de tuer mon ami, c'est en me défendant en homme d'honneur!... »

Il ne put être condamné à mort, mais il fut estropié pour le reste de sa vie. Je l'ai vu une seule fois chez sa sœur; il marchait avec des béquilles.

XVII

Cailhava. — *Le Club de midi à quatorze heures.* — Laujon et ses chansonnettes. Philipon de la Madelaine et son épitaphe. — Les dîners du Caveau.

Je retrouvai à Paris dans ce même temps (1791) Cailhava, que j'avais connu dans mon enfance. Il y avait chez lui, au Palais-Royal, trois fois par semaine, une réunion qui se tenait de midi à quatre heures, et qu'ils nommaient *le Club de midi à quatorze heures*. Les habitués de cette assemblée d'amis étaient le plus souvent le vieux Laujon, Philipon de la Madelaine, MM. Cailly et Vial père. Le plus

jeune d'entre eux avait bien soixante ans, mais il est impossible de rencontrer des hommes plus spirituels, plus aimables et plus gais que ne l'étaient ces charmants vieillards, qui montraient avec coquetterie leurs cheveux blancs, comme l'a dit un de nos spirituels vaudevillistes.

Cailhava était très lié avec mon père; c'était à Toulouse que je l'avais connu, et j'allais souvent déjeûner avec lui. Les jours de ses réunions, j'y menais quelquefois mes jeunes amies, et nous en revenions toujours enchantées, tant ces vieillards étaient aimables et bons. Ils me faisaient de charmantes paroles pour mes romances, dont de jeunes musiciens composaient la musique. C'étaient Lamparelli, d'Alvimar, Fabri-Garat, Bouffé, agréable chanteur de salon. On voyait que Laujon avait été un petit-maître du temps de Louis XV. Je le ravissais en lui chantant des morceaux de son *Amoureux de quinze ans :*

Qu'il est cruel de n'avoir que quinze ans !

— De n'avoir plus quinze ans, s'écriait-il.

Et sa jolie chansonnette de :

Philis, plus avare que tendre.

à laquelle Fabri-Garat avait fait un air simple et gracieux.

On se rappelle un mot charmant de l'abbé Delille, au sujet de Laujon.

Il y avait près d'un demi-siècle que l'auteur de l'*Amoureux de quinze ans* faisait des visites pour arriver à l'Académie française. Comme quelques membres de ce docte corps élevaient des difficultés, à raison du genre frivole que le solliciteur avait cultivé :

« Mes chers confrères, leur dit l'abbé Delille, je pense qu'il est important que M. de Laujon soit nommé cette fois, il a quatre-vingt-deux ans, vous savez où il va? Laissons-le passer par l'Académie. »

Ce fut Laujon qui, n'ayant jamais voulu chanter la République, fut dénoncé à sa section. Le vaudevilliste Piis, qui était son ami, lui en donna avis et l'engagea à faire quelques couplets. Le vieillard se fit d'abord beaucoup prier, mais voyant qu'il s'a-

gissait pour lui d'une question de vie ou de mort, il envoya à Piis quelques chansonnettes et mit au bas : *le citoyen Laujon sans culotte pour la vie.* Cailhava rappelait aussi ce qu'il avait dû être dans sa jeunesse ; son port, sa démarche étaient d'un homme distingué. Il était auteur de plusieurs ouvrages, parmi lesquels on peut compter : *le Tuteur dupé ou la Maison à deux portes;* pièce d'un excellent comique, que n'eussent pas désavouée nos grands maîtres. Il avait composé quelques libretti et traduit des opéras italiens, et ses *Ménechmes grecs* ont été joués au théâtre de la République. C'est de lui que j'ai appris les plus jolis airs languedociens de Goudouli, son auteur favori.

Hélas ! lorsque je suis revenue de l'étranger, en 1815, aucun de ces bons vieillards n'existait plus. A mesure qu'on avance dans la vie, on fait tous les jours de nouvelles pertes : parents, amis, connaissances intimes, tout nous quitte ! Il suffit de dix ans pour cela. Ceux qui leur succèdent n'ont plus le même attrait pour nous; ils ne nous ont pas vus parés des grâces de la jeunesse; ils n'ont point assisté

à nos triomphes, à nos succès; ils ne savent rien de nous, et nous prennent au mot sur ce qu'ils voient. Ils se persuaderaient volontiers que nous avons toujours été ainsi, et sommes venus au monde à l'âge où ils nous ont rencontrés pour la première fois.

Lorsque je revins en France, je fus visiter le cimetière du Père-Lachaise, compter les amis jeunes et vieux qui m'y avaient précédés. Le luxe des tombeaux fut ce qui m'occupa le moins. Il y a partout des pauvres et des riches sur la terre; mais dessous, c'est là qu'on est de niveau!...

Errants au hasard, mes yeux se fixèrent sur une modeste croix de bois noir; j'y lus le nom de Philipon de la Madeleine. Il était mort dans un âge très avancé; probablement ses vieux amis l'avaient précédé, et ceux qui restaient l'avaient oublié! C'est du moins ce qu'annonçait une inscription touchante, écrite en lettres blanches, sur cette croix qui avait été mise par sa vieille gouvernante. La naïveté, le manque d'orthographe de cette inscription dictée par le cœur m'émurent au dernier point! Je l'écrivis aussitôt, telle qu'elle était, sur un petit souvenir :

« Tout ses amis l'ont abandonnés,
« C'est moi Thérèse qui a fait
« mettre cette petite croi,
« Que Dieu l'aie dans sa sainte garde. »

Il paraît qu'on l'avait écrite comme cela se trouvait sur le papier qu'avait donné cette bonne fille.

Philipon devait avoir une petite rente, je l'avais entendu dire à Cailhava; mais c'est le sort des célibataires : ceux qui en héritent s'en occupent peu après leur mort. Depuis ce temps cependant le tombeau de ce joyeux chansonnier du caveau a dû être transporté ailleurs, car je l'ai cherché il y a quelque temps, et ne l'ai plus retrouvé.

On sait combien furent gais les dîners du caveau, où se réunissaient Désaugiers, Brazier, Rougemont et tous les chansonniers dont les noms sont si connus! Les artistes musiciens voulurent aussi avoir leurs jours. Plus de trente d'entre eux se trouvant réunis pour chanter le charmant canon de Berton : *Au guet! au feu!* cela fit un tel tapage, qu'une multitude de peuple se rassembla devant le Rocher de

Cancale; la garde survint, et l'on eut toutes les peines du monde à lui persuader qu'on chantait un canon, et que ce canon n'était nullement dangereux pour la sûreté publique. On fit monter celui qui commandait le poste; il se montra bientôt à la fenêtre, un verre de champagne à la main, et chantant avec les autres : *Au guet! au feu! au guet! au feu!*

XVIII

Mort de Mirabeau. — Mon départ pour Lille. — Je vais donner des concerts à Tournay. — La première émigration. — Changement des drapeaux.—Le colonel Vergnette.—L'oriflamme de Charles-Martel.

Me voici arrivée au milieu de l'année 1791 ; madame Lemoine Dubarry, s'étant fixée définitivement à Toulouse, ne venait plus à Paris. Mes souvenirs de cette époque sont consignés dans ma correspondance avec cette dame.

A madame Dubarry, à Toulouse.

Avril 1791.

« Un an s'est à peine écoulé depuis cette fête don-

née par Mirabeau, et il est déjà dans la tombe[*]. Jamais mort ne fera une pareille sensation. Depuis le commencement de sa maladie, la rue où il demeurait était remplie d'une foule qui s'étendait jusqu'au boulevard. On se passait les bulletins avec une anxiété inconcevable. Enfin, lorsque la nouvelle de sa mort a été annoncée, un cri prolongé s'est fait entendre et des pleurs et des sanglots ont éclaté : la consternation était générale. Mille contes absurdes ont été répandus, mais celui qui a pris le plus de crédit dans le premier moment, c'est qu'il avait été empoisonné par des danseuses de l'Opéra, et voici ce qui donna lieu à cette absurde conjecture.

« La veille de la première atteinte de son mal, il devait en effet souper chez M. de ***, avec deux dames de l'Opéra, qui avaient une extrême envie de se rencontrer avec cet homme célèbre dont le nom retentissait dans toute l'Europe. M. Millin, qui était très lié avec le maître de la maison, promit de l'amener, mais sous la condition qu'il n'y aurait

[*] 21 avril 1791.

aucune autre personne invitée. Ces deux messieurs se firent long-temps attendre, et l'on commençait à désespérer qu'ils vinssent, lorsque vers minuit ils arrivèrent. Mirabeau fit les excuses les plus galantes à ces dames ; il ne voulut pas souper, se sentant, disait-il, indisposé, et ne prit qu'un biscuit dans un petit verre de malaga. Il se trouva beaucoup plus malade le lendemain, et mourut peu de jours après. C'est ce fameux souper dont il fut tant parlé, et voilà comme tout se raconte *!

« Enfin, le jour de son enterrement, toutes les boutiques étaient fermées et personne ne pouvait se montrer sans un signe de deuil, sous peine d'être honni par la foule. La sensation de sa mort a retenti dans toutes les villes de France. Je partis le lendemain pour Lille, et dans tous les endroits par lesquels nous passâmes, on nous arrêtait pour savoir s'il était bien vrai que Mirabeau fût mort et qu'on l'eût empoisonné.

* M. Touchard-Lafosse, dont les souvenirs sont exacts sur beaucoup de points, répète ce qui fut dit alors, et se trompe comme beaucoup d'autres.

« On racontait aussi que Combs, son secrétaire particulier, s'était donné un coup de poignard; il passait pour son fils naturel : pourquoi ne se serait-il pas tué de désespoir? On ne veut jamais croire que les gens célèbres puissent mourir comme les autres hommes.

« Je n'ai pas eu de peine à obtenir un congé pour aller donner des concerts à Lille. Ma voix est tout à fait revenue et les médecins assurent que je ne cours plus aucun danger de la perdre.

« On parle du sacre de l'empereur d'Allemagne, ce qui ne peut manquer d'attirer les étrangers à Tournay et à Lille; cela rendra ces deux villes très brillantes. Je comptais trouver ici lady Montaigue. Vous savez combien cette famille a toujours été parfaite pour moi; ils habitent maintenant Boulogne-sur-Mer, où l'on est plus tranquille qu'à Lille, qui est une ville de garnison. Ils avaient chargé leur beau-frère, le colonel Fenwick, de me conduire près d'eux : je ne le puis dans ce moment, et j'en éprouve un véritable regret. Adieu...

« LOUISE FUSIL. »

A la même.

Mai 1791.

« Je suis bien fâchée d'avoir quitté Paris et de ne pouvoir aller à Boulogne. Tout est ici dans la rumeur et dans le trouble depuis l'arrestation du roi à Varennes. Cet événement a jeté la consternation parmi les militaires; presque tous les officiers émigrent. La route de Tournay est encore libre, mais on s'attend que d'un jour à l'autre il y aura des mesures prises à ce sujet. Les défenses les plus sévères sont déjà faites relativement à l'exportation de l'argent; on parle aussi de changer les drapeaux des régiments. Cette crainte cause une grande fermentation dans la ville. Je ne sais, mais je prévois quelque chose d'affreux, d'après ce que j'entends de tous côtés. Je suis fort triste, et j'ai peur de vous faire partager ma mélancolie. Quel malheureux temps! toujours des tourments pour soi ou pour les autres, ce qui est plus fâcheux encore. Un auteur de maximes a dit :

« Le chagrin que l'on supporte le plus facile-
« ment c'est celui d'autrui. »

« Je ne suis pas de cet avis, car c'est celui que je supporte le moins. A bientôt, je vous compterai les choses à mesure qu'elles arriveront : ça me sera une distraction agréable de parler à quelqu'un qui me comprend si bien. Il y a tant de gens qui n'entendent qu'avec les oreilles ! le langage du cœur est pour eux une langue étrangère qu'ils ne savent pas traduire. Quel dommage de se parler d'aussi loin !

« L. F. »

A la même.

Mai 1791.

« Chère madame Lemoine,

« Tournay, comme vous le savez, est à une très courte distance de Lille. Je vais toutes les semaines y chanter au concert de souscription du jeudi, et je rencontre là tous les officiers émigrés ; je suis la petite poste pour eux. A chaque départ, des personnes de leurs familles ou de leurs amis viennent me prier

de me charger des lettres qu'ils n'osent plus confier à la grande poste.

« Lorsque je passe sur la place, ma voiture est aussitôt entourée de tous ces brillants uniformes; ces messieurs me nomment leur providence, et j'ai des succès nombreux ; mais, comme il y a toujours compensation dans la vie, au bien comme au mal, l'on m'assure que cela pourrait bien me faire siffler, à Lille par quelques chevaliers discourtois. L'on n'est pas extrêmement d'accord des deux côtés de la frontière, et je vois ici des cocardes blanches que je suis tout étonnée de trouver tricolores à Lille quelques jours après. Enfin, arrive ce qui pourra : pourquoi ne pas rendre service quand on le peut? Vous savez d'ailleurs que la prudence n'est pas mon fort en toute occasion, et, lorsqu'il s'agit d'obliger, je ne la consulte jamais.

« En terminant cette dernière phrase, je ne m'attendais pas que ma prudence et mon obligeance fussent sitôt mises à l'épreuve pour une chose très grave, je vous prie de le croire. Si j'avais consulté mes amis, je suis persuadée qu'on m'en aurait dé-

tournée; mais je n'en ai pas eu le temps, à vrai dire, ni la volonté. Enfin voici ce qui m'est arrivé, sans un plus long préambule.

« Je me disposais à partir pour Tournay après mon dîner, lorsqu'un Anglais, milord Purfroid, se fit annoncer; je le connaissais de vue seulement. C'est un homme d'un certain âge, d'un abord aussi froid que son nom, d'une figure imposante, et qui passe pour avoir beaucoup d'esprit. Après s'être excusé de sa visite un peu brusque et inattendue :

« — Vous pouvez, me dit-il, madame, rendre un très grand service au colonel Verguette et à sa famille.

« — Moi, monsieur, et par quel moyen?

« — Le voici : Vous ne vous doutez pas sans doute de quelle importance peut être un drapeau pour un officier qui en est dépositaire; mais, pour vous en donner une idée, je vous dirai que cela en a plus encore qu'un élégant chapeau pour une jolie femme.

« — Ah! monsieur, lui dis-je en riant, vous me

prenez pour une personne très frivole, je vois cela.

« — Non ; mais pour une personne très jeune.

« — Oh! je sais que messieurs les Anglais ont une opinion prononcée sur la futilité des femmes de notre nation.

« — Je vais vous prouver le contraire, madame, puisque je vous crois capable d'une action généreuse.

« — Venons au fait.

« — Eh bien! si un drapeau est un dépôt sacré, comme je vous le disais tout à l'heure, jugez ce que doit être l'oriflamme de Charles-Martel, qui, de temps immémorial, a été confié au régiment dont M. de Vergnette est le colonel. Il part ce soir pour Tournay avec plusieurs de ses officiers, qui passeront par des portes différentes ; mais, d'après la nouvelle loi, il est observé, on peut le soupçonner de vouloir émigrer. Il mourrait plutôt que d'abandonner cet oriflamme ; mais, en l'emportant lui-même, s'il est arrêté, il se perdra sans le sauver. Il n'y a qu'une femme tout à fait désintéressée dans

cette affaire qui puisse s'en charger sans exciter les soupçons. Je ne vous proposerai pas de mettre un prix à ce service, je sais que vous ne l'accepteriez pas.

« — Vous m'avez bien jugée, monsieur, et je vous en remercie ; c'était le moyen de m'y décider. Je suis artiste, on me voit souvent aller et venir sur cette route. Comme j'ai eu peu de relations avec M. de Vergnette, je ne vois rien qui puisse donner des soupçons.

« — Sir Gardner viendra vous prendre à quatre heures dans un cabriolet, me dit-il; je vous suivrai à cheval, et si à la frontière vous éprouviez quelques difficultés de la part des douaniers, nous dirions que ce cabriolet nous appartient et que nous vous y avons offert une place. De cette manière, vous ne pouvez être compromise. S'il y avait le moindre danger à courir, nous ne vous le proposerions pas.

« Il y en avait cependant, mais je n'y réfléchis pas. Je fis toutes mes dispositions, et, à l'heure convenue, je vis arriver un de ces messieurs. Je mis l'oriflamme sous une redingote de voyage, large et croi-

sée; il était peu embarrassant pour la grandeur, mais les franges dont il était entouré le rendaient fort lourd. La voiture était un de ces anciens cabriolets de voyage, qui avait sur le devant une malle en cuir; cette malle était remplie de sacs d'argent, circonstance que j'ignorais. Je ne m'en aperçus même qu'en chemin, lorsque le mouvement de la voiture en eut détaché les ficelles qui les retenaient. L'argent se répandit alors dans le coffre, et cela faisait un bruit qui s'entendait d'assez loin. On voulut les rattacher, mais c'était impossible. Il n'en fallait pas davantage pour nous faire arrêter à la frontière, puisque la loi défendait d'emporter de l'argent. Si j'eusse été fouillée, j'étais perdue.

« Enfin nous atteignîmes le poteau qui sert de limites. Un douanier vint nous demander si nous n'avions rien de contraire aux ordonnances. Il était monté sur le marche-pied, et sa main était posée sur la malheureuse malle. S'il m'eut regardée, ma pâleur m'aurait trahie. M. Gardner me dit en anglais qu'il allait lui donner un louis d'or; je lui arrêtai le bras.

« — Non, vingt-quatre sols, lui dis-je.

« La pièce d'or lui aurait donné des soupçons; j'en ai vu plus tard un bien triste exemple.

« — Oh! vous n'avez rien, nous dit le douanier, messieurs les Anglais ne vont à Tournay que pour s'amuser, et madame est une connaissance : elle passe par ici souvent.

« Il descendit du marche-pied, et je commençai à respirer plus à l'aise... Nous fîmes aller le cheval bien doucement pour éviter le bruit de l'argent; mais, lorsque nous fûmes hors de portée d'être entendus, nous nous arrêtâmes. J'avais grand besoin de reprendre haleine, je n'en pouvais plus; cependant j'étais aussi contente et aussi fière qu'un général qui vient de remporter une victoire. Nous trouvâmes, à Tournay, monsieur et madame de Vergnette; cette dernière était partie dans un fiacre avec ses enfants. Elle avait passé par une autre porte de la ville pour éviter les soupçons. On peut penser combien on me remercia, combien on me félicita de mon *admirable* courage, de ma présence d'esprit. Je logeai dans l'appartement des enfants de

madame de Vergnette. Je comptais rester jusqu'au surlendemain, mais une personne de confiance, qui appartenait à M. Gardner, vint l'avertir qu'il y avait un tapage effroyable à Lille; que les soldats du régiment de *la colonel général* juraient d'exterminer ceux qui avaient favorisé l'enlèvement de l'oriflamme; que l'on parlait d'une femme. Il y en avait journellement sur la route de Tournay. On tint conseil, et on décida que je devais partir sur-le-champ, pour empêcher de remarquer que je n'étais pas à Lille. On chargea le valet de chambre qui était venu donner l'éveil de me chercher une voiture, et par un de ces hasards singuliers, qui semblent survenir dans les circonstances difficiles, ce fut le fiacre qui avait conduit madame de Vergnette et ses enfants que l'on prit pour me ramener. J'appris aussi, dans la suite, que le cabriolet de voyage dans lequel j'étais partie avec ces messieurs était celui du colonel, et il était bien reconnaissable, car son cheval était borgne. Il était resté assez longtemps à ma porte. Tous ces indices auraient mis sur la voie, si l'on eût conçu le moindre soupçon. Heu-

reusement cela n'arriva pas. Plusieurs personnes vinrent chez moi, le jour de mon arrivée, et surtout plusieurs officiers du régiment du colonel. Tout le monde me demanda si je l'avais vu et si j'avais entendu parler de quelque chose. Je répondis que non, avec cet air de vérité qui persuade. Je me gardai bien de laisser rien soupçonner, même aux personnes qui pouvaient y prendre le plus d'intérêt, une indiscrétion aurait pu me perdre. Je quittai Lille peu de temps après, car les choses devenaient de plus en plus sérieuses. Je n'y étais plus, grâce au ciel, lorsque cet excellent monsieur de Dillon fut massacré. Il aurait bien pu m'arriver malheur aussi, car je ne cessais de faire des imprudences[*]. »

[*] Lors de la rentrée de Louis XVIII, je lus dans les journaux que le comte de Vergnette avait remis à sa majesté l'oriflamme de Charles-Martel, qu'il avait eu le bonheur de sauver au péril de sa vie. En vérité j'y étais bien pour quelque chose. Ce que je viens de raconter était un épisode qui devait faire partie de la relation que je publiai peu de temps après sous le titre d'*Incendie de Moscou*. Je le retranchai dans la crainte qu'on ne crût que je voulais en tirer vanité. Tous mes amis m'en ont blâmée, mais j'aurais craint dans ce moment de distraire l'intérêt que devait inspirer un vieillard, un brave militaire qui avait dû courir bien d'autres dangers dans l'émigration, et qui n'aurait pu parvenir (même aux dépens de sa vie), à sauver seul l'oriflamme, puisqu'en frappant le colonel il eût été repris.

XIX

Le 10 août. — Michot, Fusil et Baptiste cadet dans cette journée. — Le petit Pierre. — Les deux poissardes. — Anecdotes. — M. Coupigny. — M. de Sercilly.

J'étais de retour à Paris à l'époque du 10 août ; cette époque appartient à l'histoire, mais les épisodes qui s'y rattachent sont relatifs à ceux qui en ont été témoins ; car il y avait un drame dans chaque situation. Ces mouvants tableaux qui ont effrayé ma jeunesse repassent devant moi comme des ombres et sont aussi présents à ma mémoire que s'ils étaient encore récents. Chaque circonstance de cette terri-

ble scène portait un intérêt particulier. Qui de nous n'avait là des parents, des amis ou des connaissances intimes ? Chacun voit les choses du point où il est placé. Mais n'anticipons point sur les détails de ces malheureuses journées ! Je les prévoyais si peu le 9 août, que je n'avais jamais été, je crois, dans une aussi parfaite sécurité depuis mon retour de Lille. La capitale était tranquille, on s'occupait de plaisirs, de toilette ; les bals du Wauxhall, du Ranelagh, étaient brillants ; on portait des modes à la Coblentz ; on parlait assez librement sur toutes choses ; enfin on dansait sur un volcan sans en prévoir l'éruption.

Mon père était à Paris depuis quelques jours pour y terminer des affaires ; il logeait rue Saint-Honoré, en face de moi : nous habitions, ainsi que plusieurs autres artistes, un logement dans l'enceinte du théâtre Richelieu. Il paraît que ce jour même du 9 août on s'attendait à quelque chose d'inquiétant, car la garde nationale était commandée pour occuper différents postes.

Michot et mon mari étaient de la même section ; je les vis arriver en uniforme, ainsi que quelques autres de leurs camarades, mais je n'y fis pas grande attention, attendu qu'ils étaient souvent de service. Je travaillais à une écharpe, en attendant le souper (on soupait encore); plusieurs de ces messieurs causaient à voix basse dans la pièce voisine. Mon mari se mit à écrire à mon bureau et mon père se promena d'un air soucieux ; Michot vint regarder mon ouvrage.

— C'est donc cela, me dit-il, qu'on appelle une écharpe à la Coblentz ?

Comme il s'amusait souvent à me contrarier, je ne répondis rien.

— Comment, continua-t-il en se retournant vers mon mari, tu souffres que ta femme porte des écharpes à la Coblentz ?

— Est-ce que je prends garde aux chiffons des femmes, répondit celui-ci en continuant d'écrire.

— Enfin, ajouta Michot, vous finissez cela pour

aller demain au Ranelagh : êtes-vous bien sûre d'y aller?

— Je voudrais bien savoir ce qui pourrait m'en empêcher?

— Le mauvais temps peut-être.

On apporta le souper. Mon mari prit Michot à part et se remit à son bureau; il ne voulut pas venir à table, quoiqu'on lui fît observer qu'il devait passer la nuit. J'entre dans ces petits détails pour faire voir que, lorsque notre pauvre esprit n'est pas sur la voie de ce qui peut nous donner des appréhensions, nous ne devinons rien : il arrive même quelquefois que nous ne sommes jamais plus gais que lorsqu'un grand malheur nous menace à notre insu; tandis que, si nous craignons un mal souvent imaginaire, tout ce qui y a rapport nous semble un pressentiment.

Michot se mit à table à côté de moi et me raconta mille folies, que sa manière de dire rendait encore plus comiques. Je crois n'avoir jamais tant ri; je ne m'aperçus pas le moins du monde des chu-

chotements et de la préoccupation des autres, ni que l'on courait à la porte chaque fois que l'on sonnait, pour prévenir sans doute de ne parler de rien devant moi. Baptiste cadet, qui était dans les grenadiers, arriva, son fusil à la main; il logeait dans la maison.

— Mais vous êtes donc tous de garde aujourd'hui ?

— De garde ? me dit-il avec cet air niais qui le rendait si drôle, je ne sais pas trop si nous serons de garde.

Mon mari engagea mon père à coucher dans sa chambre, qu'il avait fait arranger à cet effet.

—Mais pourquoi donc déranger mon père? il n'est pas bien loin de moi; ce n'est pas la première fois qu'il n'y a pas d'homme la nuit dans la maison.

Enfin, mon père m'ayant dit lui-même qu'il préférait rester près de moi, je passai dans sa chambre pour voir si rien n'y manquait. Ces messieurs partirent vers onze heures; mon mari alla embrasser sa fille

dans son berceau, et revint sur ses pas pour m'embrasser aussi.

— Oh! mon Dieu, lui dis-je en riant, mais comme tu es tendre aujourd'hui ; ton voyage ne sera probablement pas bien long cependant.

Rien ne pouvait me faire sortir de ma sécurité : hélas! si je me fusse doutée de ce qui devait arriver et de ce qui était peut-être déjà, quelle affreuse nuit j'aurais passée. On voulait me laisser des forces pour le lendemain. Ma fidèle Marianne, une bonne Languedocienne qui avait sevré ma fille, une de ces femmes qui nous aiment comme si elles étaient de la famille, notre pauvre Marianne, dis-je, se doutait, d'après tout ce qu'elle avait entendu dire, qu'il devait y avoir du bruit; elle appelait cela du bruit! mais elle me laissa dormir, car on lui avait bien recommandé de se taire.

De grand matin elle entre dans ma chambre et ouvre mes rideaux; elle était si pâle, la pauvre fille, qu'elle me fit peur.

— Que se passe-t-il donc ? lui dis-je tout effrayée,

en jetant une robe de chambre sur moi; où est mon père?

— Il est sorti depuis plus d'une heure.

Je courus à la porte et voulus descendre, mes genoux fléchissaient sous moi.

— Où voulez-vous aller, madame, vous ne trouverez pas M. Fleury, et l'on promène des têtes jusque sous les galeries du théâtre.

J'ouvris précipitamment mon secrétaire, me rappelant que mon mari avait écrit toute la soirée : que devins-je lorsque je vis que cet écrit était un testament et des renseignements sans fin, que je ne pus même lire, tant ma vue était troublée et ma tête en feu.

J'étais folle, ma pauvre petite criait dans son berceau; enfin, je m'échappai des mains de Marianne, et descendis les escaliers telle que j'étais. Des enfants, des femmes aussi effrayées que moi, encombraient les marches et ne pouvaient me donner aucun renseignement; seulement on me dit que les grilles étaient fermées et que l'on tirait sur la mai-

son comme sur un château fort dont on voudrait faire le siége. Je fus jusqu'en bas et j'appris qu'il y avait un passage ouvert sur la rue Saint-Honoré; j'y courus. Heureusement, je vis mon père, qui, me trouvant dans cet état, me fit remonter et remonta avec moi; mais ce ne fut que pour un moment, car on appelait tous les hommes aux armes; l'on venait les chercher jusque dans les maisons, et quoique nous fussions au cinquième étage, il craignait d'y attirer ces furieux; il n'eut que le temps de me dire que la section de mon mari était aux Champs-Élysées. Je rapportai ma pauvre enfant, qui avait trouvé moyen de sortir de son berceau et pleurait au haut de l'escalier. Son grand-père avait pris un fusil, mais il m'avait promis de ne pas quitter la rue Saint-Honoré tant que cela lui serait possible, ou du moins les alentours de la Cour-des-Morts. C'était ainsi qu'on appelait le côté que nous habitions; il n'était, hélas! que trop bien nommé en ce moment, car c'était là qu'il y avait le plus de malheurs. Marianne avait eu la précaution d'aller chercher du

pain et des provisions dès le matin, prévoyant bien que plus tard elle trouverait les boutiques fermées. C'est en sortant dans cette intention qu'elle avait rencontré des misérables portant au bout des piques la tête de Duvigier et celle de l'abbé de Bouillon, qu'elle connaissait très bien et qu'elle voyait souvent à la maison ; ce furent les deux premières victimes de cette affreuse journée.

Le plus grand tumulte était près de nous, à cause du voisinage des Tuileries ; ceux qui étaient parvenus à se sauver s'étaient réfugiés derrière les grilles, et l'on tirait des deux côtés. Malgré cela cependant, la petite Sophie, femme de Michot, trouva le moyen d'arriver jusque chez moi avec une de ses amies qui demeurait dans la même maison. Ces deux jeunes dames, toutes frêles, toutes mignonnes, étaient d'une intrépidité qu'on n'aurait pas supposée à les voir. Une d'elle s'intéressait vivement à un officier de service chez le roi, ce qui lui causait de grandes inquiétudes. Elles avaient été obligées de passer au milieu des boulets, de la fu-

sillade, des dangers de toute espèce, dans l'espoir d'apprendre quelque chose. Une personne que Sophie me nomma lui avait dit que son mari et le mien avaient failli être massacrés par le peuple pour avoir voulu sauver des Suisses; mais qu'il était arrivé du renfort, et qu'ils étaient parvenus à enfermer ces malheureux Suisses dans l'écurie d'une maison du Faubourg-Saint-Honoré, où ils les gardaient avec ceux qui étaient venus à leur aide, ayant dit au peuple qu'ils en répondaient. La foule s'était enfin portée ailleurs; nous ne sûmes rien de plus sur eux de tout le jour.

Mon père montait de temps en temps; je le vis arriver vers trois heures avec un nommé Molin, avocat, de notre connaissance, homme de beaucoup d'esprit, qui travaillait aux *Actes des Apôtres*. Ce n'était pas une recommandation dans ce moment; il était avec M. Coupigny*, que je connaissais peu

* Pendant près de vingt ans que j'ai rencontré M. Coupigny à différentes époques, jusqu'à celle de sa mort, il n'avait changé ni de figure ni de tournure; il semblait ne s'être pas décoiffé ni déshabillé depuis la première fois que je l'avais vu.

alors; il arrivait d'Amérique. Nous accueillions avec empressement tous ceux qui se présentaient, car nous espérions toujours apprendre quelque chose de nouveau; mais les récits sont si peu fidèles dans les premiers instants de trouble! on répète ce que l'on a entendu, on accueille ce que l'on désire ou ce que l'on craint; la même circonstance se redit de vingt manières différentes : ces versions ne servaient qu'à nous alarmer davantage. Coupigny et Molin n'étaient rien moins que rassurants ni rassurés, bien qu'ils aient voulu me persuader depuis qu'ils n'avaient pas eu la moindre peur; mais c'est toujours ainsi lorsque le danger est passé : tout le monde veut y avoir pris part ou l'avoir supporté courageusement.

Il y avait à la maison un petit Savoyard, âgé tout au plus de huit ans, dont j'avais fait un jockey. C'était un enfant intelligent et dévoué qui n'avait peur de rien. Depuis le matin il me tourmentait pour le laisser aller du côté des Champs-Élysées, parce qu'il avait entendu dire que Monsieur y était.

« — Mais, mon pauvre enfant, tu te feras tuer, lui disais-je, tu vois bien que l'on tire des coups de fusil, ça attrape tout le monde.

« — Oh! que non, je passerai entre les jambes des chevaux. N'ayez pas peur, Madame.

« — Eh bien, puisque tu veux absolument sortir, va au Faubourg-Saint-Germain, chez mes belles-sœurs qui doivent être bien inquiètes de nous. »

De ce côté d'ailleurs il ne courait pas autant de danger. Il y alla en effet, mais il commença par les Champs-Élysées, ce que je ne sus que le lendemain. Toute la soirée il ne fit qu'aller et venir du Carrousel à la place du Louvre; il se fourrait partout, il écoutait tout. C'est lui qui nous a donné les nouvelles les plus exactes. La fureur et l'aveuglement étaient tels, qu'on tuait ceux qui portaient des habits rouges. Ces habits ayant été à la mode un an auparavant, beaucoup de personnes en avaient encore. Les malheureux restaurateurs auxquels l'on donnait le nom de *Suisses*, les concierges des grandes maisons, rien ne fut épargné. Il n'était pas pos-

sible de faire entendre la moindre raison à ces furieux : les hommes sont comme les tigres, lorsqu'ils ont senti l'odeur du sang, l'on ne peut plus les arrêter.

Il était aussi très dangereux d'être rencontré en habit militaire; M. de Sercilly et M. D... * étaient renfermés avec le roi dans la salle des députés.

« — Ils seront massacrés, disait cette pauvre petite dame, s'ils traversent la place du Louvre en uniforme : mon Dieu, que faire?

« — Nous déguiser toutes les deux en poissardes. lui dit madame Michot, et leur porter des habits bourgeois dans nos tabliers. »

Elle lui sauta au cou et se disposa à aller rue Saint-Thomas du Louvre chercher des habits pour ces deux officiers. Elle savait que M. D..... ne voudrait pas quitter son ami, s'il courait quelque danger. On fit ce que l'on put pour détourner ces deux têtes exaltées d'un projet aussi dangereux, car, mal-

* Celui auquel s'intéressait cette jeune dame, amie de madame Michot.

gré leur dévouement, elles pouvaient ne point parvenir jusqu'à eux, et, si elles eussent été reconnues, travesties de cette manière, elles eussent été perdues. Elles ne voulurent rien entendre. La jeune dame courut chercher tout ce qu'il fallait et revint habillée avec les vêtements de sa cuisinière. Sophie mit ceux de Marianne, qui voulait lui donner les plus beaux et s'indignait fort qu'elle voulût prendre son bonnet enfumé. Elles se salirent la figure et les mains ; malgré cela elles avaient bien de la peine à n'être pas jolies.

Elles prirent les allures poissardes le mieux qu'il leur fut possible. On jouait encore dans ce temps des pièces de Vadé. Elles se disposèrent à partir après avoir mis les habits d'homme dans un mauvais tablier de cuisine. Nous les vîmes descendre en frémissant, car en vérité nous ne croyions pas les revoir, et cette idée était affreuse. Je dis à mon petit Pierre de les suivre de loin et d'attendre pour nous en donner quelques nouvelles. Le ciel protégea leur bonne action ; elle eurent le bonheur, à

la faveur du désordre, de parvenir jusqu'à ces Messieurs, par des corridors obscurs, et de leur faire savoir l'endroit où elles s'étaient réfugiées.

Ce fut M. de Sercilly qui vint le premier et qui fit un signe à son ami. Leur changement s'opéra sans inconvénient, mais il s'agissait de rapporter les uniformes qui auraient pu mettre sur la trace de ceux auxquels ils appartenaient. Les deux amis voulaient absolument s'y opposer. Comme on n'avait pas beaucoup de temps pour délibérer, elles s'enfuirent en les emportant. Il n'y a pas de doute que, si elles eussent été arrêtées en chemin par quelques-unes de ces horribles femmes, plus cruelles encore que les hommes, elles eussent été massacrées. La Providence veillait sur elles! nous les vîmes revenir saines et sauves. Je courus les embrasser; j'en pleurais de joie et je sentais mon cœur soulagé d'un grand poids. C'était une crainte de moins, il nous en restait encore assez!

J'admirais le courage de l'une de ces dames, mais je blâmais l'imprudence de l'autre, qui n'avait

pas pour s'exposer à une mort presque inévitable un aussi puissant intérêt. Les femmes ont montré dans toutes ces funestes occasions une abnégation d'elles-mêmes qui était vraiment admirable. Mon petit Pierre m'avait apporté une lettre de mes belles-sœurs. On ne connaissait encore aucun détail au Faubourg-Saint-Germain ; toutes les issues étaient gardées et l'on y abordait difficilement. Elles m'écrivaient qu'elles entendaient dire des choses qu'elles ne pouvaient croire. Malheureusement il était difficile de rien inventer qui ne fût surpassé par une triste réalité. Les places, les rues étaient jonchées de morts, la place du Palais-Royal surtout. Il faut tirer le rideau sur ces détails ; le souvenir de cette journée pèse encore sur mon cœur en la retraçant. Nous n'étions pas éloignés cependant de tableaux encore plus funestes, car si ce 10 août était une fièvre de rage, l'on pouvait au moins vendre cher sa vie ; mais les 2 et 3 septembre on égorgeait de sang-froid des malheureux sans défense, et cela a duré trois jours !

Aussi je passerai rapidement sur ces horribles époques, je dirai seulement que M. de Sercilly et M. D..., que ces pauvres femmes avaient sauvés du danger, au péril de leur vie, se trouvaient alors à Sainte-Pélagie. N'étant point sortie de chez moi, je ne savais aucun détail précis. Quelques jours après, je priai mon mari de s'en informer, autant qu'on pouvait le faire cependant sans se compromettre. On lui dit que M. D... avait été vu parmi les morts; un garde national assura qu'il l'avait reconnu. Lorsqu'on put aborder les prisons, cette jeune dame, qui n'avait encore aucune certitude qu'il eût été arrêté, vint me supplier d'y aller avec elle. On lui avait donné des nouvelles directes de M. de Sercilly qui était à Sainte-Pélagie, et elle espérait avoir de lui quelques éclaircissements. Nous nous assurâmes d'abord de la possibilité d'entrer dans cette prison, et nous nous hasardâmes enfin à demander M. de Sercilly. Il vint dans une cour où l'on nous avait permis de l'attendre; il nous fit un horrible récit de ce qu'il avait vu et souffert dans ces affreuses journées, puis il ajouta :

« — Je n'ai pas la certitude que mon ami ait été arrêté en même temps que moi ; il aura peut-être eu le bonheur de se sauver. Mais il me fit un signe qui me confirma ce qui m'avait été dit*. » Je revins chez moi la tête en feu.

« — Si je reste ici, dis-je à mon mari, je deviendrai folle.

« — Mais je le crois bien, tu vas dans un endroit qui ne peut te rappeler que d'horribles scènes ; ça ne change rien aux événements et cela te fait beaucoup de mal : retourne à Lille chez lady Montaigue, si tu le veux.

C'était bien mon projet, mais je ne pus l'exécuter dans ce moment, car je tombai très malade. J'étais

* Bien des années après, me promenant aux Tuileries, je me trouvai en face de M. D... Je fus tellement saisie, que je me trouvai mal et qu'on fut obligé de m'emporter dans un café. En revenant à moi, la première personne que mes yeux rencontrèrent, c'était lui. Nous revînmes nous asseoir dans l'allée, et il me conta avec détail ce qui avait pu donner lieu à croire qu'il avait péri dans les journées de septembre.

à peine remise, lorsque Dumouriez arriva de la Belgique, et qu'une fête lui fut donnée chez Talma. Julie voulut absolument que je ne partisse qu'après, et je lui fis volontiers ce sacrifice.

XX

Fête donnée par Talma à Dumouriez, après les conquêtes de la Belgique. — Entrée de Marat; ses paroles adressées à Dumouriez. — Plaisanterie de Dugazon. — Comment l'on écrit l'histoire. — Le siége de Lille.

J'ai retrouvé le récit de la fête donnée par Talma, le 16 octobre 1792, dans une lettre que j'écrivais le lendemain à madame Lemoine-Dubarry.

A madame Lemoine-Dubarry, à Toulouse.

« Je ne sais comment vous raconter la scène la plus bizarre et la plus effrayante qui se soit encore vue, je crois. Pour fêter le général Dumouriez après

ses conquêtes de la Belgique, Julie Talma et son mari avaient réuni tous leurs amis dans leur jolie maison de la rue Chantereine. Vergniaud, Brissot, Boyer-Ducos, Boyer-Fonfrède, Millin, le général Santerre, J.-M. Chénier, Dugazon, madame Vestris, mesdemoiselles Desgarcins et Candeille, Allard, Souque, Riouffe, Coupigny, nous et plusieurs autres faisaient partie de cette réunion. Mademoiselle Candeille était au piano, lorsqu'un bruit confus annonça l'entrée de Marat, accompagné de Dubuisson, Pereyra[*] et Proly, membres du comité de sûreté générale. C'est la première fois de ma vie que j'ai vu Marat, et j'espère que ce sera la dernière. Mais, si j'étais peintre, je pourrais faire son portrait, tant sa figure m'a frappée. Il était en carmagnole, un mouchoir de Madras rouge et sale autour de la tête, celui avec lequel il couchait probablement depuis fort long-temps. Des cheveux gras s'en échappaient par mèches, et son cou était entouré d'un mouchoir

[*] Juif portugais.

XX

Fête donnée par Talma à Dumouriez, après les conquêtes de la Belgique. — Entrée de Marat; ses paroles adressées à Dumouriez. — Plaisanterie de Dugazon. — Comment l'on écrit l'histoire. — Le siége de Lille.

J'ai retrouvé le récit de la fête donnée par Talma, le 16 octobre 1792, dans une lettre que j'écrivais le lendemain à madame Lemoine-Dubarry.

A madame Lemoine-Dubarry, à Toulouse.

« Je ne sais comment vous raconter la scène la plus bizarre et la plus effrayante qui se soit encore vue, je crois. Pour fêter le général Dumouriez après

ses conquêtes de la Belgique, Julie Talma et son mari avaient réuni tous leurs amis dans leur jolie maison de la rue Chantereine. Vergniaud, Brissot, Boyer-Ducos, Boyer-Fonfrède, Millin, le général Santerre, J.-M. Chénier, Dugazon, madame Vestris, mesdemoiselles Desgarcins et Candeille, Allard, Souque, Riouffe, Coupigny, nous et plusieurs autres faisaient partie de cette réunion. Mademoiselle Candeille était au piano, lorsqu'un bruit confus annonça l'entrée de Marat, accompagné de Dubuisson, Pereyra[*] et Proly, membres du comité de sûreté générale. C'est la première fois de ma vie que j'ai vu Marat, et j'espère que ce sera la dernière. Mais, si j'étais peintre, je pourrais faire son portrait, tant sa figure m'a frappée. Il était en carmagnole, un mouchoir de Madras rouge et sale autour de la tête, celui avec lequel il couchait probablement depuis fort long-temps. Des cheveux gras s'en échappaient par mèches, et son cou était entouré d'un mouchoir

[*] Juif portugais.

à peine attaché. Je n'ai pas oublié un mot de son discours, le voici :

« — Citoyen, une députation des Amis de la Liberté s'est rendue au bureau de la guerre, pour y communiquer les dépêches qui te concernent. On s'est présenté chez toi; on ne t'a trouvé nulle part. Nous ne devions pas nous attendre à te rencontrer dans une semblable maison, au milieu d'un ramas de concubines et de contre-révolutionnaires*. »

Talma s'est avancé et lui a dit :

« — Citoyen Marat, de quel droit viens-tu chez moi insulter nos femmes et nos sœurs?

« — Ne puis-je, ajouta Dumouriez, me reposer des fatigues de la guerre, au milieu des arts et de mes amis, sans les entendre outrager par des épithètes indécentes?

« — Cette maison est un foyer de contre-révolution. »

* Ce discours se trouve textuellement dans le journal de Marat, mais il n'y a ni la reponse de Talma ni celle de Dumouriez. Ces deux réponses manquent également dans l'*Histoire de la Révolution*, par M. Thiers.

« Et il sortit en proférant les plus effrayantes menaces.

« Tout le monde resta consterné, car on ne doutait pas qu'une dénonciation ne s'ensuivît. Quelqu'un voulut plaisanter, mais il riait du bout des lèvres. Dugazon, qui ne perd jamais sa folle gaîté, prit une cassolette remplie de parfums pour purifier les endroits où Marat avait passé. Cette plaisanterie ramena un peu de gaîté, mais notre soirée fut perdue. Nous avons chanté des romances de Garat; mademoiselle Candeille a touché du piano admirablement, comme à son ordinaire, et le gros Lefèvre a joué de la flûte.

« Le lendemain, on criait dans tout Paris : *Grande conspiration découverte par le citoyen Marat, l'ami du peuple. Grand rassemblement de Girondins et de Contre-révolutionnaires chez Talma.*

« Jusqu'à présent, personne n'a encore été arrêté, mais quelle perspective pour ceux qui faisaient partie de cette réunion, et pour le maître de la maison.

« Adieu. « L. F. »

Je fus bien surprise en lisant, il y a quelques années, dans un ouvrage intitulé *les Girondins*, les phrases suivantes sur cette soirée :

« On donnait un bal chez mademoiselle Candeille, de qui Talma avait emprunté la maison pour y fêter le retour du général Dumouriez. Les femmes y étaient costumées à la grecque, et dans une nudité complète. Talma animait cette fête, dans laquelle se rencontraient madame Roland, mademoiselle Monvel et beaucoup d'autres. »

Alors suit un dialogue fort bizarre, dans lequel Talma dit : « Allons, mesdemoiselles, on vous attend pour danser. »

Si l'on eût mieux connu les faits, on n'aurait pu ignorer que Julie Talma possédait encore sa jolie maison de la rue Chantereine, dont elle faisait trop bien les honneurs pour que son mari eût besoin de s'adresser à mademoiselle Candeille, qui, d'ailleurs, n'avait pas de maison, et qui, seulement, était au nombre des invités.

On devait faire de la musique, et tous les artistes

se firent un plaisir d'être agréables à Julie dans cette soirée. Les dames n'y étaient pas en costume romain ni grec, attendu que nous étions en 1792, et que ces modes ne furent adoptées qu'au temps du Directoire, et au commencement du Consulat, en 1797, par mesdames Tallien, Beauharnais, Regnault de Saint-Jean-d'Angély et autres femmes élégantes qui donnaient alors le ton. L'*immodestie* de ce costume ne se fit donc pas remarquer dans cette réunion. Il n'y eut point de bal, et madame Roland ne s'y trouvait pas. Talma ne put donc dire : « *Venez, mesdemoiselles, on vous attend pour danser.* » Mademoiselle Monvel avait alors quatre ans, et madame Roland m'a toujours paru peu disposée à la danse. D'ailleurs madame Roland venait rarement chez Talma, et je ne l'y ai même vue qu'une seule fois.

Les paroles adressées par Marat à Dumouriez furent imprimées le lendemain dans l'*Ami du peuple*, mais le citoyen Marat se garda bien de publier la réponse de Talma et celle de Dumouriez[*].

Le jour des funérailles de Marat, on arrêta Du-

gazon et il passa la journée au corps-de-garde du Palais-Royal. On le remit le soir même en liberté. Lorsqu'il s'informa du sujet pour lequel on l'avait arrêté, on lui dit qu'il n'était pas digne d'assister à l'apothéose de ce grand homme.

J'ai été témoin oculaire de tous les faits que je raconte, et je défie qu'on puisse les démentir. Je puis avoir mal jugé, mais les lettres que j'écrivais étaient le récit fidèle de ce qui s'était passé sous mes yeux. Ne voulant pas répéter ce que d'autres ont déjà dit, beaucoup mieux sans doute, j'ai parcouru toutes les anecdotes contemporaines, non celles de l'Empire (qui ne les connaît, bon Dieu!) : on les a commentées de toutes les façons. La plupart des témoins et des acteurs existent encore, et les faits sont trop récens pour qu'on puisse se tromper, à moins qu'on ne le veuille absolument. Mais, lorsqu'on remonte aux temps de la République, du Directoire, même du Consulat, tous ces noms doivent être bien surpris de se trouver ensemble. On réunit des gens qui ne se sont jamais connus, et on est étonné de trouver dans

cette galerie de tableaux, que l'on fait dater de 1792, des femmes qui n'existaient déjà plus, et d'autres qui n'existaient pas encore. Mesdemoiselles Luzy, Arnould, Guimard, étaient déjà des douairières ; mademoiselle Olivier était morte. Enfin, on se contente des faits matériels, tout le reste est d'invention, ou bien pris au hasard dans ce qu'on a entendu raconter, comme on raconte les choses que l'on n'a pas vues. On fait un joli roman qui a d'autant plus d'intérêt, que ce sont des gens d'esprit qui l'écrivent.

La plupart des détails dont je parle se retrouvent dans des ouvrages sérieux, et ce serait le cas de dire : « *Voilà comme on écrit l'histoire !* » si les faits politiques et militaires ne se recueillaient dans les pièces authentiques et dans le *Moniteur*.

Mais, par le temps qui court, bien heureuses sont celles qui, par le nom, la fortune ou la beauté n'ont pas été assez célèbres pour qu'on s'en souvienne, car ce n'est pas toujours avec indulgence ni même avec vérité qu'on les reproduit sur la scène du monde.

J'étais encore sous l'impression des tristes événements qui venaient de s'accomplir, lorsque je partis pour Lille où je devais donner des concerts. Des émotions nouvelles m'attendaient. J'en adressai le récit à madame Lemoine.

A madame Lemoine-Dubarry, à Toulouse.

Lille octobre, 1792.

« Chère madame Lemoine,

« Lorsque vous recevez une lettre de moi, vous devez dire : Allons, elle s'est encore trouvée dans un nouvel événement. Mais pourquoi ne reste-t-elle pas tranquille à Paris?... Tranquille! cela vous est bien aisé à dire. Que l'on voyage ou que l'on reste chez soi, ne doit-on pas toujours s'attendre à voir des choses qui sortent de l'ordre habituel? Il faut convenir que nos pères ont été bien heureux de n'en avoir pas vu de semblables de leur temps! Les chanteurs ne sont-ils pas devenus des peuples nomades? Enfin, pour en finir de mes doléances, je vous dirai

donc que j'arrive du siége de Lille, car mon génie malfaisant me conduit toujours où il y a des dangers à courir. Cependant j'étais déjà depuis quelque temps à Lille, lorsque ce siége nous est arrivé tout d'un coup, et c'est bien le cas de dire, comme une bombe, car il me semble qu'on ne s'y attendait pas le moins du monde; cependant on s'y est bientôt accoutumé. Dans le premier moment, les boulets rouges nous ont un peu surpris, mais ensuite on les prenait sur une poêle à frire ou sur toute autre machine en tôle, après qu'ils avaient un peu tourbillonné; c'est de cette manière qu'on les empêchait d'éclater. Vous voyez que voilà une nouvelle découverte dont je ne me doutais pas; faites-en votre profit, s'il vous arrive jamais, ce dont Dieu veuille bien vous garder, de vous trouver au milieu d'un siége. Je vous prie de croire que ce n'était pas moi qui les prenais ainsi; je n'en ai été que le témoin oculaire.

« On commençait cependant à se lasser un peu de cette manière de vivre, et l'on murmurait tout bas; mais le général Menou a fait proclamer que

le premier qui parlerait de se rendre serait pendu. Après cet avis amical, personne n'a osé dire sa façon de penser. Il faut pourtant que je vous raconte cela un peu plus en détail, car lorsque le danger est passé la gaîté revient. Comme je vous l'ai dit, l'on ne s'attendait à rien, lorsque tout à coup nous apprenons que l'armée des Autrichiens s'avance par la route de Tournay. Aussitôt on s'enquiert pour avoir chevaux, voitures, chariots, afin de pouvoir quitter la ville, où les femmes, les enfants, les vieillards devenaient des bouches inutiles et ne faisaient qu'augmenter le danger. Mais ces hommes qui spéculent toujours, pour s'enrichir, sur les malheurs publics, mirent un prix tellement élevé aux moyens de transport, qu'il fut impossible à beaucoup d'habitans de céder à des prétentions aussi exagérées. Ceux qui avaient des bijoux, de l'argenterie, voulurent les vendre pour se procurer de l'argent; mais les objets qu'on aurait achetés à un prix passable quelques jours auparavant, étaient dépréciés, et l'on offrait à peine un quart de leur valeur; enfin nous

apprenons que l'armée approche et que l'on va commencer l'assaut : jugez de notre effroi. On nous fait espérer cependant que l'on pourra sortir par la porte opposée, mais nous n'en avons pas le temps. Les premiers boulets lancés, le peuple se réunit en tumulte sur les places. Les familles se sauvent dans les caves sans avoir pu se munir des choses les plus nécessaires ; quelques personnes arrivent avec des vivres et des vêtements qu'ils ont emportés à la hâte. C'est là que j'ai vu la véritable égalité dont on nous parle si souvent ; le malheur réunit tout, rapproche les distances. Pauvre et riche s'entr'aidaient, car chacun courait les mêmes dangers, et l'on se donnait les uns aux autres les choses dont on manquait. Si l'on apportait un blessé, c'était à qui s'empresserait de le secourir ; on déchirait son linge pour étancher son sang, pour faire de la charpie. Si quelqu'un disait : « Je n'ai pas telle chose. — La voici, » répondait aussitôt un autre. Les habitants d'un hôtel qui était en feu recevaient l'hospitalité d'une pauvre famille ; des enfants, des vieillards étaient abrités dans

une maison somptueuse, où ils n'auraient peut-être pas osé espérer un secours quelques semaines auparavant. Pourquoi le monde n'est-il pas toujours ainsi?

« Un jour que l'on se croyait plus tranquille, le bombardement sembla vouloir redoubler. L'on ne pouvait imaginer à qui l'on devait cette nouvelle calamité lorsqu'on espérait que le siége était près de finir. Nous sûmes quelques jours après que l'archiduchesse d'Autriche était venue déjeuner au quartier-général, et que cela avait ranimé le courage des troupes. On appela cette journée le *déjeuner de l'archiduchesse!*

« Comment une femme ne pensa-t-elle pas que des vieillards, et des mères de famille pouvaient succomber dans cette affreuse matinée? Mais la courageuse résistance de nos soldats et la fermeté du général Menou les forcèrent à lever le siége.

« Milady Montaigue me presse de venir passer quelque temps avec elle pour me reposer de toutes ces émotions. Son mari nous cherche une habita-

tion dans les environs de Boulogne-sur-Mer, dans un endroit écarté et tranquille, s'il en est par le temps qui court. Pensez un peu à vos amis, et écrivez-leur plus souvent.

<div style="text-align:right">« L. F. »</div>

XXI

Je vais à Boulogne-sur-Mer.—Rencontre d'un détachement de l'armée révolutionnaire. — L'hôtel de la Bergère dans un bois. — Je vais en Écosse avec lady Montaigue. — Montagnes d'Écosse, grotte de Fingal, dite des *Géants*.—Retour. — Aventure à Dunkerque.

C'était donc après le siége de Lille, au mois de novembre, je crois, que j'allai à Boulogne-sur-Mer rejoindre lady Montaigue. J'avais un cabriolet de louage et je pris des chevaux de poste. Arrivée vers six heures du soir dans un petit bourg, j'y trouvai un détachement de l'armée révolutionnaire. Ces militaires avaient fait un tel ravage dans toutes les

hôtelleries, que les aubergistes avaient ôté leurs enseignes et fermé leurs maisons; ils ne recevaient plus de voyageurs, et on ne pouvait avoir des chevaux à la poste. Je demandai en vain que l'on me donnât à coucher ou que les mêmes chevaux me conduisissent après s'être reposés; je ne pus rien obtenir.

— Ce ne serait pas un grand service à vous rendre, me dit le maître de la maison, que de vous donner à coucher, car une jeune femme et un enfant ne leur en imposeraient guère. Vous pourriez ne pas *vous en trouver la bonne marchande* (je n'ai pas oublié le terme); avec ça que vous êtes bien élégante : cachez donc votre montre et votre chaîne.

— Mais, monsieur, que voulez-vous que je fasse ici dans la rue? Il y a de l'inhumanité à me laisser courir un tel danger.

— Attendez, on va tâcher de trouver un cheval pour votre voiture.

Un gros paysan, qui était devant la porte, me dit :

—Je vous mènerais ben, moi, ma p'tite citoyenne, mais mon cheval est déjà si fatigué, qu'il n'pourra aller plus loin qu'chez nous, à l'hôtel *de la Bergère :* c'est une petite lieue. Vous y coucherez, et demain nous partirons dès le matin pour Boulogne.

Il n'y avait pas à hésiter ; je lui donnai ce qu'il me demanda, et je le priai de partir le plus tôt possible, car les soldats qui étaient sur la place regardaient déjà de travers la muscadine, et je n'étais pas trop rassurée. Ma pauvre petite fille, fraîche comme une rose, imprévoyante du danger, dormait à mes côtés. Enfin le paysan mit son cheval à la voiture, et nous partîmes. J'avais pour tout bagage un sac de nuit; mais cela suffisait pour un trajet aussi court. Comme me l'avait fait observer judicieusement le maître de poste, j'étais une trop élégante voyageuse pour un pareil temps : c'est pourquoi tout me faisait peur. Je vis que mon conducteur ne prenait pas la grande route et qu'il allait à travers champs pour gagner une forêt.

— Mais, lui dis-je timidement, il me semble que nous nous éloignons beaucoup du chemin et que cela nous fera faire un long détour.

— Oh! nenni, nous prendrons par les traverses.

A cette époque, nous ne lisions que les romans d'Anne Radcliffe, et les mélodrames de l'Ambigu étaient pleins de voleurs et d'assassins, d'auberges au milieu des forêts, et dans lesquelles la servante montrait au public des objets ensanglantés ; on n'y voyait que trappes sous les lits, des brigands aux manches retroussées, à la barbe noire, et dont la ceinture était garnie de poignards et de pistolets. Ils n'étaient pas, comme Fra-Diavolo, couverts *de manteaux du velours le plus beau*. Certainement l'auberge de *la Bergère* était bien la chose du monde la plus effrayante et la plus semblable à toutes les forêts périlleuses. Il n'y manquait que la petite servante qui sauve toujours le beau jeune homme; quant à l'hôtesse, elle était fort peu gracieuse. Elle prit un mauvais bout de chandelle et me fit monter une espèce d'échelle qu'elle ap-

pelait un escalier, et nous introduisit dans une soupente qu'elle décorait du nom de chambre ; elle me montra ensuite un lit n'ayant qu'un matelas de paille, et fut chercher deux draps de grosse toile grise ; il y avait dans cette soupente une cheminée énorme tout à fait moyen-âge, une table boiteuse et deux chaises dépaillées.

— Ne pourrais-je, lui dis-je, avoir du feu et une lampe de nuit ?

— Je vais vous apporter un fagot ; mais nous n'avons pas d'autre lampe que celle de notre cuisine.

— Eh bien ! alors, une chandelle.

— Pardi ! vous n'en avez pas besoin pour dormir.

Je comptais bien ne pas me coucher ni même me déshabiller. J'enveloppai ma fille dans la couverture et la posai sur le lit ; pendant ce temps elle chantait. Mon Dieu ! me disais-je, s'ils me tuaient, que feraient-ils de cette pauvre enfant ?

L'hôtesse remonta pour me demander si je voulais manger ; je n'en avais pas grande envie ; cependant je lui dis de m'apporter quelque chose. L'en-

fant mangea de bon appétit et s'endormit comme dans un bon lit. Je m'efforçai de lire un livre que j'avais emporté, mais je ne pus y parvenir. Nous étions au-dessus de la cuisine, et le plancher mal joint me laissait presque apercevoir ce qui s'y passait. Je vis arriver des gens qui criaient, juraient; ils étaient peut-être deux ou trois, mais je me figurai qu'il y en avait au moins une douzaine. J'étais comme les poltrons à qui la peur double les objets. Cela dura assez long-temps; enfin ils finirent sans doute par s'endormir, car le bruit cessa. J'en fus quitte pour un peu de frayeur et pour mes visions de mélodrame : ce qui prouve que notre imagination (cette folle de la maison) nous crée des fantômes pour nous donner la peine de les combattre. Je fus sur pied la première, et je pressai mon gros paysan, que j'avais pris pour un chef de brigands, de mettre son cheval à la voiture, et je partis. J'arrivai à Boulogne, et je fis bien rire avec mes tribulations de l'hôtel de *la Bergère*.

Milord et milady Montaigue, étant forcés d'aller

passer quinze jours en Écosse pour régler quelques affaires, je partis avec eux.

Je me faisais un grand plaisir de voir les montagnes d'Écosse, et surtout cette grotte de cristallisation où les yeux se fatiguent à découvrir les objets qui se multiplient à mesure qu'on les fixe. Le ciseau du sculpteur, le pinceau du peintre le plus habile, ne pourraient qu'imparfaitement les imiter. Comment rendre la délicatesse de ce travail de la nature, ces arceaux, ces portiques, ces colonnes, ces découpures, qui ont dû servir de modèles aux hommes, lorsqu'ils ont voulu construire les premiers temples? Plus on examine avec attention, plus on y découvre de chefs-d'œuvre nouveaux.

C'est dans ces montagnes d'Écosse qu'on aime à lire les poésies d'Ossian. J'avais avec moi les traductions de Baour de Lormian et les imitations de Chénier sur les chants de Morven, de Selma. A l'âge que j'avais alors, l'imagination est si fraîche et si brillante, qu'elle nous identifie aux lieux où nous sommes! La poésie, la musique, nous électrisent,

et l'on se sent transporté au-delà de soi-même. Je conçois que, l'imagination ainsi excitée, les arts puissent enfanter des chefs-d'œuvre !

Je fus bientôt ramenée sur la terre par une lettre que je reçus de France. On nous apprenait les mesures sévères adoptées non-seulement contre les émigrés, mais contre leurs familles, et le temps limité qu'on accordait pour rentrer en France. Je ne me serais jamais consolée d'une inconséquence qui aurait pu compromettre la tranquillité de mes parents ; je me décidai donc à partir sur-le-champ. Comme mes amis avaient terminé leurs affaires et qu'ils craignaient d'ailleurs de trouver quelque difficulté à rentrer eux-mêmes à Boulogne, où ils comptaient se fixer quelques années, nous revînmes ensemble, et le frère de lady Montaigue nous accompagna. Par le plus grand bonheur, mon absence fut inaperçue. Boulogne, dans ce moment, était la ville où l'on pouvait le plus facilement aller et venir, sans être presque remarqué.

Nous passâmes par Dunkerque ; mais les événe-

ments marchaient avec une telle rapidité, que nous trouvâmes déjà les esprits changés.

Nous comptions rester quelques jours à Dunkerque, pour voir le port et la ville, dont alors le commerce était renommé. La foire de Dunkerque attirait beaucoup de marchands étrangers : nos messieurs nous proposèrent d'aller au spectacle ; mais, comme il y avait un acteur en représentation, il fut impossible de trouver des places. Ils allaient revenir sans avoir pu en obtenir, lorsque M. de Lermina, une des personnes importantes de la ville, sachant que c'était pour des dames, offrit sa loge, qui, donnant positivement sur la scène, était très en vue. Nous fîmes une espèce de toilette ; nous avions des robes de crêpe noir, c'était la mode alors, avec des écharpes jaunes qui faisaient le tour de la taille et se nommaient *à la Coblentz ;* nous étions coiffées d'une pointe de fichu en crêpe blanc, qui venait faire un nœud sur le côté ; j'avais arrangé cette espèce de turban sur mes cheveux et sur ceux de lady Montaigue.

A notre entrée dans la loge, chacun ne manqua pas de demander quelles étaient ces deux dames élégantes (car on appelait déjà ainsi la toilette la plus simple, surtout en province). On vit bien que ma compagne était Anglaise ; quant à moi, je fus prise pour une chanteuse italienne, ou pour une Française qui *rentrait :* en cela ils ne se trompaient pas trop. Après nous avoir bien regardées, on s'avisa de penser à ce fichu noué sur le côté, et l'on se mit à crier : « *A bas la cocarde blanche !* »

Je me doutais si peu que ces cris s'adressaient à nous, que j'avançai la tête pour voir à qui l'on en voulait. Le propriétaire de la loge, s'apercevant que nous ne nous doutions de rien, vint pour nous prévenir de ce qui se passait. Qu'on juge de notre surprise ! Le parterre regardait cette pantomime assez tranquillement, en voyant mon empressement à dénouer mon fichu ; je leur montrai ensuite que ce n'était nullement une cocarde, et on applaudit à ma docilité. Lorsque je voulus détacher celui de lady Montaigue, les messieurs qui étaient avec nous m'arrê-

tèrent le bras pour s'y opposer; et ils parlèrent vivement à M. de Lermina. Alors les cris recommencèrent : « *A bas ! respect à la loi !* » Cette dame arracha son fichu avec humeur. Nous sortîmes de la loge, et je crois qu'il était temps. Quelques mois plus tard, cette affaire eût pu devenir plus sérieuse.

Nous partîmes le soir même, et je ne fus plus tentée d'employer mes talents pour la coiffure, tant que je fus en voyage.

FIN DU TOME PREMIER.

TABLE.

	Pages.
Préface.	2
Introduction.	1

Chapitre I^{er}. Mon grand-père Fleury.—Ses débuts au Théâtre-Français.—Les comédiens et les grandes dames.—Aventures tragiques.—Mon père à Rouen.—La famille de Miromesnil.—Enlèvement.—Fuite en Allemagne.—Retour.—Arrivée à Metz.—Mon oncle.—Le prince Max, depuis roi de Bavière.—Mademoiselle Fanny d'Arros. 11

Chapitre II. Madame Lemoine-Dubarry.—Le comte Guillaume Dubarry.—Julie Talma.—Son amitié pour moi.—La société de Julie Talma.—Les biographies de Talma.—Henri VIII et Charles IX.—La fortune de Julie Talma et l'usage qu'elle en faisait.—Commencements de Talma.—Révolution dans le costume tragique.—La garde-robe de ce grand acteur. 19

Chapitre III. Le comte Jean Dubarry et le comte Guillaume Dubarry.—Madame Diot et madame Lemoine-Dubarry.—Leur entrevue avec le comte Guillaume.—La famille des Dubarry à Toulouse.—Leur train de vie.—Anecdotes. 31

Chapitre IV. Souvenirs d'enfance.—Mon départ de Metz.—La belle et la bête.—Mon arrivée à Paris.—Fêtes données à madame Saint-Huberty.—Molé.—Les calembourgs de M. de Bièvre.—J'assiste pour la première fois au spectacle. 43

CHAPITRE V. Le talent de madame Saint-Huberty. — Ses succès. — Les costumes. — Le salon de madame Saint-Huberty. — Couplets du comte de Tilly. — Je pars pour Toulouse. — Un compliment de MM. les capitouls. — Retraite de madame Saint-Huberty. — Son mariage avec le comte d'Entraigues. — Ils vont à Londres. — M. d'Entraigues et madame Saint-Huberty sont assassinés 51

CHAPITRE VI. Lettre à Fanny. — Mon genre de vie à Toulouse. — M. de Cazalès. — Le marquis de Grammont. — Je suis présentée à madame Dubarry. — Les capitouls. — La tragédie de *Samson*. — Combat d'arlequin et du dindon. — Mariage de Fanny. — Son mari périt sur l'échafaud. . 67

CHAPITRE VII. Un tour de M. de Cazalès. — Je lui rends la pareille. — Un prince de Rohan. — M. de Rollin, avocat-général au parlement de Grenoble. — Le comte de Lacase. — Son mariage avec une grisette. — M. de Catelan, avocat-général au parlement de Toulouse. 79

CHAPITRE VIII. Je me marie. — Fusil part pour Marseille. — Les chanteurs et les chanteuses à cette époque. — Progrès de la musique. — Le chanteur Garat. — Madame Marrât. — Une soirée musicale chez Piccini. — La voix de madame Piccini à l'âge de 75 ans. — Mon départ pour Bruxelles. — La sœur de Marie-Antoinette. — La révolution en Belgique. — Événements d'Anvers en 1790; atrocités. — Je vais à Gand. — Je chante l'hymne des patriotes belges. — Mon retour à Anvers. — J'arrive à Bruxelles. — Les miracles de la Vierge-Noire. 89

CHAPITRE IX. Mon retour en France. — Une fête chez le vicomte de Rouhaut. — La marquise de Chambonas. — M. de Genlis. — M. de Vauquelin. — M. Millin, chanteur et antiquaire. — Mon herbier. — Le langage des fleurs. — Les petites-maîtresses. 105

TABLE.

Chapitre X. Le comte de Tilly. — Rivarol. — Vers d'une dame à Rivarol. — Champcenetz. — Tours que jouait Champcenetz à ses créanciers. — Ses bons mots en allant à l'échafaud. — Le chevalier de Saint-Georges. — Son talent musical. — *Les amours et la mort du pauvre oiseau.* — Son ami Lamothe. 137

Chapitre XI. Talma dans *Charles IX.* — Il est admis sociétaire du Théâtre-Français. — Le théâtre des élèves de l'Opéra. — Le théâtre de Monsieur. — Préville et Raffanelly. — Mon début dans *la Serva Patrona* et dans *le Devin du village.* — Dubaisson. — Le comte de Grammont. — Anecdotes. — Je prends l'emploi des soubrettes. — Mon début au théâtre de la rue Richelieu, dans *Guerre ouverte*. . . 147

Chapitre XII. La fête de la Fédération. — Les Comédiens au Champ-de-Mars. — Fête donnée par Mirabeau aux Fédérés marseillais au théâtre de la rue Richelieu. — *Gaston et Bayard*. 167

Chapitre XIII. Théâtre des Variétés au Palais-Royal. — Ouverture du théâtre de la rue Richelieu. — Monvel, son retour de Suède. — Ses débuts au théâtre des Variétés. — Les chemises à Gorsas. — Talma, Dugazon, madame Vestris. — Le Foyer. — Mademoiselle Rachel. — Mademoiselle Sainval. — Monvel dans la tragédie. — Anecdote sur M. de La Harpe. — Les opéras-comiques de Monvel. — Blaise et Babet. — La Chanson de Lisette. 173

Chapitre XIV. Michot. — Volange. — Bordier. — Mademoiselle Candeille. — Dugazon. — Champville. — M. Daigrefeuille. — *Les Chevaliers du Quinquet*. 191

Chapitre XV. Le mariage de Fabre d'Églantine. . . . 206

Chapitre XVI. Aventure comique de Dugazon. — Les costumes de Talma. — Son début dans *Henri VIII*, en 1791. — Mademoiselle Desgarcins; son talent, ses amours. —

Mesdemoiselles Salnval aînée et cadette; leur frère, officier; anecdote. 217

Chapitre XVII. Cailhava. — *Le Club de midi à quatorze heures.* — Laujon et ses chansonnettes. — Philipon de la Madelaine et son épitaphe. — Les dîners du Caveau. . . 235

Chapitre XVIII. Mort de Mirabeau. — Mon départ pour Lille. — Je vais donner des concerts à Tournay. — La première émigration. — Changement des drapeaux. — Le colonel Vergnette. — L'oriflamme de Charles-Martel. . . 243

Chapitre XIX. Le 10 août. — Michot, Fusil et Baptiste cadet dans cette journée. — Le petit Pierre. — Les deux poissardes. — Anecdotes. — M. Coupigny. — M. de Sercilly. 257

Chapitre XX. Fête donnée par Talma à Dumouriez, après les conquêtes de la Belgique. — Entrée de Marat, ses paroles adressées à Dumouriez. — Plaisanterie de Dugazon. — Comment l'on écrit l'histoire. — Le siège de Lille. . . 277

Chapitre XXI. Je vais à Boulogne-sur-Mer. — Rencontre d'un détachement de l'armée révolutionnaire. — L'hôtel de la Bergère dans un bois. — Je vais en Écosse avec lady Montaigne. — Montagnes d'Écosse, grotte de Fingal, dite des *Géants*. — Retour. — Aventure à Dunkerque 291

SOUVENIRS

D'UNE ACTRICE.

Ln 27/8107

Louise Fusil

Souvenirs d'une actrice (Éd.1841-1846ated)

Tome 1